U0069983

林祺錦／著

看得懂的建築表情

建築外觀
設計關鍵

THE APPEARANCE OF ARCHITECTURE

建築，解碼

建築，是與一般人生活最貼近的生活工具之一吧！和衣服、家具、各種形態的器皿一樣，人的日常生活都離不開它們，建築尤其如此。而且，建築的密切度應該可能超過上面提到的各項。因為人的任何活動，幾乎離不開建築提供的空間，你可以不吃飯，可以不穿衣服，但你應該都是在建築裡面，不論是睡眠，或工作！

但有意思的是，因為這樣的貼身，建築常常像空氣一樣，被人們視而不見，不在意它們的存在！人們總是在走進建築之前，心裡想的是接下來開會的內容，回到家之前，掛念的是等了自己一整天的喵星人或毛小孩，而沿路的街景與構成街景的建築，就如同跑馬燈的畫面，是用來提示距離遠近與到達時間的長短！

或許，這是現代建築所構成的隔閡吧？

因為現在我們仍然在旅行裡，參觀古代寺廟的雕樑畫棟、教堂的裝飾，人們對這些建築並不冷漠，也沒這樣的隔閡。也許傳統建築的裝飾圖形與圖案，有些是具象，有些雖然是半抽象，但經過長久流傳，大家也習慣地把它們看成另一種可以理解的具象，所以在認知上並不構成困難！

但是，現代的建築，在上一世紀初經過典範移轉的改革後，與現代美術發展一樣，捨棄具象審美，轉進了抽象領域，點、線、面的構成，取代過去寫實的表意。建築意象，從此不再依賴牆上的浮雕與古代流傳下來的線條（線角）來傳述與裝飾，而是透過量體的大／小、虛／實、明／暗、凹／凸、粗獷／平坦等類似的相對性來傳達。也因此，現代的建築在理解上以純視覺是不夠的，還必需依靠一些聯想的參照或提示！

台灣在近二十幾年來，有過不少的建築學者、建築作家致力於對大眾讀者進行建築的解碼，以拉近大家對建築的認識、理解，與欣賞建築之美的工作，如吳光庭、李清志、徐明松等先生。但是，個人總覺得在這當中，我們還缺少一本不僅是深入淺出、不僅是傳

達名人的洞察力理解的境界，而是一本可以提供大眾自行解碼建築奧妙的書！

俗語有說，贈給人一條魚，不如教會他去釣魚。如果大家都能進入建築，並且從中建立有說服力的感受，而不是沒有把握的摸象，或等待人云亦云，建築，或許就真的成為我們生活美感的部份。《看得懂的建築表情》，我想，就是這樣的書吧。

《看得懂的建築表情》，談的是建築在表情上可能的樣態，但是，個人最欣賞的卻是文中敘事的方式。

書中，作者將建築立面形塑表情的元素，分為六種：具象（概念的與主題的）、材料（質感）、色彩、比例、光影、綠建築等，然後，深入淺出地說明這些元素的表現形態，接著，再以案例輔助，引領讀者如何分析、理解，以引領讀者學習到或領悟到如何將身邊建築的抽象構成的立面，變成可以理解的內涵，並且從這些素材運用的原則，體會到其中潛藏的節奏或關係，以建立自己的心得或點觀點。所以，這是一本啟發我們對建築理解的書，同時，也是一本教戰手冊，可以指引一般大眾建立自己閱讀建築的工具書！

此外，本書另一個特點是，所舉建築案例，國外的與國內的都有，可以讓讀者透過設計原則的理解，更能理瞭解本地建築師近年來的努力與進步。

《看得懂的建築表情》的作者林祺錦，本身是一位成功的建築師，也是一位勤於教學的建築教授，經常擔任以建築為主題之旅行的導覽者，建築創作也曾得過 ADA 建築新銳獎的肯定，是個人相當欣賞的並寄以厚望之部份年輕建築師之一，為人熱心，觀察力敏銳。而本書的書寫，正如其人，層次分明，文字輕快、易讀，寓意卻足夠深遠，不具壓迫性，只有啟發性！

本人在此，真心向大家推薦。

王增榮
比格達建築世界主持人
前台北科技大學建築系專任教師

《推薦序》

為人指路

從具象到抽象的轉譯，乃至形象與意象運用的主題開始，《看得懂的建築表情》一書使用了淺顯易懂的語言，但是又能深探核心的綜述，提供了非建築專業或是讀者大眾一條路徑——可以進入堂奧，從而品味「建築」這個領域之妙之美。

「建築」做為一種空間美學，原本就是實質環境與心理感知的綜合體；也在建築學理論與實務操作中，交相辯證。本書藉由作者自身作品的詮釋，結合了國內外建築案例說明，透過穿插於書中的諸多「小標」、「技巧」、「Andy 老師畫重點」……等等生動有趣的編輯梳理，進行了多重面向的探討與印證；使讀者可以深入淺出的從建築的材質、色彩、分割比例、光影、綠化……等等之諸面向，最直觀且自然的去了解「建築」可以做為我們的城市裡，由人所創造出來的美麗。

郭旭原
大尺建築設計 主持建築師

建築的表情，隨著時間，變化無窮。
建築的生命，建構在地域特質上，永留傳。

林祺錦建築師，長期細心專研，並且累積多年的建築設計實務與國內外建築旅行心得，試圖以微觀的角度出發，深入淺出，引導業主與大眾，透過不同的面向，甚至季節，來看見國內外建築多元文化堆砌出來的美，同時也努力在房地產市場，推動社會性、知識性等設計與教育工作，是一位相當難得有獨特宏觀思維，產學兼併的優秀建築師，也是我多年互相扶持與學習的摯友。

關於建築外觀美學這件事，一般人平常較少會去深刻洞燭到，更不用說是細節，林祺錦建築師，企圖帶領大家，由不同的建築作品外部立面的色彩、比例、材質、光影，外部與內部之間的協調性，進而剖析各家精彩的設計風格與特質，皆一一被收錄在此書中，當然也包括其歷年得獎作品，皆不藏私，展現無遺，相當值得推薦給大家，慢慢地品味，共同一起努力，分享建築美育。

<div align="right">

許華山

許華山建築師事務所 主持建築師

國立台北科技大學建築系 兼任副教授

</div>

《作者序》

建築的表情是什麼

如果人有喜怒哀樂的表情，建築也會有表情嗎？建築師在設計建築的時候，到底是用什麼樣的方式讓建築展現建築師想傳達的概念呢？你能看懂建築的表情嗎？你知道建築在說什麼？想表現什麼？或想傳達些什麼嗎？

我們對於建築這個形塑我們城市樣貌的重要元素，到底有沒有什麼感知或要求？以上這一大串問題對受過建築專業訓練的人來說並不陌生，幾乎是習以為常的問題，更常常是在設計操作中的自問自答。但對於非學習建築的一般大眾來說，上面這些問題他們是否在乎？或者，其實很在乎，但卻完全讀不懂建築到底有什麼表情，也看不出建築師想表現什麼？

2006 年，我與王柏仁建築師到家鄉花蓮設計了一間供原住民小朋友使用的托兒所，因工程預算極低，因而反向思考如何讓材料展現本身的特性，並成為建築的外觀重點，嚴峻的限制條件產生獨特的建築造型，讓我們在 2010 年建築完工後即獲得第七屆遠東建築獎的入圍與第二屆中國建築傳媒獎的提名，我們的努力在專業上受到許多肯定，風光背後的真實在 2017 年媒體披露現況後大爆發，使用單位在建築物完工後因使用人數增加與使用方式改變等因素，分次修改了建築的內部與外觀，與當初完工時的建築已大相逕庭。這次事件，讓我開始反省，做為專業者，是否常常說了專業者才聽的懂的話？是否一般大眾其實聽不懂我們在說什麼？不知道我們在乎什麼？不知道建築做為城市空間的重要性是什麼？也不理解建築的表情是喜還是愁？

這些問題一直存在我的心中，因此，除了本身的建築設計工作外，我開始走向一般大眾，試著想將我在建築上感受到或讀到的表情，分享給大家，我參與工作營、參與研究計劃、參與美術課重整計劃、參與許多演講分享，甚至，開始帶團出國看建築。我認為，唯有將專業者與一般大眾的認知拉近，在溝通上的語言才不會有落差。我們才有機會把建築上的美好往前推進。因此，本書的對象除了是想從事建築專業的入門者外，更是針對一般大眾而寫，如果連一般大眾都能夠對建築的表情品頭論足並言之有物，我想，我們的空間環境離美就不會太遠了。

本書以建築外觀為主題，分別從「概念與主題」、「材質」、「分割比例」、「色彩」、「光影」、「綠化」等六個角度切入，介紹建築外觀的設計思維，希望透過本書與一般大眾分享建築外觀的設計美學，以及建築師從事外觀設計時所面對的實際挑戰。藉由本書的案例說明及介紹，讓一般大眾也能讀懂建築的表情，以及建築師在設計操作上所希望賦予的概念想法。

書寫的過程中，才明瞭隔行如隔山的辛苦，在繁忙的設計工作空檔中，時常深夜仍獨自在辦公室敲著鍵盤，這一路上受到的幫助永遠比付出的多，非常感謝許多建築同業好友的大力支持提供相關資料，以及風和文創李亦榛總經理、黃詩茹編輯與同仁們的耐心，永遠心存感激！

<div align="right">林祺錦於木柵</div>

建築師⇆編輯室的對談

A. 建築師怎麼「想」

編輯室：大家都很好奇，建築外觀設計到底是從何處思考起？

建築師：建築外觀可說是建築物的皮膚，構築了人對建築的第一印象，但外觀設計其實是由內而外、再由外而內發展的過程；建築師必須先尊重「需求」，才能產生對應的內部使用空間，進而成為建築量體。

| 內部 | » | 外型 | | 外型 | » | 內部 |

| 需求 | » | 內部使用空間 | » | 建築量體 |

在不斷由內而外的討論過程中，建築物凹凹凸凸的量體就逐漸被定義出來。因此設計建築外觀並非單純地做立面造型，必須從內部、從使用者的需求出發，並在空間組織形成後，放回基地確認是否可行，進而反覆調整。因此，建築立面是因建築整體而生的結果，整體設計一旦確認，立面的基礎也就完成了，剩下才是處理材質、顏色等細節。

編輯室：建築師是如何展開一個建築設計案的？

建築師：(旁邊有小吃攤一定要去吃，很重要！哈哈哈！)

一般來説有兩個要點：

❶ 了解使用型態：

首先要了解這棟建築為何而建？是住宅、醫院、工廠或是學校？如果是住宅，需要幾戶？如果是學校，需要幾間教室？這些數量會影響建築量體，進而影響空間配置、動線規畫。

❷ 基地調查：

在了解使用型態的同時，會進行基地調查，包括方位、風向、氣候、山川景觀等研究，進而思考建築的配置計畫。

建築師們尤其要注意基地調查時的完整動作：

步驟① 收集基地的圖資，現況、空照、都市計畫分析、google map 調查等。

步驟② 現場調查，要帶相機、測量工具，拍照要拍全景，測量工具是為了留意基地與周圍住宅的關係、間距，並且用人的空間尺度審視一次。

步驟③ 觀察環境因素，舉凡道路、植栽、路燈、山或河、水溝 (尤其是水流的方向會決定排水設計)、日照、風的方向；附近住宅的顏色、材質，以及從基地看出去的視野等。

步驟④ 去附近小吃攤吃飯聊天，可以發現微小的歷史或事件，可能在這塊土地上發生過，進而產生靈感。

編輯室：面對創意與執行時的落差，建築師如何取得平衡？

建築師：與業主往來時，首先要抱持「幫業主找需求、幫需求找答案」的心情。

從提案到完工的過程中，存在太多不可抗力的因素，創意與實際落差可以說是建築師每天都在面對的常態。畫圖、設計來自於建築科系的學院訓練，學生時期可以發揮天馬行空的創意，不需要考量成本，但真正進入業界後，「溝通」就成了很重要的專業能力。如何向業主說明設計理念，說服他願意相信結果會是好的，進而願意接受一些改變、願意投資，而不至於因為溝通不良而曲高和寡。

與建商往來時，要留意對方在乎的是甚麼，建商有兩大類型（不一定與公司規模有關）大部分的建設公司最在意容積的效率，這是和經營有關，他們反而對產品不一定有把握，這時候代銷公司的意見就會佔比較高的比例；還有一小部分的建設公司在銷售時，也會希望完成一個自豪的作品，這樣的業主比較知道自己要甚麼產品，也比較有理想性與使命感。

與政府機關進行專案投標時，承辦單位最在意的反而是「不要出問題」，執行力很重要、工期不能延遲。

編輯室：提案與準備工作要注意哪些重點？

建築師：私人公司提案要點是要「瞄準需求」，在坪效與造價雙重達標的要求下，仍然能創造出設計的創意性；政府機關提案要點是在競圖期，因此初步要完成的工作包括：完整的概念、初步方案設計、執行能力及預算編列能力。

● ● ● 建築師與編輯室的對談

B. 建築師怎麼「做」

編輯室：建築立面設計會考量哪些細節？

建築師：在建築量體被定義出來後，我們會進而思考材質、色彩、分割比例、光影、綠化等細節，這些元素也是非專業的讀者重新認識建築很好的切入點，從此你看見的就是建築的「創意」。

❶ 材質與色彩：
在掌握材質本身的質感後，下一步同時運用配色計畫思考搭配，決定呈現「和諧美感」或「製造衝突、對比的亮點」。

❷ 分割比例：
開窗、開門是室內的基本需求，反映到外部環境則是形成一個「洞」，這就是分割比例的第一步。建築師會思考這一個「洞」在外部呈現什麼效果？窗與整棟建築的比例是否美觀？尤其不只觀察窗戶所在的樓層，而是評估整體的比例，運用大小、對稱或分割去調整，而這些調整也可能回過頭來影響室內，因此必須來回反覆微調。

❸ 光影：
光影是讓建築外觀說話的一種方式，設計時可以思考如何呼應自然、對應日光，塑造立面上的光影變化，讓建築立面產生表情。透過開口或介質的變化，例如運用陽台、雨遮或格柵，都能讓光影產生深淺、陰影的虛實變化。

❹ 綠化：
綠化也是近年常見的立面造型之一，例如台中勤美誠品綠園道、花博園區夢想館都是經典案例。除了塗料、磚、石材，綠化植栽也可視為立面材質之一，只是需要考量後續的維護問題。

C. 期待你成為專業的建築師

編輯室：請問一個建築師需要具備哪些特質？

建築師：(應該要勒緊褲帶吧！哈哈！)

對設計事物的「熱情」是最重要的，再來是專業，從學生時代開始就要不斷累積專業、就職後的圖面操練、下工地、旅行，要不斷補充空間知識的書籍閱讀，以及哲學思考的練習。做建築的投報率真的很低，手上畫的這一條線，不知道能不能被實現，如果沒有熱情，最後只會變成畫圖的機器。

編輯室：甚麼樣的建築會獲得高度評價甚至得獎？

建築師：(如果一開始是為得獎而做設計，應該甚麼都得不到吧～包括業主～～)

得獎絕對不會是建築設計的第一步，而是在經過一連串的專業努力後的最後一步。

我認為最重要的是要回到原點，從基地和業主需求找到獨特的解答，把別人看不到的觀點或事物，抽離出來具體化，繼而轉成空間設計，就容易贏得好評價。

編輯室：台灣的建築趨勢跟著誰走？

建築師：(嗯嗯！我覺得好像是跟著老師走。哈哈！)

從市場上看起來，建築的大趨向是以美國和日本為大家學習的方向，那是因為學校的老師當年從這兩個地區回來的人數最多，影響了下一個世代的思考方向，接下來就有歐洲回來的學者，開始產生多元的眼界；不過歐美國家的緯度氣候與台灣相差很多，建築物的形成不是最適合本地的，反而是南亞國家的建築觀念是我們應該要重視的，因為「地域性」才該是建築的精神。
這幾年台灣的建築創作越來越能看到一些內省式的設計，而不是隨波逐流的跟著國際趨勢走，雖然數量還不多，但有開始總是好的，相當期待台灣能更有自信地走出自己的建築趨勢。

編輯室：「預算低、基地小」是台灣建築師的現況，新鮮人要用甚麼態度來贏得機會？

建築師：(如果懂得什麼時候閉上嘴，應該就是有大智慧了～～)

回到正題，我認為觀察力是最重要的，然後要懂得聆聽，做這兩件事時，都不太能開口說話。
大部分業主還是不知道自己需要什麼，我們要仔細聆聽，從中挖掘出獨特的特質，才有機會讓「建築」被看見。

目錄

概念與主題 01

關於外觀：
建築師如何思考？

2007 年，荷蘭藝術家霍夫曼（Florentijn Hofman）創作出一隻 5 公尺高的黃色橡皮鴨。據說他在為孩子收拾玩具時，發現一隻黃色小鴨，於是突發奇想：如果從不同高度觀看黃色小鴨，是否會產生不同尺度的驚奇感？

透過將這個生活中常見的玩具放大倍數呈現，讓觀眾一看就懂的裝置藝術，我們正可從中思考：一棟建築的外觀可以如何設計，和人與環境產生連結？建築師又是如何透過概念發想，設計出因應不同功能、需求，又兼具美感的建築外觀？

第一章我們從「具象建築直接表述」、「具象物件轉化抽象概念」、「企業精神和環境聯想」、「從家的意象出發」四個基礎方向說明，讀者可從中了解建築師在進行外觀設計時的所思所想，包括提案時的思考脈絡，以及練習如何將抽象概念逐步落實成型。

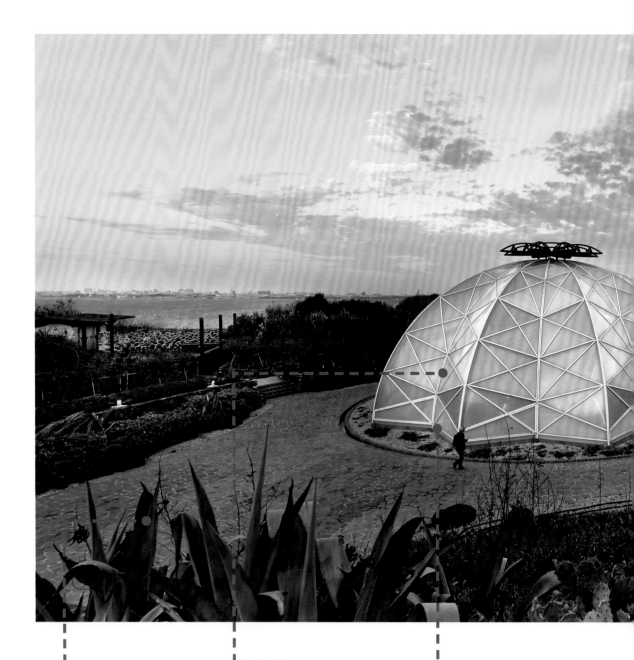

建築策略：
仿生建築

自然環境優美，藉由模仿
生態能融入環境的特性，
置入原有佈滿仙人掌的環
境中。

創意轉換：
具象概念→抽象表現

· 以紋路保留辨識原本具象形
 體的功能。
· 前衛的建材模仿仙人掌的皮
 層，與誘導光線的媒介。
· 頂部轉化自仙人掌的開花造
 型，加上空氣流通的實際功
 能。

維護考慮：
海洋氣候風大+鹽害

· 圓形是理想的「型抗結構」
 的選擇之一。
· PC板質輕，但能抵擋17級
 風，是耐候性高的材料。
· 鋼結構以熱浸鍍鋅+烤漆，
 抵擋海洋氣候。

作 · 品 · 資 · 料

作品名稱：金琥仙人掌花房／業主：澎湖縣政府／設計暨圖片提供：林祺錦建築師事務所／地點：澎湖縣馬公市／設計時間：2009-2011／施工時間：2010-2015

獲獎紀錄：2017美國建築獎（2017 THE AMERICAN ARCHITECTURE PRIZE）

環境考慮

基地臨海與古砲台在同一軸線上，地勢略高

· 兼具「可以親近」與「散發溫暖」的量體。
· 白天親和的融入粗獷的自然中，夜晚成海上如同燈塔的發光體。

主題提案：

以仙人掌為造型

· 彎曲鋼構作為主要骨架。
· 立面以三角幾何構圖，構架模擬金琥仙人掌的紋路。

具象設計直接表述

具象設計最常見到是將日常生活用品，放大或直接模擬該物件形式成為建築，想直接與大眾達到溝通的設計法，由於牽涉到大眾的直觀感受，看似容易卻失敗率極高，這些建築展現的語彙又是如何被人們接受或排斥呢？其中最重要的整體設計關鍵在於「對美的講究」。也就是建築設計者有沒有足夠的美感，挑選出「美」的樣本，這是所有從事設計建築的人員要遵守的第一要則。

像什麼，就是什麼！

早在 1931 年，美國紐約州的長島就有鴨農興建了一座以鴨為造型的建築。這隻叫作 Moby 的鴨子雖出自素人之手，但已成為國家歷史古蹟。而位於愛達荷洲的狗吠旅店（Dog Bark Park Inn）則是一棟高四層樓，模仿小獵犬造型的建築，這間以狗為主題的旅店，不僅是當地地標，也吸引全球愛狗人士慕名而來。

澳洲卡卡杜國家公園（Kakadu National Park）的 Jabiru 園區，也有一座以鱷魚為造型的酒店，刻意以公園內的史前生物為造型，呼應國家公園的生態特色。而印度的海德拉巴城也將國家漁業發展委員會（NFDB）的辦公大樓設計成魚的形狀，以外觀說明建築的實際用途。

直接引用的困難

世界各地還有許多以動物為造型的建築，這些建築的特色在於「直接引用」形體，簡單、明瞭、直接傳遞建築本身的訊息。具象建築雖然很容易讓觀者明瞭其建築物的使用功能為何，但要小心容易落入建築設計只傳達了該具象的粗淺思考，而較難深入建築之外的深層思考。

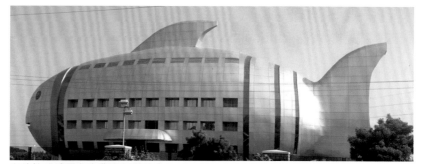

海德拉巴城國家漁業發展委員會
圖片來源：Wikimedia@Nagaraju raveender

Jabiru 鱷魚酒店
圖片提供：Wikimedia@Tourism NT

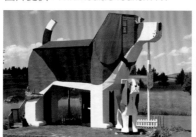

Dog Bark Park Inn
圖片提供：Wikimedia@Alan Levine

Moby 的鴨子
圖片提供：flickr@Joel Karmer

一般人多半無法理解抽象、極簡的現代主義建築語言，
而更喜好形式平凡，但富有裝飾的建築。

——美國建築師、評論家范裘利（Robert Venturi）

技巧1 宣示性入口 ———

美國 望遠鏡大樓 Binoculars Building

位於加州洛杉磯，由普立茲克建築獎得主，洛杉磯建築師弗蘭克·蓋瑞（Frank Gehry）設計的望遠鏡大樓，原是 TBWA \ Chiat \ Day 的公司總部。這棟完工於 2001 年的建築，以三個不同風格的量體面對街道，尤其是由 Claes Oldenburg 和 Coosje van Bruggen 兩位藝術家設計的大型雙筒望遠鏡雕塑最引人注目。而停車場入口位於兩個鏡頭之間，讓車輛與行人出入其中，成為後現代建築風潮末期的著名代表作。

技巧2 物品巨大化 ——— 美國 Longaberger竹籃大樓

知名的竹籃製造公司，位於俄亥俄州的 Longaberger，主要生產傳統的楓木製野餐籃。創辦人戴夫某日突發奇想，將竹籃放大了 160 倍，由 NBBJ 建築師事務所設計出這棟七層樓高的辦公大樓。造價 3200 萬美元的建築，一舉打響了 Longaberger 的知名度！

建築的外立面，將窗戶開設在籃子編織的凹陷處，屋頂處還有兩個 Longaberger 的金色 logo，上方設計了兩個直立的提把；建築內部則有一個 3 萬平方英尺的中庭，任天然光線灑落其中。透過成功的建築行銷策略，此處也成為遊客造訪的重要景點，不過多年後 Longaberger 公司企圖出售大樓時，這個奇特造型也讓購買者望之卻步。

● ● ● ●

（上圖）望遠鏡大樓，不僅是企業鮮明的標誌，也是當地的獨特地標，在 TBWA \ Chiat \ Day 遷出後，由 Google 成為新的使用者。
設計：Frank Gehry
圖片提供：Wikimedia@ Bobak HáEri

（下圖）美國 Longaberger 竹籃大樓，在 1997 年完工時，成功吸引了全球目光。
設計：NBBJ
圖片提供：Wikimedia@ Derek Jensen

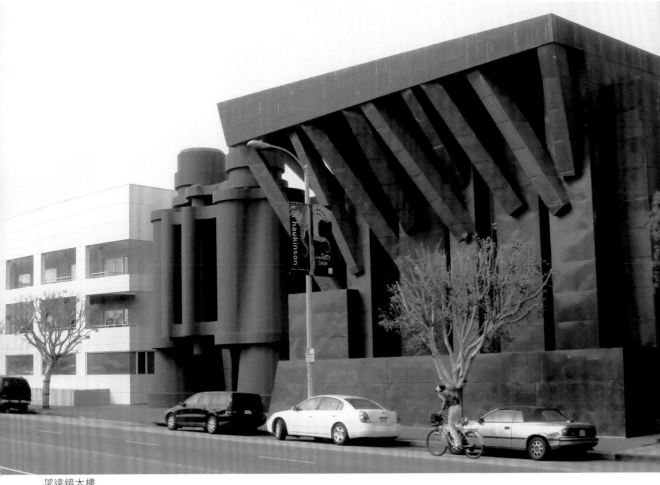

望遠鏡大樓

! Andy 老師畫重點

抽象功能→具象表現

TBWA \ Chiat \ Day 是一家美國著名的廣告公司，
巨型望遠鏡的置入正是連結廣告公司「觀察觀看」
的企業意象，建築師與藝術家再把企業意象，從抽
象轉為具象來表達。

「望遠鏡」建築就是用最粗淺的話，對大眾溝通，
事實上這也是廣告公司平時在做的事情。

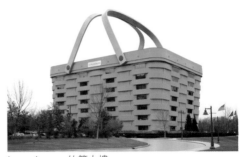

Longaberger 竹籃大樓

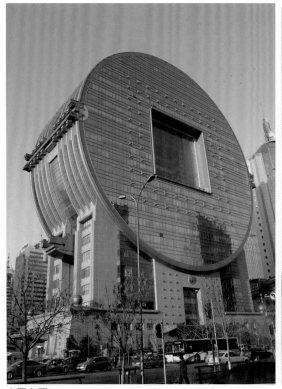
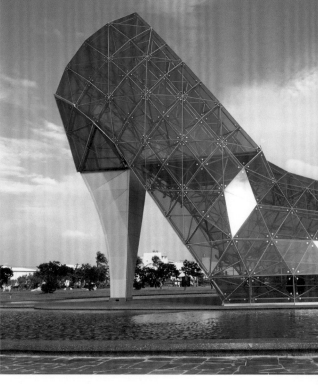

方圓大廈
2002 年完工，為地下 2 層，地上 24 層的辦公大樓
設計：李祖原　圖片提供：呢圖網授權

❗Andy 老師畫重點＿

美感是最基礎的要求

具象建築的外觀雖然容易理解，卻不一定受歡迎，畢竟建築
無法自立於外，對周圍街景、整體都市景觀皆有影響，即使
是一般人對美觀仍有相當的講究，從黃色小鴨、望遠鏡都展
現討人喜愛的一面，而高跟鞋教堂卻被批評，差別是對「美」
的講究精準度，最後變成蚊子館的高跟鞋教堂不只突顯台灣
主事者對速食打卡文化的急迫需求，而未經過更審慎的思
考，並且選了過時、比例不美的高跟鞋形式，如果是由慾望
城市的女主角凱莉來選，或是有一排形式不同的高跟鞋，情
況應當有所不同。

攝影：林祺錦

● ● ● 　概念與主題

高跟鞋教堂
2015 年底完工的高跟鞋
教堂，單純作為西式結婚
禮堂使用。
建造：雲嘉南海濱國家風
景區
圖片提供：flickr@ 徐芳蘭

技巧 3 象徵意義 ——— 中國 瀋陽方圓大廈

瀋陽方圓大廈是李祖原建築師的作品，建築提案的概念源於《易經》：「方以智、圓而神」，以「方圓相合，陰陽相生」的文化智慧，標示城市文化形象之深度。外觀取自中國古錢幣外圓內方的造型，除了有發財之意，也有隱喻為人對外圓融、對內嚴正的意涵。

設計之初於 2000 年威尼斯世界建築設計展覽會上大放異彩，獲得「世界最具創意性、革命性的完美建築」的美譽，也是當年亞洲唯一獲獎作品。因為圓形外觀的工程技術的確有相當高的難度，並且對歐洲來說，外圓內方本身就是形而上的意境觀念。雖然建成後陸續被評選為中國十大醜陋建築，但我認為這是文化差異造成的期待落差，對中國人來說，外圓內方是根植於內在的古老哲學，直接展現出來就沒有出人意表的概念，一般大眾更是不明白圓型外觀工程挑戰的複雜度。

技巧 4 直接放大 ——— 嘉義 高跟鞋教堂

「高跟鞋教堂」位於嘉義縣布袋鎮海景公園內，屬於大型裝置藝術。設計概念源自女孩穿著美麗的高跟鞋，在傳統嫁娶時踏破瓦片的習俗，比喻就此展開幸福人生的意涵，而為什麼取自高跟鞋？傳言是來自早期嘉義好發烏腳病而失去腳的故事，才有了以高跟鞋為創意靈感的原因。

藍色透明的玻璃高跟鞋，主體結構高 17 公尺，長 11 公尺，以 1269 根鋼架和 320 片玻璃拼組而成。高跟鞋教堂在興建期間就飽受外界質疑，除了建築本身的造型美感受到質疑，也與沿海濕地漁村景致產生突兀落差，既缺乏與在地連結的思考，地點偏遠也僅吸引到短暫的觀光人潮，無法永續發展。

欣賞通俗美學：拉斯維加斯

在討論具象建築時，拉斯維加斯也是不可忽略的案例，這裡匯聚了世界聞名的賭場與娛樂聖地，也因此被視為美國商業建築的代表。

在拉斯維加斯，你會看到金字塔、人面獅身、巴黎鐵塔等各國地標性建築，四處皆是世界經典的建築造型，對大眾而言相當容易辨認，還有閃爍的霓虹燈、廣告看板、快餐店等商標招牌，看似複雜、通俗、矛盾，卻直接且自然地反映了民眾的喜好。雖然無法由外觀直接連結到該建築的內部機能，但這個做法讓建築真正成為城市生活，乃至流行文化的顯現。

建築師的理想與公眾的情趣似乎正好相反，而范裘利《向拉斯維加斯學習》的論點無疑讚揚了在學院之外更通俗的美學標準。他提出這個觀點時，也正是普普藝術興起的時期，可見藝術界與建築界皆不約而同對菁英美學提出省思與反動。以拉斯維加斯為例，建築師顯然無法自外於公眾，而且我們的設計常是向大眾靠攏，卻往往不承認，也不自知，以致於更加扭曲。

常民文化的快樂

拉斯維加斯在建築師面對成本、工期等現實因素下，拉斯維加斯反倒成為值得學習的榜樣，包括標識的運用、建築的折衷主義均恰如其分，相較之下，現代建築反而顯得可笑。范裘利所呼籲的「建築師應該與大眾對話，了解大眾的興趣和價值觀」，也是「常民文化」的精神：生活要快樂、看得懂、花枝招展，這也是拉斯維加斯的「速成文化」能持續發展下去的原因。

在拉斯維加斯，只要是顧客想要的、符合顧客口味的，都能被實現。
圖片提供：unsplash@kirstyn Paynter

將具象形體轉成抽象表現

具象建築常為人詬病之處，無非是太過直接而缺乏美感，其中是否有平衡的可能性？「具象概念抽象化」便是建築師可能採取的另一種途徑。將具象成功的轉成抽象概念的重點在於：「去除」具象事物表面的意象，只留下最根本、最本質、最具共同性的特徵，然後以最簡單的方式重現具象物件的概念，建築師又要如何掌握到精髓呢？

在進行「具象概念抽象化」設計思考，有兩項重要的觀念一定要反覆練習、切實施行，一個是平時就要練習去除雜訊的思考法，另一項是找到可轉換的物件輪廓。

「去除雜訊」的練習步驟：

STEP **1** 輪廓
找到現有的參考物件，把輪廓畫出來

STEP **2** 線條
輪廓之間的線條**進行調整**，例如緊一點或鬆一點

STEP **3** 調整
再度嘗試**放大或縮小**

STEP **4** 組合
再**重新組合**上述的物件

找到適合物件的基地調查法：

STEP **1** 拍照
先拍全景再拍小景要看到整體環境的大小比例，以及環境關係

STEP **2** 整理
整理細節與整體的關係

STEP **3** 思考
抽離出來思考

STEP **4** 回想
感受環境，在腦中組合可能的設計。
＊請記得照片只是輔助，腦中一定要有當時的環境情境。

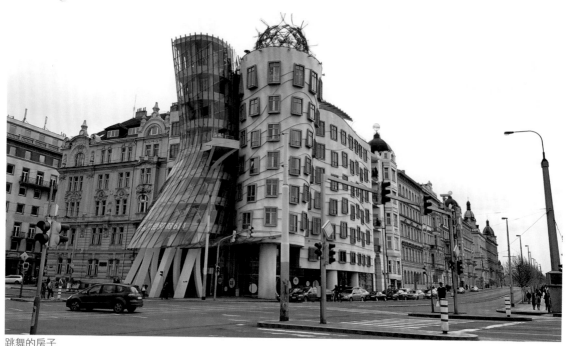

跳舞的房子

技巧 5 動態印象 ——— 捷克 跳舞的房子

位於捷克的荷蘭國民人壽保險公司大樓，被人們暱稱為「跳舞的房子」，是布拉格相當著名的代表性建築。由法蘭克・蓋瑞與克羅埃西亞籍的捷克建築師弗拉多・米盧尼克（Vlado Milunic）合作設計。

完工於 1996 年的基地位於優爾塔瓦河濱，建築外觀以虛實量體相互扭曲結合，在觀看者眼中看來，兩棟建築彷彿隨著音樂共舞，就像印象中美國著名的歌舞劇演員弗雷德・阿斯泰爾（Fred Astaire）與琴吉・羅傑斯（Ginger Rogers）一般，因此也被稱為「弗萊德與琴吉的房子」。立面上的弧形分割線更增加了視覺的動態感，一動一靜，剛柔相容，賦予兩棟建築相擁起舞的生動意象。這個不合傳統的設計在當時備受爭議，在總統的支持下曾一度希望規劃為文化中心，目前則作為辦公室、餐廳、酒吧使用。

這個不合傳統的設計在當時備受爭議，但住在隔壁十年之久的捷克總統瓦茨拉夫・哈維爾卻公開支持這個計畫，並希望該建築能成為文化活動中心。
設計：Frank Gehry、Vlado Milunic
攝影：林其瑾

技巧6 去除雜訊 ─────
澎湖 青灣仙人掌公園＋大仙人掌花房

位於澎湖縣馬公市的青灣仙人掌公園，原址是日據時代廢棄的軍事營區。園區內除了有玄武岩砌成的碉堡，還有荒廢已久，鮮為人知的大山堡壘炮台，周圍擁有礁岩與峽灣的優美灘線，海濱景觀一覽無遺，且交通便利。

占地 18 公頃的園區內以仙人掌為主題植物，因此在設計時，花房溫室皆以仙人掌的造型語彙轉化意象而成，利用青灣既有的仙人掌、天人菊、瓊麻等豐富植被與玄武岩地質，加上現場照片整理後，連同植物生長攀爬在建築物上的景觀，兩者意象疊合在一起。其中，大仙人掌花房主要以大仙人掌筆直向上的意象，建築立面在此轉換此具象概念，利用繁複而規律的膠合集成柚木拼接延伸向上，作為外觀立面的包覆；內層則設計了大面開窗，窗面架構設計也配合玄武岩稜格砌石牆的紋路，讓遊客在澎湖的炎暑中仍能享受微風吹拂的舒暢感。

技巧 7 保留輪廓 ─────
澎湖 青灣仙人掌公園＋金琥仙人掌花房

鄰近海景的金琥仙人掌花房則以室內植栽常見的金琥仙人掌為雛形，以彎曲鋼構作為骨架，並選用白色與透明 PC 板為皮層表材，讓花房在白天是一個可親近的量體，夜晚又是一棟散發溫暖光芒的建築。

！Andy 老師畫重點＿

去除雜訊＋更換材質

以上案例運用的是將具象概念抽象化中「去除」的練習步驟中，選擇「STEP1 畫出物件輪廓 + STEP2 輪廓線條進行調整 + 重複排列」具象轉抽象的方式中，也可以使用建材來傳達，在金琥仙人掌花房建築設計中，就是將具象物件轉成半抽象的線條來表達，加上 PC 板的現代材質，添上接近抽象感的意圖。

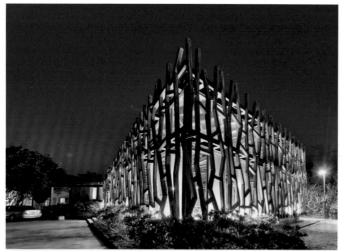

大仙人掌花房

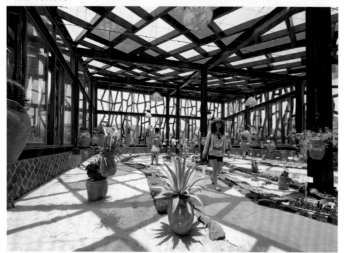

大仙人掌花房

(左上+中圖+下圖)運用膠合柚木模放植物攀爬與向上生長的意象,形塑建築物內外光影的感受,讓遊客在澎湖的炎暑中仍能享受微風吹拂的舒暢感。
設計暨圖片提供:林祺錦建築師事務所

(右圖)以金琥仙人掌的造型為基礎,重新以鋼構與白色PC板詮釋一個地標建築。
設計暨圖片提供:林祺錦建築師事務所

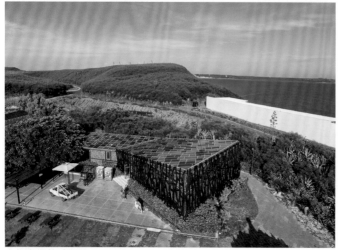

大仙人掌花房鳥瞰

● ● ● 概念與主題

金琥仙人掌花房

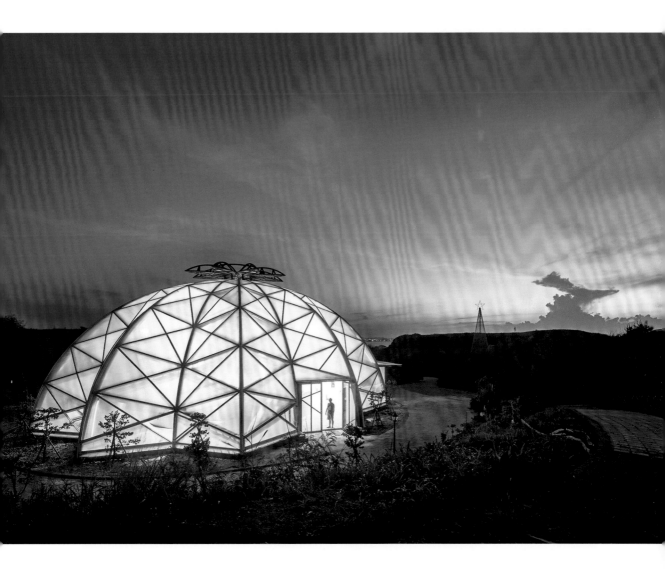

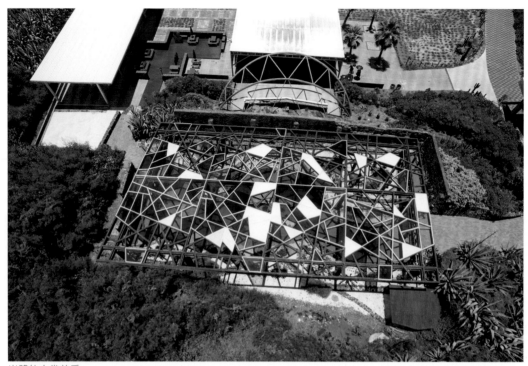

岩體仙人掌花房

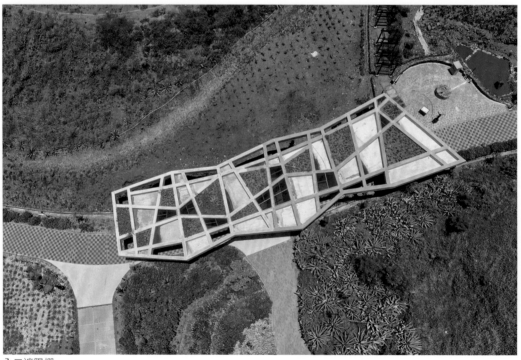

入口遮陽棚

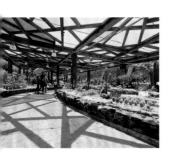

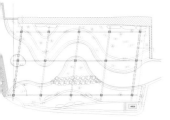

岩體仙人掌花房

技巧 8 新材質新詮釋 ─────
澎湖 青灣仙人掌公園 + 入口遮陽棚

位於園區中央的岩體仙人掌花房，連接了入口處通往海岸的途中。為了抵擋澎湖強勁的海風，我們在此設了一道砌石牆面作為掩護，引用澎湖特殊的砌石方式，作為外牆及屋頂構架的發想，看似凌亂卻極具當地特色，並利用膠合集成柚木拼接，讓木頭溫潤的質感與色澤融入空間。

屋頂以碎形幾何玻璃、金屬板網孔 (白)、局部鏤空結合構架，刻意不完整覆蓋，讓屋頂的線條隨著日照產生豐富的光影變化，並保留空間與空氣的通透感。但事先將遊客的行走動線考量進去，即使下雨，遊客在此處穿梭參觀時，仍有充足的遮雨空間。

入口遮陽棚選擇在緩坡上矗立一處可讓遊客遮陽避雨的空間，整個建築，順著地勢走，與自然地貌盡量融合。

重整破碎幾何的形式，將凌亂的玄武砌石牆轉化為構造，結構美感的展現。並將綠化屋頂結合幾何玻璃洞、光電板構架，融入整體的自然風貌與起伏的地形景觀，讓建築與青灣的天然景觀共存。

(左上圖)環境輪廓是具象轉抽象設計中，從基地旁邊擋土石牆的靈感，又不希望高度超過擋土牆，形體是從擋土牆延伸到屋頂，有點像埋在環境裡面。
設計暨圖片提供：林祺錦建築師事務所

(左下圖)入口遮陽棚選擇在緩坡上矗立一處可讓遊客遮陽避雨的空間，整個建築，順著地勢走，與自然地貌盡量融合。
設計暨圖片提供：林祺錦建築師事務所

技巧 9 從環境活動思考 ──
澎湖　馬公機場計程車鋼棚

在考察本案所處的基地位置時，我們一邊思考著：一個位於機場旁邊，機能單純的計程車鋼棚，是否只能以工廠鐵皮屋樣貌呈現？在預算有限的條件下，透過設計翻轉了傳統的鋼棚建築，整座鋼棚的外觀造型，藉由彩色鋼板的分割、裁剪、彎折及錯位等操作方式，傳達澎湖常見的海上活動─風帆，鋼棚屋頂如海浪般跳動，如同風帆起舞的意象。

轉折的彩色防塵烤漆鋼板不只配合現有的機場外型，彎折的角度更可阻擋嚴重的西曬，並克服強勁的東北季風。此外，錯位的屋頂配置，引進了陽光與流動的空氣，讓車棚內部不再幽暗悶熱，司機與乘客都有舒適的等候環境，節能減碳符合澎湖「低碳島嶼」的理想。

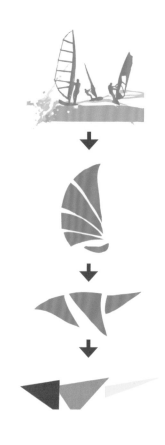

技巧 10 從環境地景思考 ──　**宜蘭　蘭陽博物館**

姚仁喜建築師設計的蘭陽博物館，以台灣東北部海岸常見的單面山為造型。以建築模擬一面陡峭、一面斜緩的山勢，特殊的建築角度，讓博物館彷彿由土地長出，優雅地倒映在水面。

宜蘭的山、海、平原成為博物館最天然的背景，建築的線條則將視覺引導到基地所在的遺址、濕地與烏石港。除了與地景融合的幾何造型，博物館立面的排列組合也仿效單面山的岩石紋理，運用花崗岩、鑄鋁板、玻璃等材質，讓立面隨季節與晴雨變化呈現深淺不一的視覺，尤其雨天時，立面的層疊更加明顯，讓建築隨四季展現豐富的光影表情。

蘭陽博物館不僅和諧融入宜蘭地景中，更讓建築與自然環境、人文歷史產生對話。這樣的作法除了呼應博物館的功能定位，也實踐了建築本身就是公共藝術的思維。

(下圖)是否能透過設計，創造一座能遮風避雨、可遮陽、通風，又能發電，而且充滿動感的建築物？
設計暨圖片提供：林祺錦建築師事務所

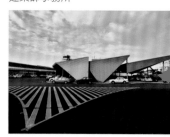

蘭陽博物館坐落在「烏石望龜」的軸線上，也是造型發想之一。
攝影：林祺錦

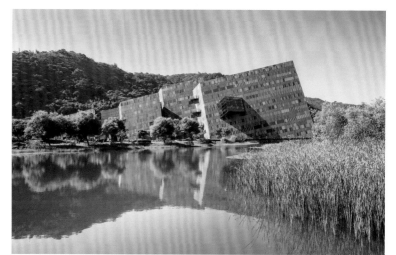

蘭陽博物館　設計：大元建築工場　圖片提供：pixabay@youncoco

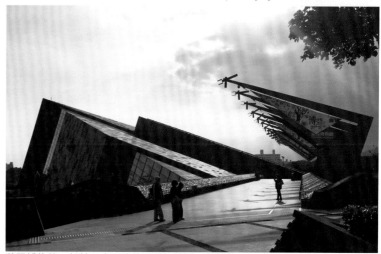

蘭陽博物館　設計：大元建築工場　攝影：林祺錦

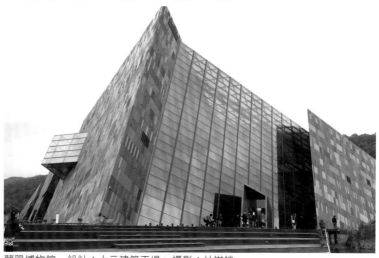

蘭陽博物館　設計：大元建築工場　攝影：林祺錦

從企業精神與環境聯想

面對商用空間時，企業理念、規模、營業項目等資訊的掌握，都是提案前必須深入理解、消化的基礎資料。對企業有越正確、越詳細的認識，提案時就能用對方也能理解的語言說明，不僅在討論時容易聚焦，彼此的溝通也會越順暢。企業在興建總部大樓時，可以企業精神、產品或環境文化為思考方向切入設計概念，研究企業的獨特精神或產品特色並抽離出主要的概念轉化為外觀設計的造型或意象，將可使觀者對建築外觀與企業產生聯結性的聯想，也是創造企業意象的重要成果。

桃園 光隆實業中壢廠
設計暨圖片提供：林祺錦
建築師事務所

在進行外觀設計前，以建築基地所處的環境與文化做為思考的主軸，運用當地可能的環境素材來發想創造，以貼近外觀設計上與地域的連結。

技巧 11 視覺重量對比 ——— 桃園 光隆實業中壢廠

光隆實業是生產羽絨、寢具、織品的知名國際企業，以「帶給全世界溫暖」為企業理念。作為龐大的國際企業，卻生產極輕盈、極溫暖的羽絨，因此我們決定以「輕重對比」作為立面設計的重要參考。

掌握核心元素後，接著要考量廠房的實際使用需求，包括辦公空間、倉儲空間、餐廳、戶外空間等場域使用，思考如何創造出能反映周圍環境、適應當地氣候，又能體現「輕重對比」概念的建築，希望在設計上創造出「看起來很重，其實十分輕盈」的質感。

立面設計上，選擇清水混凝土懸挑牆，從二樓以上包覆量體，讓建築呼應厚重、沉穩的企業形象；厚實的外牆上，以數條弧形切線將巨大量體切割開來，注入輕盈的質感。

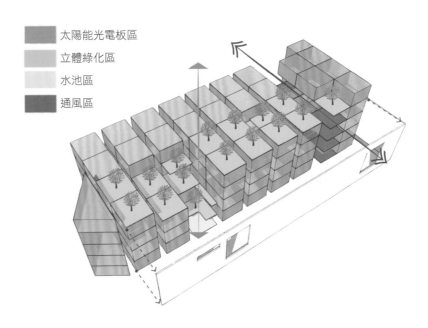

- 太陽能光電板區
- 立體綠化區
- 水池區
- 通風區

龐大的企業　vs.　輕盈的羽絨　»　輕重對比

烏魯木齊商場
設計暨圖片提供：林祺錦
建築師事務所

技巧 12 從環境色彩思考 —— 新疆 烏魯木齊商場

進行環境調查時，我們留意到新疆的四季變化甚大，在四季都有獨特的自然景緻與鮮明的顏色轉換。除了在設計上符合商業經營的空間需求外，也希望這棟建築能在當地普遍呈現灰、白色系的都市色彩中脫穎而出。因此，在符合當地法規的條件下，我們將四季的表情轉換融合自然的景物變化，以「四季輪迴」的概念賦予商場鮮明風格。立面上選用裝飾性的樹形格柵，融合四季色彩與花果意象，讓枝枒向上攀附，佈滿建築外觀；各種廣告招牌懸掛在立面上，如喬木結出的纍纍果實，以充滿生命力的造型呼應往來人潮，並透過建築語彙連結烏魯木齊特殊的地域意象。

從家的意象出發

小時候，我們對「家」的意象可能是童話裡三隻小豬的房子，又或許是大富翁遊戲中彩色的牛奶盒小屋，這些都是源自於我們對家的美好想像。使建築師進行住宅外觀設計時，家的原形就是重要的考量因素。

來自基本原形思考設計的住宅

圖片提供：unsplash@jon Flobrant

建築師心中的基本原形都有永恆不變的抽象原則，型態就是最基本的「原形」，三角形、方形、長方形、圓形等，例如貝聿銘建築師追求以三角形和圓作設計，同時優雅的處理大小比例，顯示極致的品味；安藤忠雄的矩形與圓形；妹島和世則在完美的圓形之後，追求自由動態的圓形，都是用這些永恆不變的形狀來設計。

我們在此談到的建築外觀設計以家的原型作為出發點，讓一般大眾對家的既有抽象印象，經由設計重新詮釋在建築外觀上，連結建築與家的意象。而家的基本原形必然有一個三角形的屋頂，與正方形的建築體。

> **家**屋是所有的人，人生中的第一個「宇宙」，
> 是人類思維技藝與夢想的最偉大整合力量之一。

——《空間詩學》法國哲學家巴舍拉（Gaston Bachelard）

技巧 13　重複堆疊 ──── 日本　東京公寓

這棟位於東京都板橋區的可愛公寓，是日本建築師藤本壯介（Sou Fujimoto）的作品。外觀由四座小房子造型的房間堆疊而成，共有五個住戶單位，每戶都由二至三個房間組成。在不同的樓層間，以通過室內外的樓梯和爬梯相互連通，因此小房子加上連接的階梯，構成了「家屋」造型的量體。

這棟住宅所呈現的就是藤本壯介心中的微型東京－城市就是一棟巨大的房子。從室外樓梯上樓時，住戶彷彿是在爬一座位於城市中的小山；而當通過戶外樓梯、走在其它住戶的屋頂時，就像沿著城市往上行走；走出房門，通往另一個房間時，又必須過渡於城市與街道間，以此模糊室內外的界線。更透過看似無秩序的「疊疊樂」結構，創造印象中的衝突，同時又是家的原型。

(下圖)透過房間與房間構成新的都市空間，也是集合性住宅的新解。
設計：藤本壯介
攝影：黃詩茹

技巧 14　以老屋型為師───　小琉球　山邑家

配合地景的斜屋頂，讓建築融入環境。
設計暨圖片提供：境衍設計有限公司

「邑」是小城的意思，位於屏東縣琉球鄉的「山邑家」，將傳統老房子的斜屋頂切成兩半，像是交錯、重疊的白色三明治，遠看既像起伏的山稜線，也像起落再交叉組合的海波浪。

小琉球當地有不少斜屋頂的老屋，觀察過周遭環境後，林柏楊建築師決定將空間融入美好的地景中，將高低各異的風口量體，繁衍在基地上。同時，向老建築學習，運用浮力通風讓室內環境更舒適涼爽，以適應小琉球炎熱的氣候；如此一來，做出風的通道，每個風口都伴隨著陽光與海風，成就美好的生活場景，而這個做法也打破了一般人面對客廳的慣性，讓居住者不再面對電視，而是享受自然風景的框景，沉浸在琉球優美的海景中。

「山邑家」交錯的斜屋頂，引用了我們熟悉的「家」的意象；也為了配合周圍的鄰房，同時在外觀上簡化視覺的設計，以乾淨純粹的手法結合地景、呼應當地民風，讓建築恰如其分地融入環境中。

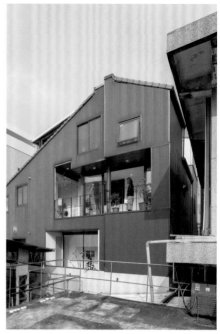

技巧 15 新舊層次共存 ——— 台南　層之家

層之家的基地位於台南市區的巷弄中，四周緊鄰住宅。南北座向的建築，主要立面朝向西方，雖有強烈西曬，同時也擁有開闊視野。由於空間中央以垂直樓梯組織並分隔前後空間，因此也產生空間單調、通風與採光不佳等問題。

建築師方瑋在新舊建築的結合中，改變了原本純粹以牆分隔內外的作法，讓牆以不同材質與形式作為界面，在空間中建構豐富層次，使用者便能重新連結環境中的事物狀態。內部以「層」作為人、空間、環境之間連結轉換的過程。透過重新配置垂直動線的位置，調整室內空間關係。混凝土牆、樓板、玻璃都藉由開口方式，以不同程度的穿透性創造多向度的連結，隨著界面的角度與正反，讓不同空間擁有獨特性格，同時創造出家人交流互動的空間。而黑色金屬立面保留完整的開口，不加設鐵窗，也加強化了「家」的意象。

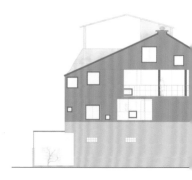

技巧 16　家宅意象變化 ──── 台北　政大馥中

政大馥中位於台北市文山區政大二期重劃區內，是地上 5 層、地下 1 層的住宅案。基地條件原本就屬環山圍繞、小溪旁流的優雅環境，如同童謠中「我家門前有小河，後面有山坡」的宜人環境。因此在設計之初，「溫暖之家」的意象很自然地成為我們發想設計的主軸。

從外觀可以看到，本案的外觀設計是從一個牛奶盒的原型出發，造型單純，又很接近一般人直覺的住家意象。同時，依照內部需求，在量體上開出大小不同、不對稱的窗戶開口與露台空間。建築外觀以白色石材包覆，切挖的開口處則配上鮮明的橘色，從不同角度觀察，建築也像個被切開的蛋糕，顯現內外切挖的痕跡，讓其保有完整的住家原型，同時又能呈現獨特的多樣性。

(左圖)以「層」構建築空間層次，創造人與環境的新關係。
設計暨圖片提供：都市山葵建築設計工作室

(右圖)配合法規又能有家屋造型，創造全新印象。
設計暨圖片提供：林祺錦建築師事務所

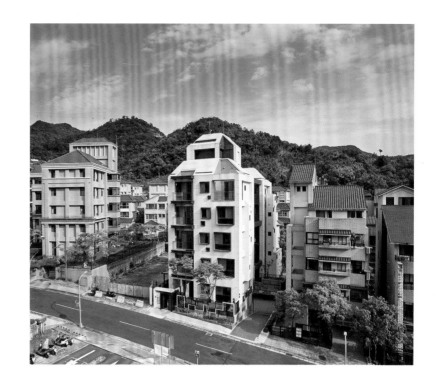

Case
01

整建前的空地

基地前身是明鄭時期訓練水師的高地、日據時代的砲台基地，還有荒廢已久、鮮為人知的大山堡壘炮台。面臨海邊，地勢也略高軍事色彩濃厚。透過分期分區的模式，串聯豐富的地景與歷史人文景觀進行空間活化，擁有優美的峽灣灘線與壯麗的礁岩。

Strategies 策略 具象轉化成抽象

User 使用者 需求目標

1. 活化舊有廢棄軍營。

2. 臨海建築防範海風侵蝕、日照強烈，必須注意遮陽與溫度。

3. 未來希望能有收藏全世界各地與百年珍貴仙人掌的溫室展示空間。

4. 18公頃的土地，分為仙人掌園區、藝術家駐村區及園區環境景觀三大區域。

提 案 與 規 劃 時 間

2009年 田野調查

建築基地進行實地測量、拍照探查，尋找設計的可能性。
▶拍照技巧→一定要先拍全景，再拍細節，除了可觀察大小之間的差異比例，也有輪廓細節可供運用。

2009年 案例調查

前往歷史悠久的伊豆仙人掌公園考察。
▶仿生建築→同樣模仿自仙人掌的「尖型」。
▶長期經營→加入可愛動物園的營運方式，不斷吸引小朋友前來。

2010年 設計研究

彙整基地調查、使用需求與案例調查資料後，並不斷與業主討論調整。
▶業主關注的重點→預算、材料耐久性與維護方便性，在會議前就要事先羅列重要項目。
▶選擇建築地點→與原有建物有連結。

● ● ● 概念與主題

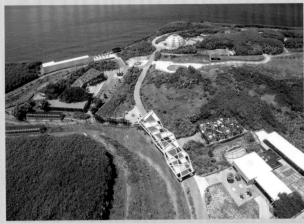

人口遮陽棚及各花房配置圖

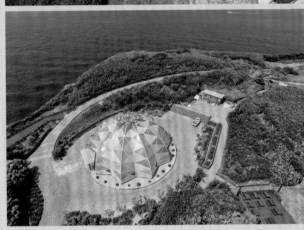

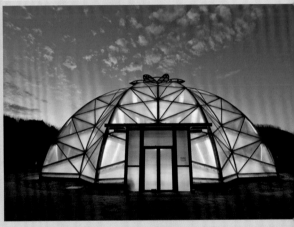

1. 為園區規畫了金琥仙人掌花房、大仙人掌花房、岩體仙人掌花房，以及陳列室、藝術家駐村區、入口遮陽棚等建築，串聯豐富的景觀意象。
2. 鄰海的金琥仙人掌花房，轉化自金琥仙人掌的造型。銀白色的球體蹲踞在茂密綠叢中。
3. 鋼構線條勾勒出金琥仙人掌的圓潤造型，讓花房在白天是一座可親近的量體，隨著夕陽西下，夜晚又展現不同的表情。

2011年　　　　　　　2011年　　　　　　　2013年

初步設計

細部設計 (45天)

施工監督 設計調整

具象轉化抽象造型的研究嘗試
▶ 只留下輪廓與使用新建材的可行性

將初步設計的設計概念圖深化為可施工的詳細施工圖

讓施工結果能符合設計要求，必須切實遵守：
▶ 施工圖→清楚正確的圖面標註
▶ 廠商來的製作圖→仔細比對原圖，尤其因應施工所做的調整

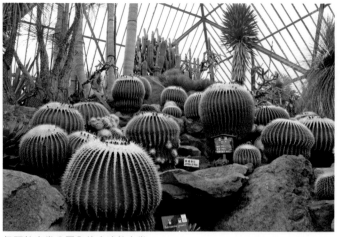

伊豆仙人掌公園內的金琥仙人掌
攝影：林祺錦

設定主題：
具象轉化成抽象 + 營運方式

仙人掌是澎湖的重要觀光資產，要設計仙人掌花房，必須先了解仙人掌的生長特性、有哪些是觀賞品種、以及如何培育繁殖，進而思考一座以仙人掌為主題的休閒觀光園區有哪些可能性？因此，我們前往歷史悠久的伊豆仙人掌公園考察，園內共有五座金字塔型的培植溫室，栽種世界各地品種繁多的仙人掌，並結合動物園與博物館的經營模式，以期長期營運。

設計思考流程：
仿生建築→型抗建築

造型圓潤的金琥仙人掌是大家所熟悉的觀賞品種，除了綠色的球體、黃色的硬刺，頂部還會長出絨毛並開花結果；金琥仙人掌花房的造型即轉化自金琥的鮮明意象，讓量體擁有自明性與親和度。而生物能自然存活在環境中，可見其形狀本身就具有抵抗四季的能力，我們就採取「型抗」的建築策略。

● ● ● 概念與主題

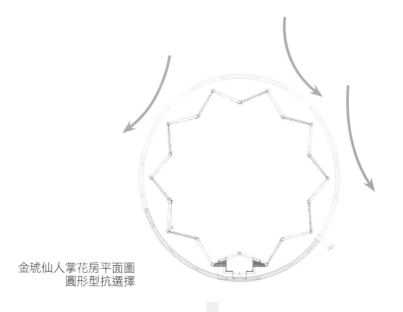

金琥仙人掌花房平面圖
圓形型抗選擇

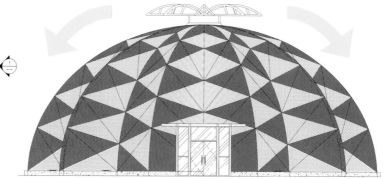

拱型是大跨距最好的結構力學，可以跨越較大的空間

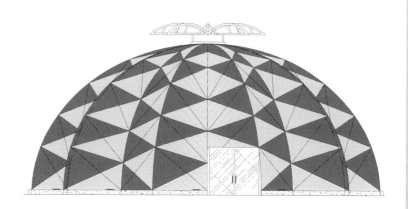

STEP 2　滿足使用者需求：
光線與立面層次 + 熱空氣導引

❶ 立面選用 PC 板，白色與透明的兩種，產生一凸一凹視覺，讓室內保持充足光。

❷ 花房頂部的造型模擬金琥仙人掌開花，型態此處設有開口，並安裝兩台抽風機，將熱空氣往外抽。

❸ 花房頂部上面再覆蓋玻璃，適度阻隔雨水。金琥仙人掌花房的空間較為封閉，用以收藏數十年或百年的珍貴仙人掌。

設計暨圖片提供：林祺錦建築師事務所

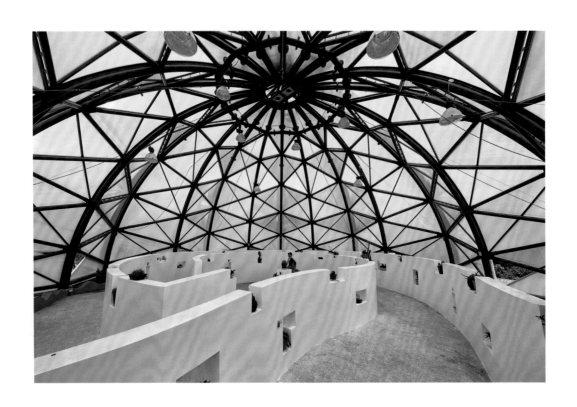

建築架構分解

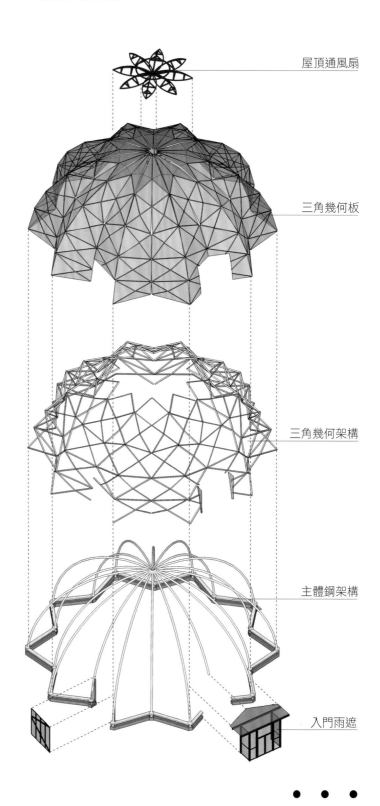

屋頂通風扇

三角幾何板

三角幾何架構

主體鋼架構

入門雨遮

STEP 3 施工現場：
現場組裝 + 嚴禁現場焊接

❶ 建築結構主體以彎曲鋼構作為骨架，再鋪設 PC 板，因此鋼構線條的組構會是呈現最終畫面的關鍵，我們先在設計圖上標示要求的放樣位置，設定出期望的鋼構間距，再由鋼構場確認結構細節並放樣，過程中來回調整確認，以確保每一段鋼構的圓弧度最終達到可執行的理想值。

❷ 骨架的構件都在高雄製作。為了抵抗夾帶鹽分的猛烈海風，除了烤漆，還需經過抗腐蝕的熱浸鍍鋅，再運送至澎湖現場組裝，施工過程嚴禁再焊接，因為焊接點即使再塗佈，都容易生鏽。

通風模擬圖

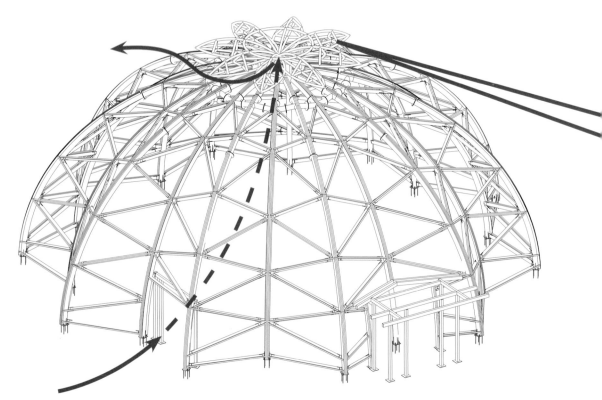

● ● ● 概念與主題

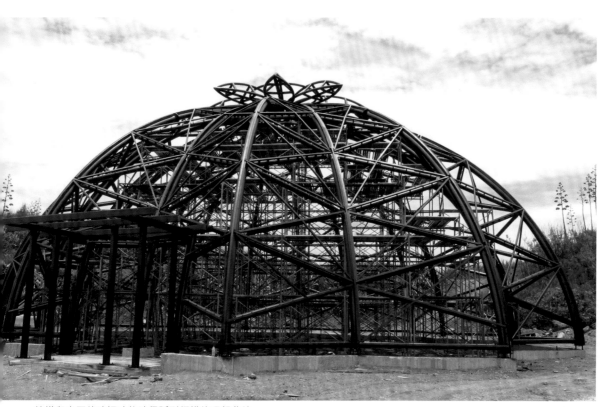
放樣與來回的確認才能確保弧形鋼構的理想曲線。

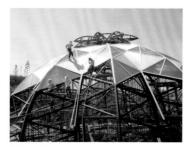

（上）PC組裝（下）鋼構式組裝

材質的變化 02

材料，
是建築師的第二關鍵

材料相同，就改變形狀，形狀相同，就改變材料。

原廣司

一棟建築的外觀立面，除了造型語彙的呈現外，貼覆或
構成建築外觀的主要材質猶如建築物的化妝品一般，形
塑了建築的重要表情。當我們看到建築的第一眼，除了
造型之外，最先感受到的便是材質；即使外型相似，不
同的立面材質就能營造截然不同的感受與氛圍，甚至呈
現出一種時代美學。

回溯建築悠久的歷史軌跡，材質的種類發展逐漸多元，
從早期的石材、木材、紅磚到工業革命後的金屬、玻
璃、混凝土，到近現代的塗料、磁磚、金屬格柵等等，
看似豐富多樣，但其實是一段緩慢的發展歷程。

對建築師來說，建築的展現來自於內部使用需求與外部
造型的合理演繹，當我們在設計上想強調某些特質或概
念時，除了建築造型的演繹外，材質是另一種可以強化
概念的工具，藉由材料傳達出冷、暖、透明、光滑、穩
重、輕巧、亮麗、豪華、低調、情感連結或溫潤質感等
作法，將幫助人們理解建築師設計時想傳達的概念。

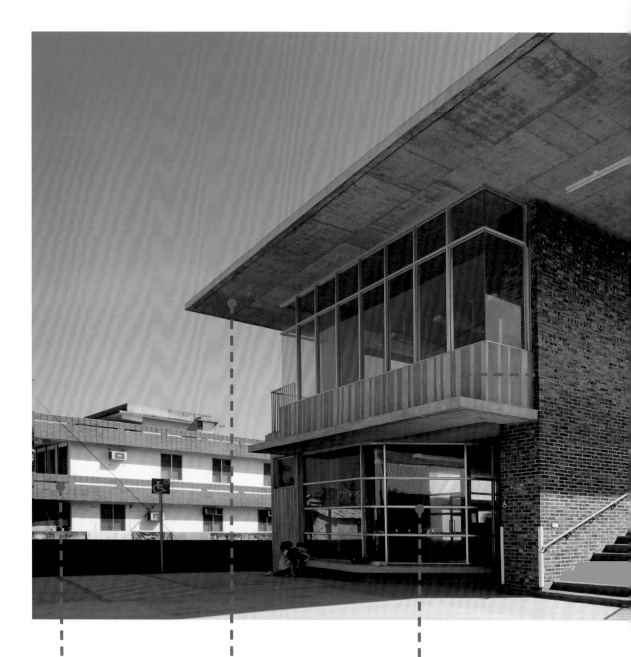

建築策略：
從環境創造建築

在花蓮的山海之間，創造一處串聯社區常民生活，以身體感知的學習環境。

主題提案：
被田野聚落與老雀榕環繞的托兒所，如田野間準備展翅的鳥兒

· 清水模伏簷代表展翅的鳥兒。
· 紅磚牆連結田野情懷。

環境考慮：
開放守護

外環境以穿透路徑與低矮的圍牆，通往台糖的空地達到安全照護；內環境以玻璃隔間定義空間的穿透與補足老師的照顧力。

材質的變化

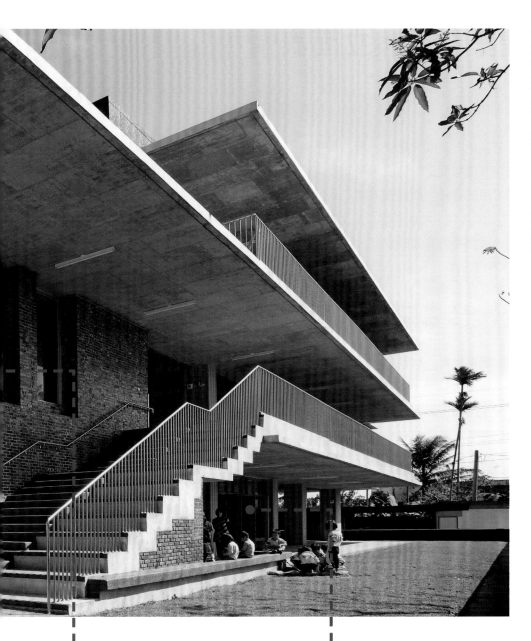

作‧品‧資‧料

作品名稱：新城托兒所／業主：新城鄉公所／設計：林祺錦建築師事務所、柏林聯合室內裝修／設計：圖片提供：林祺錦建築師事務所／地點：花蓮縣新城鄉康樂段／設計時間：2006-2007／施工時間：22008-2009

獲獎紀錄：第七屆遠東建築獎、第二屆中國建築傳媒獎

創意轉換：
便宜的材料
有表情的技術，在材料與工法上變動，讓水泥粉光拉毛、洗石子、香杉與鐵木各顯個性。

維護考慮：
選用能適應海風雨水的材質
‧吸水性低的香杉、鐵木是最能抵抗環境的材料
‧最經濟的RC建造。

11 種建築材料與立面表情

在建築師眼中，材料絕對是概念之後，第二個跳進腦海中要考慮的。建築材質反映著建築歷史的演變，例如臺灣日據時期後，紅磚、洗石子都是常用的材料，而過去的建築高度並不高，也會用石塊簡單堆砌。7、80年代房地產興起，加上材料的進步，建築材質益加豐富。建築師也要有寬廣的視野，了解材料深層的特性與活用工法，才能將有限的條件發揮到極致。

圖片提供：
unsplash@Tim Chapma

歷史人文的氣度：石材

石材作為建築歷史最早使用的材料之一，從岩石洞穴到砌石石塊如金字塔、城牆、碉堡、廟宇、皇宮或民居等建築都使用石材作為主要的建築材料，同時作為堆砌式的結構；到現代因為建築結構力學的改變，成為表面裝飾性材料，石材價格及天然紋路的獨特呈現，更是展現建築可以恆久不凡的方式之一。

技巧1 堆砌 ——— 澎湖 青灣仙人掌公園陳列室

前一章提到的青灣仙人掌公園，園區內有玄武岩碉堡、堡壘砲台呼應灘線的礁岩、峽灣，原始的自然風貌保留了當地豐富的歷史人文，園區內的建築也多融入澎湖特殊的砌石方式，保留當地的建築特色，透過材質連結歷史。

例如陳列室的外觀以玄武岩菱格砌石牆，呼應在當地發現的日式砲台的石材砌築方式，透過石材有秩序地排列，建築造型彷彿由地坪景觀延伸而起，菱形窗戶與牆面造型相呼應，日光穿透室內的格柵天花，光影變化為室內增添靜謐沉穩的氛圍。

青灣仙人掌園區內分布著玄武岩砌成的碉堡石牆,成為設計新建築外觀時的參考。
設計暨圖片提供:林祺錦建築師事務所

建築創造的工作必須超越歷史和技術上的知識範疇。
它的重點在於時間上的對話。

——Peter Zumthor

技巧2 切割展現形體變化 ──── 台北 四季與U-House

台北四季和U-House都是大尺建築設計郭旭原建築師的作品。兩案都選擇以石材作為立面材質,透過量體切割,搭配石材包覆,營造出不同美學質地。

台北四季將皮層拉開,運用立面陽台雨遮外的裝飾柱位,以每兩層相互錯位的方式,讓建築立面自由化,呈現韻律跳動的感覺;同時將雨遮整合花台,提升遮陽與通風的功能。淺米色系單一石材包覆的方式,更讓建築以素雅的姿態展現多樣的變化性。

U-House則位於都市空間已大致成形的信義區劃區內,基地兩面臨路。建築師打破一般集合住宅一層一戶的水平架構,以兩層一戶的垂直概念,將整棟建築打造成只有三戶的疊落別墅,每戶皆有充裕的生活空間。造型上,以雙層陽台的虛空間反映獨立的單元,選用灰色石材包覆;再選用白色石材搭配陽台厚度,以水平分割、串聯量體,呼應三戶錯落的垂直分層住宅單元。大器俐落的石材恰如其分地襯托量體區分及形體變化。

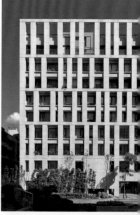

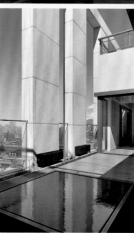

台北四季
設計暨圖片提供:大尺建築設計

U-House
設計暨圖片提供:大尺建築設計

❗Andy 老師畫重點

量體與效果決定選材的標準

建築師在選擇材料的深淺色時,取決想完成的立面效果,也肇因在環境對比時,量體的大或小。
至於選擇哪種石材,又要經過仔細評估,例如花崗岩問題比較少,耐候又耐磨;大理石質較軟,內含成分使變化較多,尤其是亞熱帶氣候,雨水和酸性都會產生影響。

● ● ● 材質的變化

技巧3 單一石材表現山壑 ──────
台北 泰安連雲 連峰樓 / 接雲樓

李天鐸建築師在台北市設計的兩個作品連峰樓與接雲樓,以北宋范寬的「谿山行旅圖」為意象,希望以建築再現中國山水的意境,宛如都會中的山壑,呈現優雅雋永的自然韻律。

可以看出建築師以石材作為大面且封閉的整體,企圖將建築物以完全的石材塊體呈現山壑意象,平整的石材面以大小分割拼貼的方式,表現石材面的細節,連峰樓面對馬路,卻選擇以全石材包覆整個建築量體,僅留出深凹窗及水平玻璃陽台,以沉穩低調不張揚的方式,面對周圍滿是老樹及文化資產建築物的環境。

接雲樓三面臨路,座向面對最吵雜的東南方,立面完全以石材包覆,以阻擋道上的吵雜,這面石材從地面沿伸到屋頂,並接續至西向立面,整棟建築由一個ㄇ型灰綠色包覆,南北以落地窗、陽台與格柵成為建築物的立面。

(右圖) 以石材包覆量體,
在都市中創造雋永的山壑
意象。
設計:李天鐸
圖片提供:展曜建設股份有
限公司

接雲樓

連峰樓

連峰樓

有個性的極簡：清水混凝土

自從古羅馬人用火山灰混合石灰、砂製成天然混凝土，直到19世紀初期英國人發明了波特蘭水泥後，在20世紀初期才演變成我們現在常用的混凝土材料。而清水混凝土則是在混凝土澆置後，不再有任何塗裝、表面裝飾如貼磁磚、貼石材等材料，表現混凝土就是建築結構的一種手法。因為表面沒有任何裝飾，所以稱為清水混凝土。

但回顧台灣早期的建築，清水混凝土多運用在樑柱，而非牆面。西方早期的清水混凝土也多質地粗獷，直到後來安藤忠雄將「清水模」研究到極致，呈現特殊的樸素氛圍與空間感，這樣的立面表情才更被大眾認識與接受。

圖片提供：
Unsplash@Samuel Zeller

清水混凝土的小學堂

與模板有關	»	1.一般模	»	使用一般模板，俗稱垃圾模
		2.清水模	»	特別細緻面的模板，如夾板、芬蘭板
顏色深淺	»	1.原品	»	各家水泥廠出品的成分有所不同，在灌注時顏色難掌控
		2.變化	»	乾了之後顏色就穩定了
		3.加深		可以添加其他顏色略深的材料進去
氣候	»	1.溫差	»	季節和緯度高低的地區只對灌注工程時有所影響，一旦固結後，氣候對它的影響就不大了
		2.傳導快		吸熱和釋放都快，可以利用厚度來穩定或隔絕氣溫
分割線	»	1.基礎	»	用來處理材料熱漲冷縮的必然手段
		2.進階		如何運用來轉變成美感，就是建築師重要課題

● ● ● 材質的變化

技巧4 展現多樣生活機能的立面────法國 馬賽公寓

由現代建築大師柯布（Le Corbusier）於1952年設計完工的馬賽公寓，整棟建築採用鋼筋混凝土結構，橫長165公尺，縱深24公尺，高56公尺，共17層。地面層由34根巨大柱墩撐起結構，一樓作為停車空間。主要門面朝向東西兩側，為了遮擋寒冷的北風，北面不設任何窗戶。其中1至6層和9至17層為居住層，共可容納337戶，約1600人居住，7至8層則是公共設施層及商店空間。

高樓層的集合式住宅，既回應了戰後人口劇烈上升的年代，也是柯布對未來都市生活的想像。尤其，馬賽公寓展現了柯布對機械式美學的熱愛，而立面的清水混凝土更是他當時熱衷的現代材質。不再粉飾其他材料，而是直接將混凝土粗野的質感暴露在外，模板的痕跡清晰可見，也不需加以遮掩，成為現代建築的重要材料。

技巧5 精煉與控制────日本 住吉長屋

作為柯布的追隨者，安藤忠雄也選擇使用清水混凝土作為建築的主要表現材料。他在1976年完成了住吉長屋(或稱「東邸」)，一棟位於日本大阪市住吉區的兩層樓私人住宅。「長屋」原是關西地區特有的傳統住宅形式，共用同一地基的住房緊密依靠，形成長條狀的居住空間，前方作為店鋪，後方則是住宅，在今日的大阪或京都都還能見到。安藤在保留傳統長屋住宅樣式的基礎上加以改造，將這棟住宅設計成一個使用混凝土的兩層樓長方形盒子。

外立面沒有任何窗戶，只有一個凹洞作為出入開口，並將大門退入、轉90度藏於入口右側，讓整個建築正立面成為一個極簡的方形混凝土形狀。高出地面一階的黑色鋪石台階，配合唯一的門型凹洞，暗示著入口的位置。在材質上，安藤精進於清水混凝土的表現，將清水混凝土的施作融入細膩質感，呈現出平整光滑，且分割比例完美的表面；同時，整棟建築的光線透過中央切挖開的天井中庭照入，引入自然氣息。

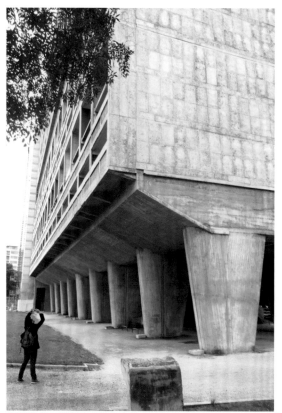

馬賽公寓，堪稱是現代集合住宅始祖的公寓，一樓巨大柱墩是停車空間，外面樓梯是公共設施樓層使用。
攝影：林祺錦

追求快速與大量的住宅構築

柯布嘗試將住宅、商業、教育及花園空間集合在一棟
建築之中，讓建築立面形成一個反應內部機能的理性
開口，開口有高有低，就是內部的挑高住宅和第二層
樓，橫向連續性開口的就是商店。

因建築選用混凝土作為單一材料，當時的技術尚未非
常成熟，可看見建築表面還略顯粗糙，呈現一種有別
於以往古典華麗建築的粗獷雕塑感，也成為現代集合
住宅的原始樣貌。

● ● ● 材質的變化

馬賽公寓的屋頂展現柯布對於機械美學的熱愛。
攝影：林祺錦

住吉長屋是安藤早期的作
品，卻已顯現其往後廣為
人知的設計風格，並於
1979 年獲得日本建築學會
獎，可謂是安藤美學的起
點。
圖片提供：Wikimedia@
Oiuydfg

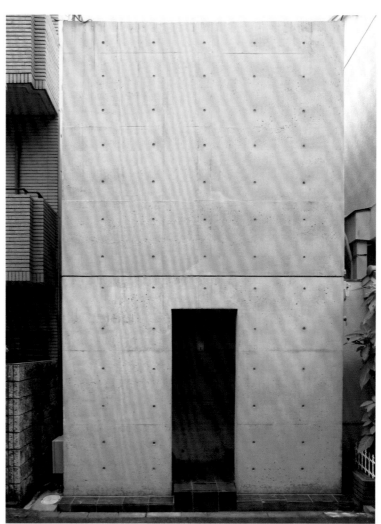
住吉長屋

技巧6 單一材料的雕塑性————台中 Haus Flora

Haus Flora是由林友寒建築師所設計，如何讓主人收集的水晶、木雕、油畫等，甚至還有標本等種類豐富的藝術品各歸其所，是這個設計的精髓。

整棟建築的外觀只使用清水混凝土與玻璃，呈現出沉穩簡潔的造型意象；林友寒建築師將建築比喻為畫框，呈現低調簡約的建築表情，讓多元的藝術品展示其中。

建築配置以狹長的回字型串聯前後的量體，豐富且多層次的空間配置，讓基地狹長的住宅擁有完整的四面採光。連接前後空間的兩側迴廊則用於藝術品的收藏與展示，行走於室內，就像悠遊在藝廊中，成為整棟建築的核心及生活重心。建築師的巧思讓屋主的生活也作為藝術品般，反映在建築美學上。

Haus Flora

（左、右圖）Haus Flora 串聯前後量體的回字型空間，也是藝術品的最佳舞台。
設計暨圖片提供：清水建築工坊

● ● ● 材質的變化

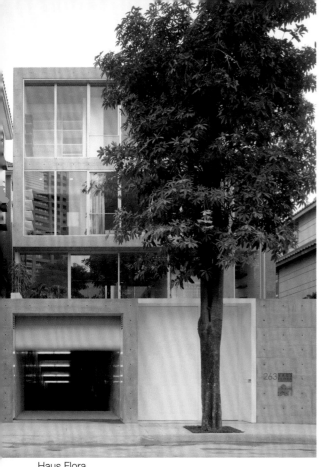

Haus Flora

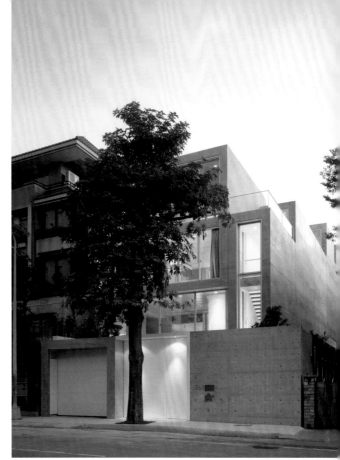

Haus Flora

材料 ＝ 結構

從往後安藤忠雄的作品可以發現，他追求構成簡潔但又富
有意義的空間，對外封閉，但內部因光線產生戲劇性效果
(光的表現方式在第五章有詳細的敘述)，這些特點在住吉
長屋皆有跡可循。初試啼聲的安藤，以清水混凝土的絕佳
工藝造就了獨特且唯一的建築立面，引起許多後進學習模
仿。

林友寒建築師強調的是「造型」而非「混凝土」，可以說
是用混凝土把造型框出來，其他白色窗框、大門、內部微
黃燈光，呈現出一種透明感，但卻不希望被干擾，建築師
強調的雕塑感往往會用單一材料表現，使材料＝結構。

技巧7 材料是皮層——台南 空心磚計畫

楓川秀雅建築室內研究室的空心磚計畫位於台南，是一棟與牙醫診所結合的混合式住宅。位處傳統的長型街屋，基地細長且有西曬問題，同時考量業主的信仰，希望透過設計擁有神聖性感受的空間經驗。基於上述兩個考量，設計者在建築剖面上將街屋分為前後、高低兩個區塊，透過這樣的空間剖面，讓人在空間中仰望時，感受繁複疊砌的西向立面造成的光影變化，獲得類似身處教堂的神聖空間感。

位在馬路邊的隱私性與連接性，一直都是建築師的課題，建築上設計了兩道皮層，一層是不規則的清水混凝土構成的立面線條如枝葉般向上攀爬，另一層則是陽台與室內間的玻璃皮層。在外觀上形成鮮明的視覺效果，皮層像燈籠般的外觀，成為街道上特殊的一景。交錯分割的立面造型構成葉脈般的細長紋理，光線滲透進屋內時，形成植物般的光影分割；而從外面望向室內，與光影重疊的效果也切割、碎化了人的活動。

！Andy 老師畫重點＿

施工掌握最困難

清水混凝土最困難的是必須現場施工，灌注時的速度、震動都可能造成混凝土中產生蜂窩孔洞，本案更困難在於很細的分割與傾斜面，考驗建築師對施工細節的掌握度。

（上、下圖）清水混凝土結合玻璃的兩道介面，解決了街屋採光不佳、西曬的問題，同時保留了住宅隱私，讓建築在內外、公私間扮演有趣的界面。
設計暨圖片提供：楓川秀雅建築室內研究室

● ● ● 材質的變化

（上下圖）西曬面開小口，
避免日曬，反而變成優點
設計：劉克峰＋謙漢設計：
林幸長、黃馨慧＋鄭宇能
建築師事務所
圖片提供：林幸長

技巧8 成為採光、隔熱的皮膚———
桃園 Brownmist House

Brownmist House是第五屆台灣住宅建築獎單棟住宅類的首獎作品。由於業主喜愛陶燒與老家具，希望有一處開放的工作室，但又希望能保有隱私。設計者便由此發想，從建築的主入口向上爬升的戶外樓梯，一路連接到頂樓開放的陶藝工作室，形成獨特的天梯，成為整棟建築的主角。這道天梯再由頂樓轉入室內，利用結構分隔出獨特的室內空間，同時能感知外部環境，是「裡」也是「外」。

而建築正立面有嚴重的西曬問題，建築師以陽台空間正面迎向西曬，先用清水混凝土牆包覆起來，再挖開大小不一的方正開口，以窗洞導入採光與通風。清水混凝土形成內斂的立面表情，轉進室內則是溫潤的木地板，由外而內襯托業主的豐富藝術收藏，而開口為冷冽的外觀增添趣味韻律，形塑出建築物的表情魅力。

技巧9 動態的混凝土──
新加坡 南洋理工大學學習中心HIVE Learning Hub

南洋理工大學（NTU）的學習中心由英國的湯瑪斯·海澤維克(Heatherwick Studio)與新加坡CPG Consultants共同設計執行，作為NTU校園重建計劃的一部分，學習中心旨在成為提供NTU校園中33,000名學生的新型多用途建築。

設計要求上不再採用傳統的教育型式，而是更適合當代學習方式的獨特設計來思考教室的可能性。數位化革命後，學習不再需要固定地點，而是可以在任何地方進行，這座建築最重要的功能是讓來自不同學科的學生和教授能在此相互交流和互動。

Heatherwick工作室主持人Thomas Heatherwick建築師説：HIVE Learning Hub學習中心是一系列手工製作的混凝土塔樓，圍繞著一個中央空間，將每個人聚集在一起，穿插著角落，陽台和花園，進行非正式的協作學習。

（上、下圖）設計上希望將社交與學習空間交織在一起，以創造一個更有利於學生和教授之間偶然與互動的動態環境。
攝影：林祺錦

● ● ● ● 材質的變化

圖片提供：
unsplash@Brady Frieden

連結常民情感：紅磚

磚的外觀呈長方體小塊狀，易於堆砌，成為早期構築牆體的主要方式。磚依材料可分為石磚、泥磚、青磚與紅磚等，其中常民最常使用的就屬紅磚了，紅磚也成為一種連結歷史與情感的代表材料。使用紅磚作為建築立面材料通常會有一種懷舊與溫潤質感的感受，又因其疊砌方式多樣，更讓磚牆可以為建築外觀呈現多種不同風情與樣貌。

技巧10 材料就是原民本色———花蓮 新城托兒所

新城托兒所位於花蓮新城鄉，是我和王柏仁建築師共同設計的案子。佔地約300坪，面對有限的經費，我們運用明快的技術系統、材料本質去滿足需求。

托兒所內的每個區塊都能看到中央山脈，讓人時刻都感覺身在自然中。因此除了視覺感受，我們也希望讓小朋友用身體感知環境，入口處的大牆選擇常民使用的紅磚，希望連結周圍現有的常民空間感。當小朋友用手觸摸時，會產生自然而然的手感反應，對周遭的環境條件產生回應。充滿手工味的火頭磚牆面就像鑿開封閉空間的精靈，穿梭在南向光面的移動照射中，呈現空間延展與聚落環境融合的一致性。我們讓每個材料都做自己，材料本色是開朗的、對環境有抵抗力的、一點也不虛偽的，就像原住民本身的人格特點。

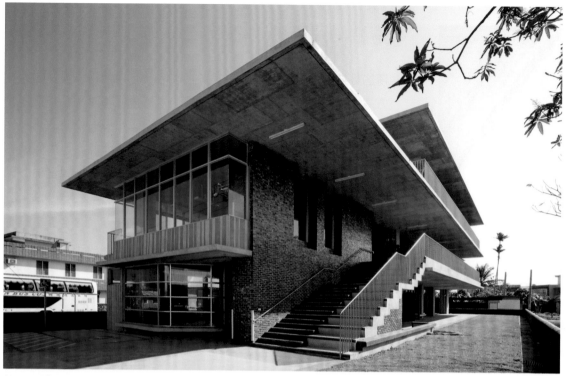

（上、下圖）立面上不多做裝飾，雖然使用者多是原住民小朋友，但空間不一定要加入原住民圖騰，而是透過材料的本色展現，也是一種內化後的原住民精神。

設計：林祺錦+王柏仁　圖片提供：林祺錦建築師事務所

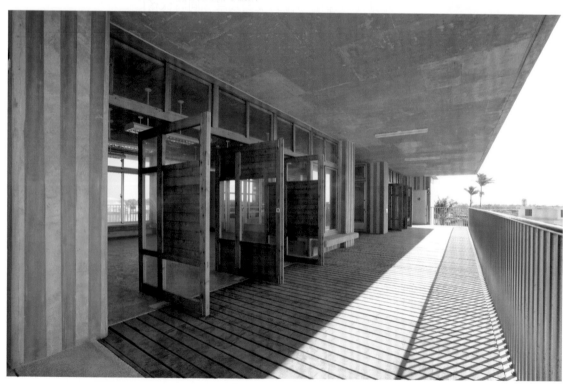

● ● ● 　材質的變化

竹東戴宅，基地處於竹東丘陵進入山地的交界，這棟建築的地坪與預算皆有侷限，但設計者仍積極回應屋主對家的回憶與想像。
設計暨圖片提供：和光接物環境建築設計

技巧11 拼貼都市意象———新竹 竹東戴宅

竹東戴宅立面以局部的清水紅磚搭配抿石子、水泥粉光，嘗試以立面的表情與構造，反映區域歷史層積的紋理。紅磚由立面轉入室內中庭，將地形坡度的空間經驗轉入室內動線，也強化了住宅與外部街道的互動，在建築中保留了一方城市剪影。黃介二建築師以內庭與露臺的虛空間形塑出家的核心，早晨陽光由二樓東向的露臺穿過樓梯，漸漸點亮室內各個空間。黃昏時分，餘暉從斜面外牆與遮陽格柵間散落屋內，光的軌跡不僅呼應家人的活動，也讓人與自然有了舒適的關係。

技巧12 每塊磚都做自己———宜蘭 HIVE HOTEL

位於羅東的HIVE HOTEL原是當地的老字號假日大飯店，設計師劉嘉驊透過外牆重整，賦予這棟50年的老建築全新表情。為襯托樸實的城鎮民情，避免太搶眼或突兀的外觀，設計者選用傳統紅磚作為立面材料，正立面的兩道紅磚牆排列出立體波紋，曲面隨著距離遠近產生獨特的視覺效果。同時保留兩側的原始建材，灰、紅相襯，尤其造型圓潤的泥作雨遮，延續老飯店的復古元素，下緣添上一道磚紅，呼應正立面的磚牆質感。

製作前，設計者利用數位演算設計，施工前預先製作了1:1的試驗牆，仔細檢驗設計與工法。由於每一塊磚的長度、排列位置各異，須先以雷射切割預先做出版型，才能精準控制曲面的堆砌，讓紅磚產生動態感。紅磚牆內以金屬植筋支撐外掛在原建物的水泥牆上，讓大面積的磚牆確保防震效果。

> **❗ Andy 老師畫重點**
>
> **材料有立面的文化任務**
>
> 黃介二建築師師承「田中央」的文化精神，認為建築要看到不同的材質面貌以各種比例混合在一起，這是都市不同表情的彙整，因此可以看到立面的開口與切割的層疊性。

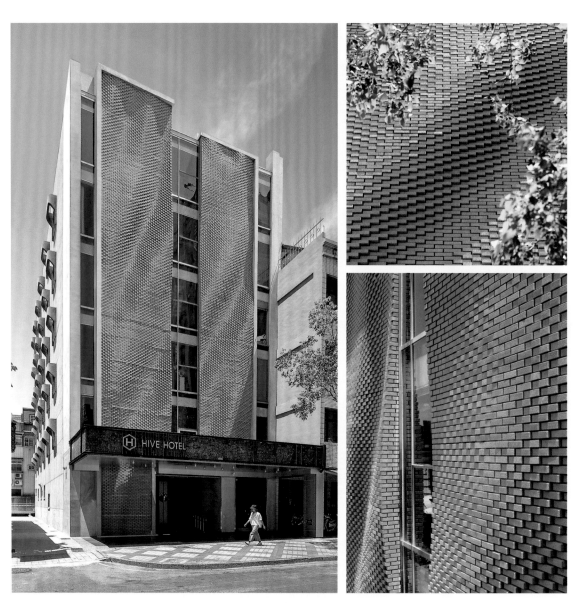

HIVE HOTEL 古樸的磚牆波紋流暢,不僅和諧融入街景,在燈光照射下更顯立體。
設計暨圖片提供:前置建築

● ● ● ● 材質的變化

靈活的表情變化：磁磚

發現於羅馬浴場的陶製平磚可算是最早的磁磚了，12世紀伊斯蘭建築大量使用彩色瓷磚裝飾建築牆壁，更讓磁磚的技術不斷的演進，成為伊斯蘭建築的特有風格。

磁磚因是人工材料，在質感、顏色、塊體大小、硬度、吸水率及容易大量生產的條件下，很具市場競爭性，可說是台灣最受歡迎的建築材料了。也是70年代之後建築立面常用的材料，早期有非常多小口的馬賽克磚，後來流行10 x10大小的磚，甚至還可由建築外牆所選用的磁磚判定建築大概屬於哪一段時期蓋的房子。

磁磚有大有小，遠看近看時，效果完全不同，例如當遠看時，小尺寸的磁磚看不清楚分割線，大尺寸磁磚反而比較明顯，這是設計者要特別注意的：

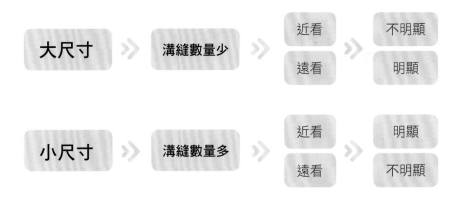

技巧13 立面線條勾勒動態感──台北 北歐風格

北歐風格坐落在北投路上，在設計之初即配合案名作發想，擷取來自北歐的NOKIA手機造型，模擬遊戲「貪吃蛇」在建築物外牆上攀爬的活潑意象。將白色5 x 5 INAX磚貼附掛於建築立面的垂直水平連續翼牆，外牆底色則採用45 x 145的深褐色磚，讓白色連續翼牆在外觀上更加突顯，兩色交錯的線條畫面營造出都會的摩登感，也符合設計上趣味的原始概念。

設計暨圖片提供：林祺錦建築師事務所

北歐風格

● ● ● 材質的變化

技巧14 滿足連續帶狀造型——台北 九歌

九歌基地位於文山區新光路，鄰近景美溪左岸，背山望水，地界狹長。為滿足一層兩戶的需求，建築師郭旭原將量體作前後兩棟配置，前棟面水，後棟面山，中間規畫中庭，呈現三明治的格局。

水平帶狀陽台勾勒出特殊的勺子型曲面，以長型的磁磚構成的內凹曲線圍塑出開放的中庭，也照顧到鄰居之間的視野。立面設計讓曲度內緣延續正立面的水平語彙，以流暢的輪廓有效統合工作陽台，讓中庭擁有內部山水的巧思，同時降低中庭的脅迫感，即使是後棟的短邊也能享有水景視野。設計者嘗試以最低限的造型語彙呼應地景特色，讓地景與建築交融出蜿蜒素白的帶狀優雅。

(左圖) 透過白色長條磁磚構成的內凹曲線讓樓梯呈現向外界開放庭院的姿態。
設計：郭旭元
圖片提供：大尺建築設計

技巧15 創造圖騰效果───台北 忠泰華漾

位於林森北路的忠泰華漾，是日本建築師青木淳在台灣第一個作品。
圖片提供：忠泰集團 JUT GROUP

青木淳和LV的合作案例最為人熟知，包括東京銀座、表參道和香港中環、紐約第五大道的LV精品店都是他的作品。

忠泰華漾的外觀俐落沉穩，運用兩百萬片馬賽克磚排列出花樣圖紋，色澤低調卻有變化，為穩重立面增添柔和表情。據説是青木淳來台時，觀察到台北盆地四面環山，山頭常有嵐霧飄渺，浮雲越過城市，而山的姿態是很完整的線條，沒有凹凸不平，因此決定賦予建築單純簡淨的個性。

選擇馬賽克拼貼建築外觀的圖樣，也來自於設計者擅長運用歷史材料演繹現代表情。高溫燒製的馬賽克磚，由於沒有毛細孔，材質堅固、耐熱、耐汙。在著名的龐貝古城中，馬賽克鑲嵌經火山熔岩淹沒後，至今仍保存完好，足見其經得起時間淬鍊，足以永恆傳承的材料特性。

洗石子是相較於昂貴石材的另一個彈性選擇，不僅能呈現石材的質地，立面上也較能勾勒出不同的圖樣，兼顧穩重度與變化性。

圖片提供：林祺錦

發揮本色的潛力：洗石子

洗石子是先將水泥、石粉及細石混和攪拌好後的水泥漿均勻地塗抹於牆面上，待水泥略乾及石子附著力達一定強度後，用高壓水柱將表層的水泥砂漿沖刷掉，讓具有凹凸多角效果的石子表面突顯浮現。除了水噴的洗石子，還有以海棉擦拭的抿石子、以機器敲打的斬石子等，不同的石頭搭配不同的工法，就會產生觸感與視覺效果各異的立面效果，呈現自然的石質牆面。

洗石子可以讓完整大面的建築量體呈現較相同的質感，也可依照設計者想要的圖案分段施作，創造出屬於石質本色的純粹質感。與清水混凝土的不同在於，凹凸的質感讓立面產生小陰影，而且石頭本身顏色也會有落差感。

技巧16　模仿石材———新北　冠輝攬翠／永和懷石

冠輝攬翠的基地位於中和區安平路上，面對既有環境及預算限制，我們仍希望塑造出沉穩並兼具特色的外觀意象。因此立面選擇以灰色洗石子取代昂貴石材，經由適當的比例分割，勾畫出如石材般的分割質感。因採用天然石粒，遠看外觀仍能呈現出石材質感。同時，選擇在面對較寬道路側的立面上運用洗石子的特性，在外觀上勾勒出樹木向上生長的蒼勁意象，也呼應本案「攬翠」之名。

東向則臨八米道路側，建築量體設計上以圓弧造型呼應，並以外加白色線板及切挖手法，在建築物外觀深灰色的面磚及洗石子上連續、彎折、跳躍，勾勒出低調卻極具張力的現代簡潔。

冠輝攬翠
以沈穩的樸素材質形塑出輕巧的穿透感,讓光線透過立面雕刻的洗禮,呈現建築外觀多層次的光影變化。
設計暨圖片提供:林祺錦建築師事務所

永和懷石

 材質的變化

技巧17　適應環境的黑色大牆——新竹 風厝

風厝以歷久彌新的樸拙材質與手工藝傳承技術凸顯了材料的特色，而材料也因時空感而更有韻味。王柏仁建築師擅長運用台灣當地建材，不做多餘加工，讓空間省去過多修飾，以材料本身的質感表現空間的生命力。

什麼材料適合風吹雨打，能適應風城的九降風與太陽？髒污與陳舊又要如何處理？

❶ 控制髒的範圍：

設計之初的思考化作墨綠色的洗蛇紋大牆，運用懸臂板的斷水線控制住水漬產生黑色線條的區域，隨著歲月洗滌，大牆的斑剝將越顯自然，與北向山的顏色形成呼應。

❷ 一起變老的速度：

屋瓦以水泥製成，時間久了會逐漸變黑，越顯素材的風味，而角鋼焊製的鐵窗、清水模天花板、頁岩、鑿面花崗岩地坪、婆羅洲鐵木與夾板，都以材料的本來面貌迎接光和風的表情。

（下圖）風厝位於「風城」新竹縣，坐落在寶山鄉的緩坡上。一大一小、外觀相似的建築體，左側稱作「大風厝」，右側稱為「小風厝」。
設計暨圖片提供：柏林聯合室內裝修＋建築師事務所

讓量體更具姿態：塗料

建築師在設計時，時常將建築當成雕塑品般的操作設計，在第一步發想中，建築常常是一個完整且材質均一的量體，猶如由單一材質(石頭、木頭)慢慢雕琢出來的建築，因為建築師希望你看見的是內外一致的建築形體，而非裝飾其外的建築材料，因此，建築外牆塗料可說是讓建築師貼近建築造型創作的最好選擇。

尤其是希望讓量體呈現一體、乾淨的雕塑質感，盡量減少立面材料切割或黏貼的分割線，碎化整體的視覺效果時，塗料的均質感就可以滿足這樣的期待。

技巧18　像石頭雕刻出的塊狀———
法國　薩伏伊別墅（Villa Savoye）

薩伏伊別墅的誕生早了馬賽公寓20年，這棟被列入世界遺產的建築被視為柯布的經典之作。薩伏伊別墅的問世，實踐了柯布1926年在《走向新建築》中提出的「新建築五點」，包括底層架空、屋頂花園、自由平面、橫向長窗、自由立面，具現了現代建築的理念基礎。

別墅的四周被森林與草地包圍，沒有其他建物，還可俯瞰萊茵河。結構以鋼筋混凝土建造，立面僅以白色塗料粉刷，車庫則與綠色樹林背景相同，像一個被細柱撐起的白色盒子，沒有其他多餘的裝飾，柯布維持單一材質的理念，所以只以油漆披覆，希望建築像雕刻本體，從一塊石頭慢慢雕出來。

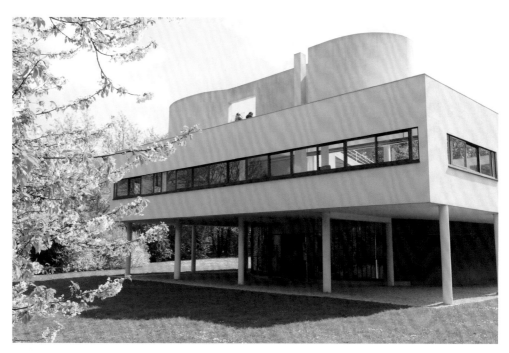

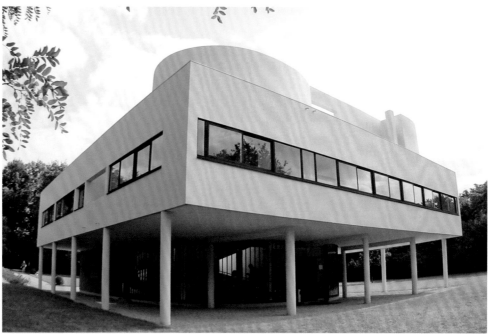

以厚實的量體襯托光影的虛實空間，改變當時建築常有的壓迫感，散發輕盈的飄浮質地，更顯現出如素模般的原型感。

(上圖) 圖片提供 : flickr@Esther Westerveld

(下圖) 圖片提供 : flickr@Omar Bárcena

技巧19　溫暖：連結土地───　台中　合院之家

合院之家的基地位於台中大肚山上，是藝廊、住家與臥室三個量體的結合。建築形式沿襲傳統的合院建築，以矩形量體圍塑出一個小內庭，並將公共空間與私密空間拉開，增加空間的隱私性與獨立性，讓人能在其中流動、迂迴。

由於當地土壤是特有的紅土，建築師羅曜辰決定立面塗料時便順應土壤的顏色，象徵從土地長出來的建築，並延伸到室內的局部壁面。遠遠望去，建築在鄰近菜園綠意的簇擁下，格外鮮明醒目。除了空間布局的巧思，立面及室內材質的選擇也讓內外界線擁有模糊曖昧的感受。

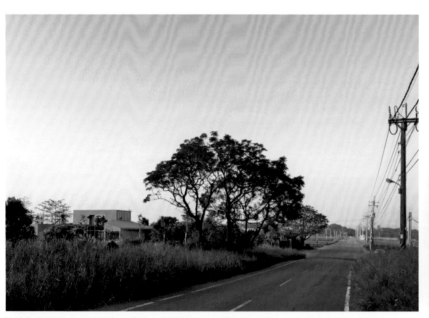

設計者推敲著ㄇ字形合院的轉折，並順應紅色土壤的塗料用色，與環境綠意形成對比。
設計暨圖片提供：哈塔阿沃建築設計事務所

●　●　●　材質的變化

圖片提供：
unsplash@anthony mcgee

翻轉質感的可能性：金屬烤漆鋼板

鐵皮屋作為台灣常見的建築材料，普遍使用與施作迅速的特性讓它被視為價廉且臨時性的材料，往往忽略了材質的可能性。以下案例讓我們看到了材質運用的新方向。

金屬烤漆鋼板是8、90年代後應用越來越多的立面材料，尤其以銀、灰、白色系最為常見。烤漆的穩定性高，且選擇豐富，可以讓立面呈現平整且完整的效果，能表現準確而精緻的意念與線條。

技巧20　量體相對──桃園　楊梅住宅改建案

徐忠瑋建築師的楊梅住宅改建案則是讓烤漆鋼板作為立面主角的作品。這棟位於桃園楊梅市巷弄內的連棟住宅改建案，原建物有超過三十年的歷史。改建後的外牆開口對應內部的空間屬性，外觀上為了延續周邊原有整排連棟住宅的開窗高度與水平線條，設計者選擇以水平方式配置鋼板。

選擇鋼板作為外牆更新的材料，除了改善視覺美感外，設計者也希望一併處理管路增掛的需求，以及舊建築改建常見的外牆隔熱問題。因此，利用新增的鋼板外牆與原有鋼筋混凝土外牆之間的縫隙，作為新增管線的垂直管道，進而解決舊建築更新時常面臨的管線外露窘態。

另外，由於建物的正面為西曬面，為了改善室內悶熱的問題，鋼板內除了以骨架與原有鋼筋混凝土外牆間保留空氣層外，也另外在室內側加上隔熱隔音岩棉等材料，讓室內維持冬暖夏涼的宜居狀態。

楊梅住宅

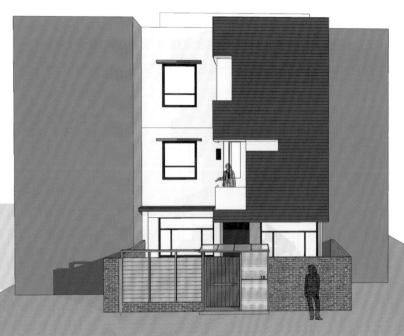

（上下圖）透過設計者的巧
思，一向被視為廉價材料
的鋼板也能有作為門面且
兼具機能的質感。
設計暨圖片提供：徐忠瑋
＋方禾設計

● ● ● ●　材質的變化

穿透與律動：玻璃及金屬帷幕

帷幕是指構架構造建築物的外牆，除承載皮層本身重量及其所受的地震、風力外，不再承載或傳導其它載重之牆壁，材質包括金屬、玻璃、石材、磁磚等，也是目前常見的立面形式之一。而帷幕系統也帶動了其它的立面設計與技術，例如玻璃陽台的應用，追求更開闊的視野與感官享受。

玻璃帷幕一直被討論的是，吸熱太快、無法散發熱能，是否適合亞熱帶氣候，於是在台灣發展出遮陽的屋簷；此外，帷幕前若沒有安排好室內布局，從外面看過來，也會有凌亂的效果。

設計：Richard Rogers
圖片提供：黃詩茹

技巧21　強調現代感──
台北　One Park Taipei信義聯勤

談到玻璃金屬帷幕，近期最受矚目的作品即是英國著名建築師，普立茲建築獎得主理查·羅吉斯(Richard Rogers)的One Park Taipei。建築位於信義聯勤所在地，面對大安森林公園，是理查·羅吉斯在台灣第一個住宅作品。

維持其一貫的理性高科技思維，設計者藉由陽台留設的位置變化，讓外掛在玻璃建築量體外的玻璃陽台產生塊體上的變化。同時以玻璃帷幕面對大安森林公園的開闊景緻，融合綠建築與環保科技。由於玻璃帷幕的穿透性佳高，國內較少直接運用於注重隱私的住宅建築，One Park Taipei的例子也可讓我們後續觀察國人對於玻璃帷幕住宅的接受程度。

不同於一般的建築立面，MahaNakhon Tower 設計成扭轉的外型，就像是由下旋轉而上的精緻雕塑品。
設計：Buro-OS 事務所
Buro Ole Scheeren+OMA

圖片提供：
unsplash@Waranont Wichittranont

攝影：林祺錦

技巧22 連續性切挖————泰國 MahaNakhon Tower

2016年開幕的MahaNakhon Tower位於曼谷市中心，是一棟結合住宅、酒店式公寓、百貨商場、餐廳、頂層觀景台及精品旅店的建築。由德國建築師Ole Scheeren主持的Buro-OS事務所操刀設計，高達310公尺，77層樓高，設計成扭轉的外型，就像是由下旋轉而上的精緻雕塑品，是曼谷最新的亮眼地標。

立面選擇以玻璃帷幕構成幾何方塊的結構，呈現類似馬賽克的視覺效果，設計者考慮了：

❶ 當地的炎熱氣候，以垂直橫向的配置避免日照直射。

❷ 扭轉錯落的幾何結構恰好作為樓層分界，站在懸挑式的高空玻璃露台上，整個曼谷市景一覽無遺。

雖然是特殊造型的高樓層建築，設計者仍慎重考量到建築與環境的和諧性，讓視覺由地平面延伸垂直至高樓層，逐漸消融在城市景觀中，讓建築融於周遭環境而不顯突兀、孤立，同時也展現時尚曼谷的城市活力。

● ● ● 材質的變化

技巧23　動態裂紋———　台北　忠泰M

2015年完工的忠泰M位於民權東路與新生北路交叉口，在兩面臨路且交通量龐大的基地上，設計者以數位設計的方式打造外觀立面，運用金屬、玻璃、穿孔板等材料，創造出凝結的動態立面。透過每一層穿孔板與玻璃以不同位置包覆，將外掛陽台的橫向底板連結，在建築物中央創造出一條不規則的破裂痕跡，由下蜿蜒而上，陽台及透空遮陽板彷彿也隨之左右舞動。整棟建築內部雖然仍是方正格局，但外觀皮層卻產生極大的動態感（movement），而本案出色新穎的外觀造型也創造出新的地標意義。

技巧24　平滑的動態感———
台北　將捷捷九總部辦公大樓

與松江南京捷運站共構的捷九總部辦公大樓是另一個以立面創造律動感的案例。本案的地下樓層以捷運站體為主，地上樓層則是辦公大樓，為了配合基地周遭環境及原先已完成的地面層捷運站體、通風塔，設計者在整合上花了許多功夫。

以流動延伸出扭轉、分支、匯流的隱喻，讓視覺上呈現轉折、翻轉的立體效果，並以此連接各向立面，達到整體一致的視覺經驗。為了加強立體與細部美學，外牆採用單元式帷幕系統，並以透明略帶灰色的玻璃作為視覺傳遞與熱阻絕的材質，並搭配灰銀色鋁板施作不具穿透性質的外牆，突顯金屬材質的現代質感。

忠泰 M

將捷捷九總部

(左圖) 忠泰 M 將線條拉成立體，以層次及結構的變化，回應城市的多元活力。
設計：Oyler Wu Collaborative
攝影：林祺錦
(右圖) 將捷捷九總部的整體概念以「流動」為核心，立面帷幕也轉化捷運意象，企圖
創造出交通與人潮川流不息的動態。
設計：Q-LAB 曾永信建築師事務所
圖片提供：亮點攝影 HIGHLITE IMAGE

 材質的變化

有機的遮蔽與滲透：金屬格柵

格柵也是近年常見的立面設計手法，最初是為了遮蔽冷氣或工作陽台，作為立面的修飾，後來逐漸成為量體造型的一部分，成為立面的表情。如日式建築就常使用木格柵呈現若隱若現的幽謐氛圍，也有阻擋光線、保留隱私、遮蔽外牆冷氣、通風的功能。格柵的材質多樣，包括尺寸、排列的橫縱向、間距都會影響立面的美感與表情。除了遮陽、通風，格柵也需與建築的虛實量體協調，擔任調和立面色彩與比例的任務。

技巧25 透光的體──台北 政大築光

為了遮蔽工作陽台並創造樓梯間的光影變化，我們選擇以金屬木紋烤漆包覆在樓梯及陽台外側，使用者可依需求自由開關，成為建築隨時變化的立面表情。再讓黑色方框穿插錯落在金屬格柵上，猶如懸掛樹枝的窗景，大小不一的窗洞也像觀景窗可遠眺戶外。白天可感受光影交疊的變化，夜晚樓梯間的燈光從格柵滲出，散發溫和光線。

建築外牆選用香杉木格柵，圍塑出家的溫暖意象，平時散發淡淡的木氣，平時只需以護木油擦拭保養。
設計暨圖片提供：林祺錦建築師事務所

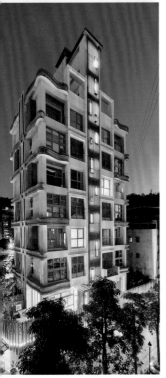

技巧26 延續成屋頂──**禾碩墨花香**

位於台北市羅斯福路上的墨花香，基地位於日據時代開始，即人文薈萃的大安區康青龍（永康街、青田街、龍泉街）一帶，曾經也是田，遠望著新店溪的水，作為整體造型設計概念。

設計上希望取山水樓田之意象，透過如詩般的意涵，形塑空間創作之企圖。因此在外觀上可看出在以灰白色石材為主體的建築上，建築師運用深灰色金屬及雷射切割紋的金屬板上下左右交錯包覆建築，最後上升到屋頂成為一個懸挑大屋頂，形成錯落有致的灰黑色線條與面體，猶如在建築物上臨摹書法一般的勾勒出步步高升，仰望天際之意象。

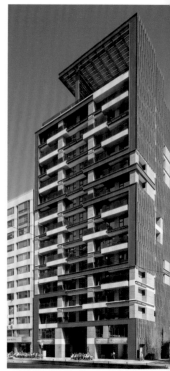

禾碩墨花香

技巧27 成為一個面──**台北　方念拾山**

郭旭原建築師設計的方念拾山，基地東側鄰近車流龐大的新生南路，東南側則是視野遼闊的大安森林公園，因此出現既需要隔音，又嚮往開窗的特殊需求。設計者選擇可調式電動金屬格柵包覆立面，搭配向外挑出的陽台，讓建築面寬擁有自由的向度。

垂直分布的格柵讓光線滲入室內，同時阻擋下方的交通噪音。公共空間的格柵則能自由旋轉，使用者可依照需求開闔，調整陽光與風進來的方向，隨機的動作也為建築創造變動的立面表情。

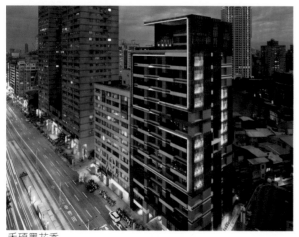

禾碩墨花香

● ●　●　材質的變化

格柵的運用不僅體貼反映居住的需求，也創造出內部空間與自然環境的對話可能。
設計暨圖片提供：許華山建築師事務所

方念拾山　設計暨圖片提供：大尺建築設計

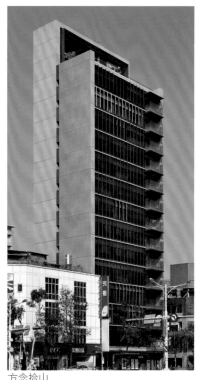

方念拾山

技巧28 平衡建築現代感————台北　麗池會

麗池會的基地位於內湖重劃區，北向面對30米寬的帶狀公園及茂密路樹。建築師朱弘楠企圖在連棟重疊別墅的垂直配置下，創造出兼具都市空間與居住品質的住宅建築。

首先，基地沿北側街面退縮出平均寬度約5米的空間，以友善舒適的步行環境串聯社區與公園綠帶，同時配置中庭花園作為出入必經場所，以空間留白的手法，創造生活交流的可能性。再以呼應都市尺度的垂直石牆界定生活領域，配置木紋烤漆鋁格柵、帷幕玻璃量體及大尺度露台，清楚表達生活空間中的公與私，也讓外部的綠意滲透進室內。設計者讓建築以簡約大器的姿態與外部環境對話，將建築表情作謙遜的處理，以對應開放綠地的都市街廓，試圖精煉形式，讓建築產生沉靜力量。

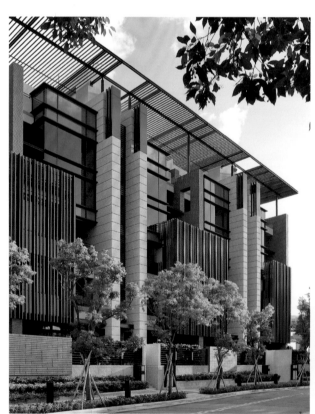

設計暨圖片提供：金以容、林弘壹、朱弘楠建築師事務所

● 　● 　● 　材質的變化

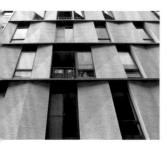

位於吉林路街角的喆霖公寓是一棟五層樓的舊公寓，這樣的格局也是台灣普遍存在的建築風景。立面保留原有的外牆磁磚，再以大面落地窗與陶瓷纖維板作比例分割。
設計：吳聲明
圖片提供：十禾設計

老屋改建的材質運用：陶瓷纖維板

陶瓷纖維板的強度高、質地堅硬，且抗風、隔熱，早期多用於航太工業，後來逐漸拓展至建材。但因價格偏高，目前在立面上的使用仍不普遍。

技巧29　包覆外露管，重新整理立面————台北　喆霖公寓

吳聲明建築師試圖透過立面整合，讓老屋脫胎換骨，以小幅度的改變保留城市紋理，也讓都市更新在拆掉重建之外，還有其他的可能。為處理外牆與屋頂老舊滲水、梯間狹小且無電梯、管線老舊等老屋改建常見的問題，設計者分別以置入電梯與深陽台、立面選材與管線重整等方式加以因應。

陶瓷纖維板內層是有孔隙的玻璃纖維，外層則是乳白色上釉陶瓷，密度高且表面有凹凸細痕，不易留下水漬。以乾式施工外掛的纖維板採折板配置，讓立面隨日照角度產生光影變化，立面性能的提升就像是為房子穿上通風透氣的皮層，將水與熱能阻絕在外。另外，纖維板後方整合線路，經由垂直梯間新建的公共管道進入各層的私人管線系統，未來在更換上更便利。

值得關注的材質：
實木、編織帷幕牆、鏡子

建材由早期的石、木，演變到近現代豐富的磁磚、帷幕、格柵，材料與技術的進步，讓立面設計有更豐富的選擇與表現。面對未來的氣候、環境資源，材料還能如何進化？最後介紹三種值得矚目的材質，它們如何塑造未來的建築樣貌也值得期待。

技巧30　多層次實木———台中　台灣森科總部

台灣森科（Woodtek）總部是亞洲第一棟採用CLT（Cross-Laminated-Timber）多層次實木結構積材工法的示範建築。CLT工法被稱為「21世紀的混凝土」，其優勢在於快速、簡單及組合精準，在高樓板牆採用預鑄結構的情況下，十六週內就能完成十層樓以上的高度，可往中高樓層發展，且強度媲美混凝土，在防震、防火功能上皆有所提升，打破過往木材因結構或易燃而不適合建築的印象。

洪育成建築師將一樓抬高於地面，防止土壤濕氣及台灣使用者關心的白蟻問題；為顯示木構的支撐能力，量體造型採由下而上，層層出挑的結構形式，展現板狀結構的特色。木構造建築在立面上可呈現木頭獨有的溫潤色澤與自然紋理，讓建築更平易近人，考慮台灣的潮濕環境，建築外表的內部設計了可排放熱氣的對流層，運用多層次的實木結構積材木板亦可達到防曬、隔熱、隔音與防水的效果。

台灣森科總部為五層樓的辦公室及展示空間，由內而外皆由實木完成，且約80%可重複利用。
設計：洪育成
圖片提供：台灣森科／裕在有限公司

● ● ● 　材質的變化

技巧31　編織帷幕牆──**上海　世博德國館**

2010年上海世博會的德國館其參展主題為「Balancity (平衡城市，又稱和諧城市)」，提出「城市，讓生活更美好」的口號與世博會的主題「和諧」相呼應。

建築以三維雕塑量體呈現，包括一個中央能源、一個工廠般的部分、一個歌劇和文化部分、甚至一個公園，沒有明確的內部或外部。其立面材料看似金屬板，其實是一種由雙向預應力高強度聚酯纖維所製成的編織帷幕牆，材質輕柔堅韌易於安裝又可遮陽隔熱，表層可加上特定配方塗層，形塑建築外觀質感。編織帷幕牆所形成的視線通透感，讓建築外觀保有量體的形塑感，又保有室內視野的通透感。它展示了德國城市生活以及該國的設計和產品如何幫助解決城市化問題。

German Pavilion, Shanghai
Expo 2010
設計：SCHMIDHUBER
圖片提供：綠巨有限公司

German Pavilion, Shanghai Expo 2010
設計：SCHMIDHUBER　攝影：林祺錦

宿遷三台山森林公園，中國
China ｜ Soltis FT381
Designer: Institute of Architec
ture Design & Planning,
Nanjing University

(右)Rice University Parking Garage, USA © Copyright 2017 G. Lyon Photography Inc.
United States ｜ Frame + Printing ｜ Soltis FT381 ｜
Architect: Kieran Timberlake
(左) Mi'Costa Hotel, Turkey © S.U.V. Yapi Turizm San. ve Tic, AS
Turkey ｜ 3D Microclimatic façade ｜ Soltis FT381 ｜
Architect:Uras + Dilekci Architects

Soltis381 產品為綠巨有限公司代理的 Serge Ferrari 法拉利技術織物

● ● ● 材質的變化

技巧32 消失的鏡面—— 清邁　MAIIAM當代藝術博物館

設計：all(zone)
攝影：林祺錦

MAIIAM當代藝術博物館位於泰國北部城市清邁，是一個繁榮的藝術和文化中心，主要功能在收藏泰國和當地藝術家的重要私人收藏。 MAIIAM是由一個舊倉庫改建而成，建築師在既有的舊倉庫前加入了入口、藝品店與餐飲空間，並讓面向道路的主要立面以一道內凹的弧面鏡牆呈現。

從外觀上看，博物館立即引起人們的注意，因為主立面上覆蓋著數千個反射光線的小型裝飾鏡面磚，這是一種來自傳統泰國寺廟建築裝飾技術的靈感。弧面鏡牆其實是由連續曲折的面所構成，表面再貼上大小不一的方形鏡子，因此當我們面對建築物時，不管從正面還是側面觀看，MAIIAM如同具有隱形能力一般地消失在環境中，因為內凹的弧牆將外部所有的風光都映射成為建築的主要立面了，若不是因為立面的兩個垂直及水平的開口存在，你不會感覺這裡有建築物。透過最簡單的鏡子加上內凹弧牆的立面設計，建築師讓MAIIAM當代藝術館展現出更深沉的意義，就是我們面對自然或人工化之間的辯證與思考。

Case
02

整建前的托兒所
攝影：林祺錦

北倚太魯閣國家公園，南臨七星潭海岸線，占地約300坪的新城托兒所容納約150位孩子，解決過去師生分散各地上課的奔波。

Strategies
策略　素面材質的拼組美學

User
使用者　需求目標

1. 有限的營建經費。

2. 提供原住民小朋友一處舒適、安全的學習空間。

3. 從空間層次上就能提升幼兒教育品質。

4. 推展托兒所社區化，對原住民文化傳統尊重及欣賞，提昇社區生活品質並加強親職教育。

提 案
與
規 劃
時 間

2006年

競圖
階段

基地調查、環境分析、需求分析、法令分析。
▶ 旁邊有什麼？水溝怎麼走？地層高低？附近的美食等⋯⋯

2006年

案例
調查

針對托兒所相關使用及案例作調查及分析。
▶ 兒童時期可能連上廁所都不會，和老師的關係很親密，所以光廁所的位置都以全新的觀點來思考。

2007年

設計
研究

材料研究：因預算不足而選擇能本色運用的材料。
▶ 空間尺度的研究，透過1/50的模型反覆檢討人體尺度與空間尺度，及材料與整體建築之間的關係。

● ● ●　材質的變化

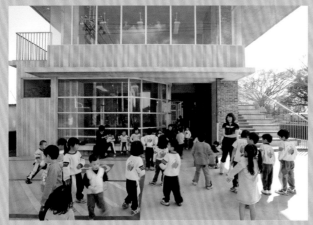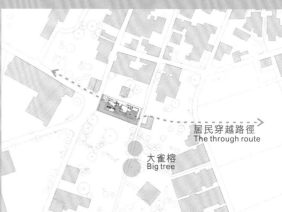

居民穿越路徑
The through route

大雀榕
Big tree

1. 清水模、火頭磚、洗石子、鐵木與香杉的樸實組合，沒有多餘的裝飾，
 試圖讓每個材料都作自己，傳遞其本有的特色質感。
2. 不刻意加入原住民圖騰，而是透過材料本色，陪伴太陽之子在山海間
 自由生長。
3. 全區平面圖（標誌托兒所位置、大雀榕、居民穿越路徑）

2007年

細部
設計 (45天)

將初步設計與材質研究的結
果深化為可施工的詳細施工
圖。

2009年

施工 設計
監督 調整

施工過程的監督。
營造單位一同開發施工法，材料
簡單，工法必須不簡單

2010年

細部
設計

興建完成竣工使用。
▶ 業主會以百分之百的安全
環境來驗收。

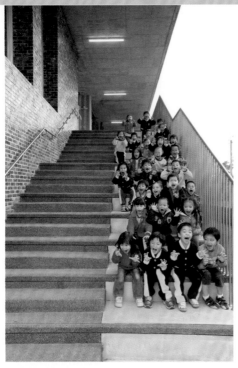

花蓮新城托兒所
設計：林祺錦建築師事務所、王柏仁
攝影：齊柏林

設定主題：
社區化 + 開放　促進親職教育

這是一個以阿美族原住民小孩為主的托兒所，其他少部分包括太魯閣族、泰雅族、撒奇萊雅族、賽德克族。我們放棄繁瑣的原住民圖騰，回歸在地居民的生活本質來思考原住民的學校。在基地內創造一條聚落社區居民可以穿越的動線，可以在雨天的時候避開主要巷弄，選擇從托兒所裏穿越，往來居民創造出更多的社區互動與親子關懷。

STEP
1

設計思考流程：
基地勘查→開放，是最好的守護

■建築VS外環境

我們和業主與居民溝通，由大家共同守望關注的開放空間就是對孩子最好的安全維護。讓托兒所串聯整個社區的開放空間，並與南向空地的兩棵老雀榕對話。

●　●　●　材質的變化

兩個主要策略首先形成：

❶ 放空建築的部分地面層、串聯東西向的社區廊道。移除地面層牆體的挑空設計讓教室、半戶外與戶外空間完整串聯，建築就像潛伏於田野準備展翅的鳥兒。

❷ 東西向開放的半戶外空間形成社區廊道，帶動社區既有開放空間的序列連結，並強化建築在鄰里空間中的獨特位置。

■ 建築內部空間的開放

一至三樓的活動空間都將教室置中，老師可同時關照到北面的廁所與南面的半戶外平台，保持視覺無死角。

❶ 1F地面層的開放：所有室內空間與戶外都是透明隔間，一眼就能看通。學生的家裡大多在社區裏，早與社區居民打成一片，不會因為穿越而影響教學。

❷ 2F&3F教室之間的開放：觀察室兼教具室與樓梯各為教室之間的間隔，透明隔間可以同時照護，卻又可以避免聲音干擾，連學生廁所都在老師視力能及的範圍內，解決師資人力的看護問題。

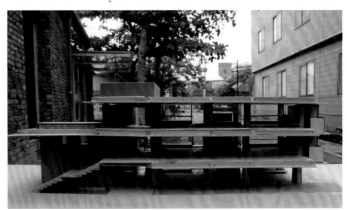

1：50 的構造模型研究

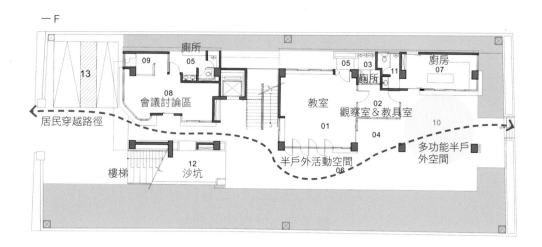

一F

13　居民穿越路徑

09　廁所 05

08 會議討論區

05　教室 03 廁所 11　廚房 07

教室 01

觀察室＆教具室 02

04

10　多功能半戶外空間

樓梯　12 沙坑

半戶外活動空間 06

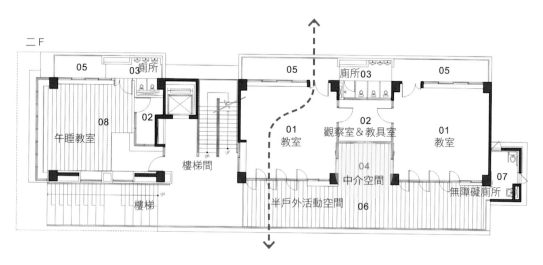

二F

05　03 廁所

02

08 午睡教室

樓梯間

05　廁所03

01 教室

02 觀察室＆教具室

04 中介空間

05

01 教室

07

無障礙廁所

樓梯

半戶外活動空間 06

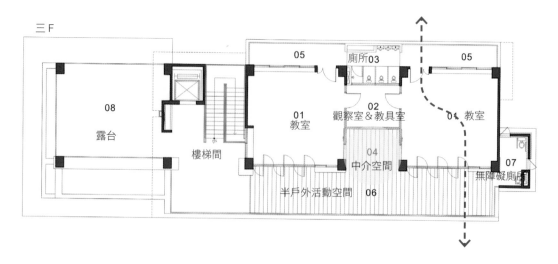

三F

05　廁所03

05

08 露台

樓梯間

01 教室

02 觀察室＆教具室

01 教室

04 中介空間

07

無障礙廁所

半戶外活動空間 06

● ● ● 材質的變化

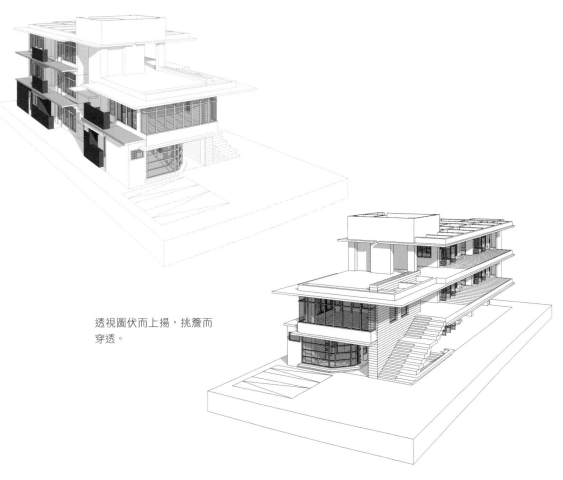

透視圖伏而上揚，挑簷而穿透。

STEP 2 造型思考：從環境思考→大屋頂 + 紅磚牆，發展出核心元素

清水模的伏簷與一整面的紅磚牆，是這個案子始終貫徹的設計重點。清水模板的斑駁灰色、極有個性的火頭磚與半戶外的婆羅洲鐵木地坪，所有材料的組構是花蓮山海與早期日式木構建築的交織縮影。

整個建築造型就像一棵大樹，把周圍的土地拉進來，讓孩子們在樹下活動；除了透過磚牆上的開口相望，推開門，空間無限延伸。而紅磚牆的厚重來自於 RC 牆外部砌上實磚，讓這堵牆嵌住整個空間。

造型思考：從環境思考→
反樑系統 = 結構 + 屋簷 + 走廊

為了不讓樑柱阻斷空間，以大懸臂的反樑系統支撐出
挑的屋簷與樓板，滿足遮陽與雨遮的需求，樓板的反
樑處鋪上婆羅洲鐵木地板，讓孩子能赤足走動。鐵木
地板堅硬，半年用護木油保養一次即可。

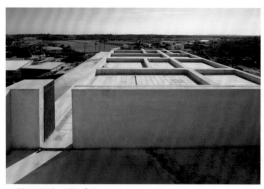
四樓平面的反樑系統

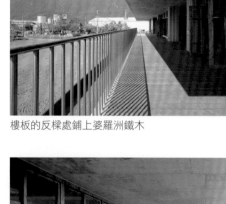
樓板的反樑處鋪上婆羅洲鐵木

樓梯下有大沙坑

室內半戶外地坪高度一致

● ● ● 材質的變化

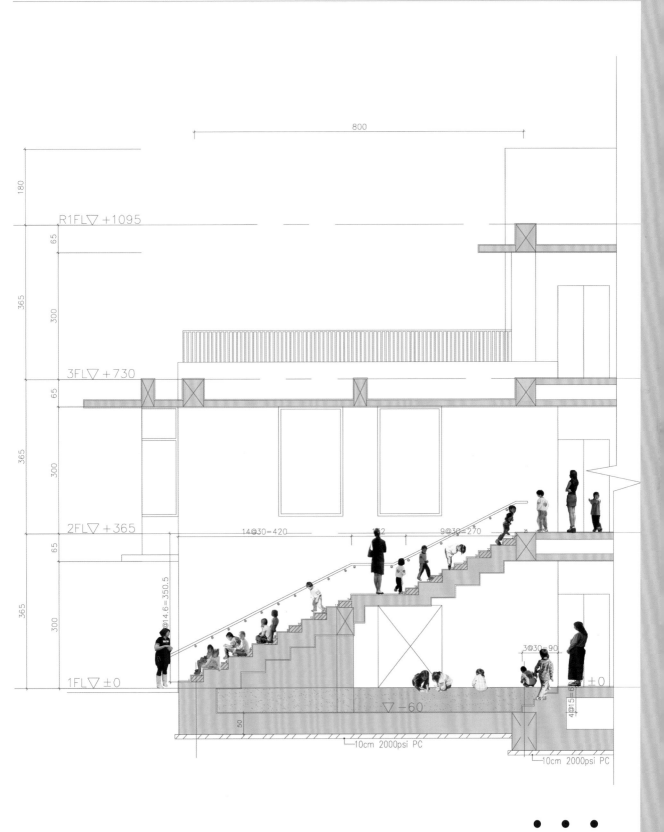

800

180

R1FL▽ +1095

65

365

300

3FL▽ +730

65

365

300

2FL▽ +365

14@30=420

9@30=270

65

365

@14.6=350.5

300

3@30=90

1FL▽ ±0

±0

50

4@15=

▽ -60

└10cm 2000psi PC

└10cm 2000psi PC

STEP 4　滿足使用者：與立面有關的配置重點→
沙坑、半戶外平台

在大屋簷的覆蓋下，空間配置也維持「穿透」的原則。
垂直動線加上四方暢通的活動空間，孩子們穿梭其中
就像整個社區聚落的縮影。一樓的樓梯下方創造一處
玩砂空間，想像孩子如鳥兒般穿梭在太魯閣石洞間，
用身體尺度與空間對話。

STEP 5　材質分述：經費壓力→
切割＋拼組　考驗創意與美學

當材料簡單時，工法研究就要不同，還牽涉了師傅的
施工習慣，過程很辛苦。

❶ 清水模

運用在天花板，灌出來最平整，不再做二次施工。為
了不讓天花板的分割過於方正呆板，我們以 30 公分
的模矩設定出三種模板切割尺寸，拼出 18 種搭配方
法，透過細節讓一致的材料產生表情。

不同尺寸的分割讓一致的材料
產生表情

● ● ● 材質的變化

❷ 火頭磚

手工味十足,表面的凹凸深淺是歷經多次窯變的痕跡,每塊磚都有獨一無二的個性與靈魂。60 公分厚的磚牆鋪設在南北立面,進出間必然會感知它的存在,扮演空間錨定的角色。隨光影變化,出現時而溫潤,時而粗獷的豐富表情。

❸ 水泥粉光拉毛

北向立面選用綠、黃、紅色的水泥粉光拉毛，讓孩子以顏色辨識空間方向。我們用最經濟的做法，在水泥中加入色粉，抹平後再用海綿於垂直向拉毛，沾出清楚的深色線條，並延伸至樓梯間。必須要求師傅拉一條、兩條不拉等難以理解的方式，以細膩的手工精神賦予不同空間屬性的獨特樣貌，讓立面色彩分明而乾淨。

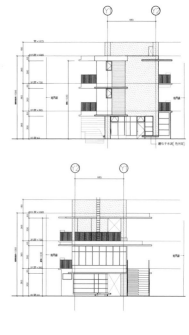

東西向立面圖

隨著使用時間，水泥拉毛的顏色會逐漸變淺，卻不會如油漆剝落，讓建築跟著孩子一起成熟。分層分色是解決孩子一下課就找不到教室的問題。

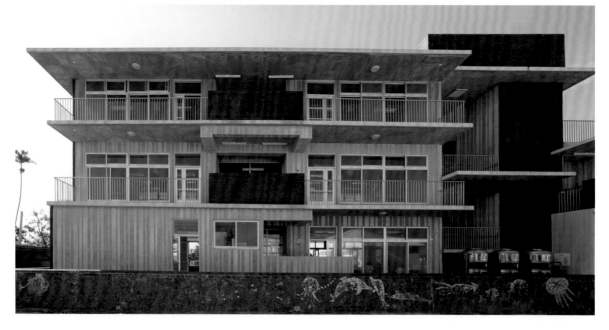

● ● ● 材質的變化

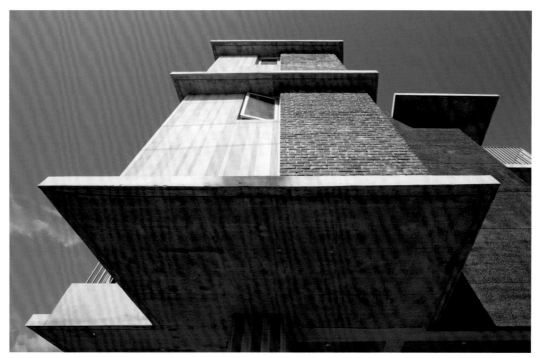

水泥拉毛、火頭磚與洗石子的材質變化

❹ 洗石子

嘗試在水泥中加入煤渣,將洗石子染黑,讓洗石子材質多出一些變化,強調立面沉穩的表情,也有固定住南北的紅磚量體,定位空間的效果。讓牆面穩重又耐髒,禁得起海風雨水的襲擊。

❺ 香杉實木

最後,在南向的出入口裝上香杉實木的旋轉大門,開啟後向外連接加寬的半戶外走廊,串聯教室與戶外空間,視覺親切、動線穿透。香杉木本來就是做 RC 模板用,便宜、有香味,內含油脂,吸水率不高,是很好用的材料。

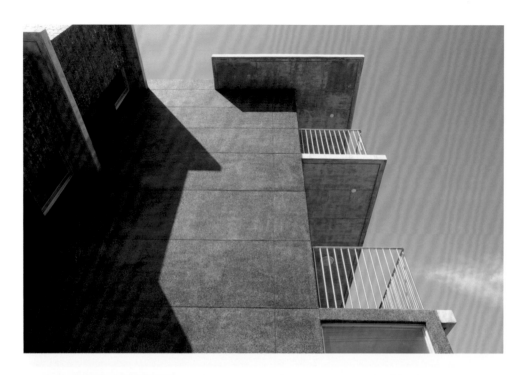

上下垂直動線的部分，都採用清水混凝土混合煤渣。靈感來自團隊行經蘇花公路時，岩石斷層的顏色留下深刻印象。

● ● ● 材質的變化

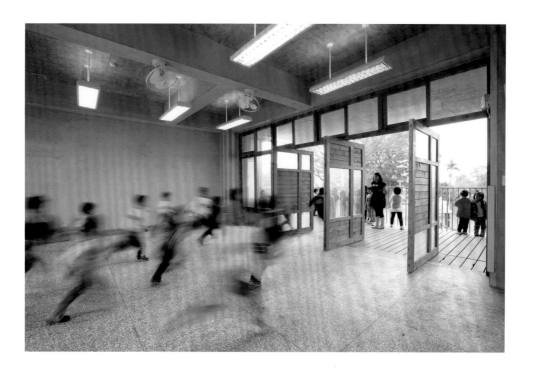

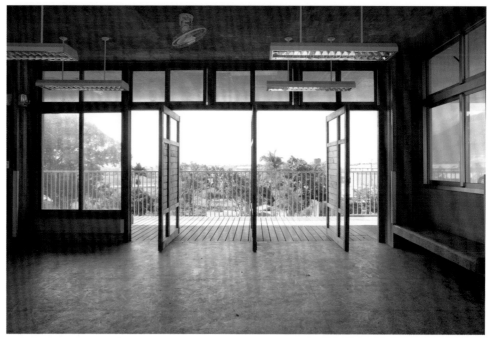

在有限的預算下，透過有表情的技術，以豐富的材質構築各有特色的立面。

分割・比例 03

優雅的原型、
精確的比例

當我們談論物件的大小或尺寸時，常會使用「比例」
（proportion）的概念，建築也是如此。無論是長度、
面積，或是部分與部分、部分與整體，都可以用比例表
現出彼此間的「關係」，舉凡建築、繪畫、生活物件，
乃至人體，都有比例的存在。這一章，我們先回溯「比
例」在人類歷史中留下哪些偉大的足跡，進而討論建築
師如何將分割比例的美感，運用於立面設計。

思考立面分割比例時，可以先思考這些問題：
1.分割比例的應用對於建築師的意義？
2.對使用者而言，分割比例有實質意義嗎？
3.立面分割比例與內部空間有關嗎？

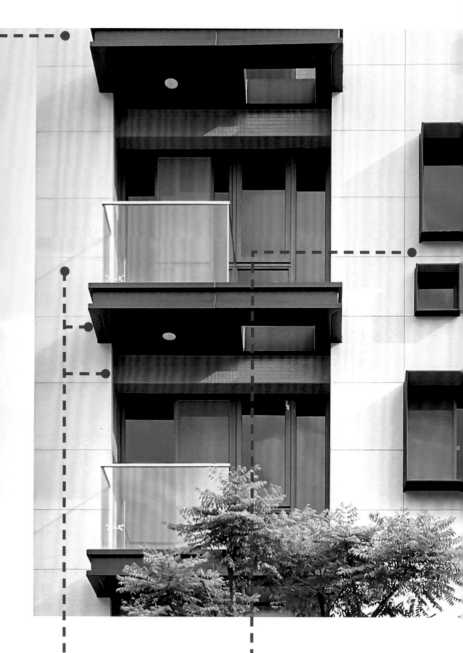

主題提案：
家＋牛奶盒

以家宅意象作出發，打
造如牛奶盒般造型的白
色家屋意象。

環境考慮：
冷暖色＋橘色

因為法規規定所有建築必須
有斜屋頂，以及最多五層樓
高的限制，在太過一致性的
相鄰住宅中，藉由白、黑、
橘色互相襯托，作出區別。

創意轉換：
窗與露台建立立面主角

透過開口的切挖、比例關係
與錯位，依照需求在外觀上
開出大小不同的窗戶開口與
露台空間，讓規矩立面產生
跳動韻律。

作·品·資·料

作品名稱：政大馥中／業主：左耳開發建設股份有限公司／設計暨圖片提供：
林祺錦建築師事務所／地點：台北市文山區政大三街／設計時間：2013-2014
／施工時間：2014-2016／圖片提供：林祺錦建築師事務所
獲獎紀錄：第六屆台灣住宅獎入圍

使用與維護：
抗污是重點

白色石材於施作前塗佈抗汙塗料，
便於日後定期清洗維護。黑橘色窗
戶跳出的外框，材質為不鏽鋼烤
漆，確保耐蝕。

建築策略：
從環境跳出來

思考如何在一片沉悶灰暗的住
宅環境中表達自我。

完美的比例　美的表徵

帕德嫩神殿
圖片提供：
Unsplash@Puk Patrick

早在古希臘時期的建築就已出現分割比例的運用，尤其在希臘、羅馬建築中，比例被視為美的表徵，甚至有所謂最完美的「黃金比例」。最著名的例子要屬西元前五世紀的帕德嫩神殿（Parthenon），神殿正立面的各種比例一直被視為古典建築的典範，從山牆、柱式、柱基平台，乃至楣頭與橫樑的高度、柱子的數量與間距，基本上都有和諧的比例，整座建築就是一件亙古的藝術品。

如果把帕德嫩神殿或同時期的建築逐一拆解，每個細節都符合黃金比例嗎？倒也未必。因為比例並非絕對的美學法則，而是後人累積、歸納後的分析和詮釋，我們只能傾向帕德嫩神殿確實有某種比例存在。但古典建築影響更深遠的是，透過線條、形狀尋找永恆不變的原則，例如圓形、正方形、三角形等純粹的「原型」，被當時的建築師視為可被理解的永恆元素，他們更傾向運用這些元素打造獻給神的建築，而不在其中參雜個人的設計意圖。

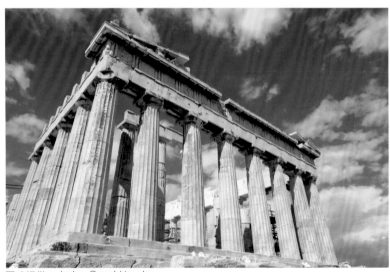

圖片提供：pixabay@nonbirinonko

從人體尺度到模矩　最原始的比例感知

與帕德嫩神殿相隔不久，維楚維斯（Vitruvius）在西元前一世紀留下了著名的《建築十書》（De Architectura）。他不僅整理出當時現存最早的建築原理，更談到建築比例與人體比例的關係，影響了1500年後的達文西，根據他的描述畫下著名的《維楚維斯人》（Homo Vitruvianus），純粹的方與圓又再度出現。無論審美觀如何演變，「身體」或許是人對於比例最初始的感知，身高、手腳長、頭身比例、五官都是人體比例，而從古典建築中體會到人體比例的不只有達文西，還有二十世紀的柯布。青年時期的柯布壯遊歐洲，他也看見了希臘建築中的比例關係，例如神殿所有的細節尺寸幾乎都可以回歸到柱寬，由單元而整體構成了和諧關係，讓神殿呈現永恆的美。

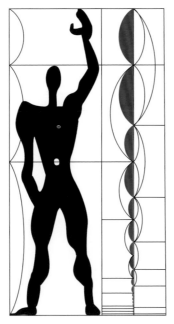

圖片提供：pixabay@janeb13

美麗的外形不見得是優秀的形狀；醜陋的外形不見得是劣等的形狀。重要的是，如何以各種尺寸依次創造出各種形狀。

－原廣司

建築的決定性時刻：柯布的比例與模矩

柯布再從建築尺度回到人體，研究人的手掌、肘寬、腰長、腿長、頭高，他融合了維楚維斯的理論與自己的建築見學，歸納出人體的比例關係，進而定義人的空間需求。根據這套人體的比例關係，柯布發展出影響後世甚鉅的「模矩」（modulor），之後模矩除了被應用在建築，更廣泛地運用於生活器物、家具設計上。

柯布對於人體比例的關心也反映了他所處的時代。為了解決戰後「住」的問題，他思考著如何快速興建住宅，加上當時混凝土與鋼構技術正起步，他想藉由新的構築方式、新的材料，解決住的急迫性。加上柯布本身對機械美學的嚮往，相信建築是住宅的機器，為了運用工業化生產，就必須將住宅拆解成容易組裝的單元，而模矩正可以規範基本的比例尺寸，既能加速生產速度，又能快速組裝，且不會有接合問題。模矩，成就了柯布新建築的實踐。雖然當時的材料與技術水準並沒有立即實踐柯布的住宅理想，無法完成他心目中的「光輝城市」，但模矩、規線的概念對後代建築師處理立面和平面皆影響深遠，為現代建築翻出新頁。

（下圖）模矩的概念加上構築材料與技術的進步，影響後來的集合住宅甚鉅。
圖片提供：unsplash@Adam Morse、unsplash@Raphael Koh

「規則」或是「跳動」

從二次大戰以後，建築外觀的立面設計手法，也可以說是用「韻律的方式」來思考造型，一種韻律是規則而重複的音，也就是同等切割；另一種是升半音或降半音的旋律，也就是不同比例的運用，常被建築師們稱為「跳動」。不管哪種方式，至少大家公認，「形隨機能而生」，也就是內部機能和外部立面要相呼應最重要。

建築師的腦部運作

建築師在思考建築物的立面與內在空間時，其實是由外而內，由內而外，來來回回調整到平衡，偏袒哪一邊都不好。

建築師 》 先產生外觀意象 》 進入內部機能配置討論 》 再回到外部表現

思考　　　　　　　　　　　　　　　　　完成後

技巧1 抽象的古典原則──── 德國　白院聚落

在柯布發表「新建築五點」的同時期，他參與了密斯·凡德羅（Ludwig Mies van der Rohe）領導，位於德國斯圖加特的「白院聚落」。柯布在其中有兩件作品，一棟是單棟建築、一棟是雙連棟的長形建築，尤其這間大跨度的長型住宅可視為模矩與「建築新五點」的實踐。

底層挑空的一樓平面，9個柱間寬度相同，但柱子稍微退後，將細柱撐高穿到室內，讓牆在前、柱在後，進而產生自由的平面與立面。建築前方封閉、後方開放，量體依模矩比例安置，外觀還是方盒子，但解放了虛空間，這個做法也影響到後來的建築師。從古典精神中抽離出來，重新整理詮釋的比例、模矩、規線看似限

制，但一旦制定出基準，反而能自由延伸，直到與白院聚落相隔二十五年的馬賽公寓，柯布依然貫徹他透過單元企圖建造理想城市的主張。

技巧2　幾何+原色——**理性的美感　風格派建築的比例觀**

與柯布同時期的蒙德里安(Piet Cornelies Mondrian)在荷蘭帶動了風格派的形成，這個由繪畫發展出的思潮，後來也延伸到其他藝術領域。如後人對風格派的印象，他們主張抽象、簡化，讓繁複的外型極度簡化到幾何線條或形狀，並多用紅、藍、黃三原色創作。

風格派繪畫中最著名的「樹」就是經過不斷抽象化的過程，只剩下水平、垂直的線條，這和古典主義追求「型式的純粹」有某種程度的類似思念，都是在追尋可歸納、由真實而抽象的線條，簡化後的元素雖然沒有特定的比例關係，卻具有理性與邏輯的美感，很接近建築立面可操作的形式，是從大自然簡化→去除→重整。風格派誕生至今已百年，最著名、也是唯一的建築作品就是

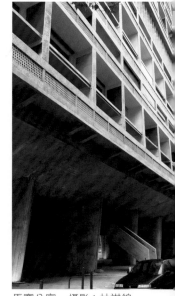

馬賽公寓　攝影：林祺錦

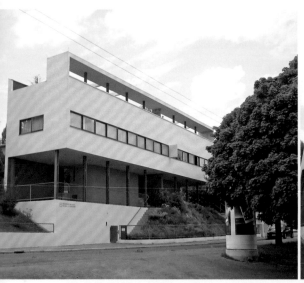

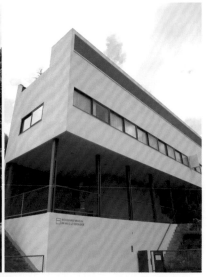

白色聚落建築計畫的建築師群在 21 週內蓋了 21 棟建築物，共 63 間住屋，作為住宅新精神與建築新材料的實驗成果。
攝影：林祺錦

●　●　●　分割・比例

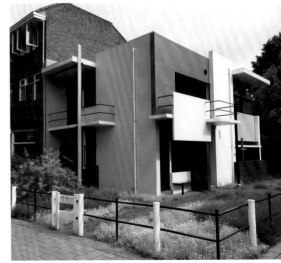

施洛德住宅　攝影：林祺錦

里特費爾德(Gerrit Rietveld)的施洛德住宅。他將建築視為線、塊、面的空間組成,包括室內隔間可透過軌道滑門拉開,牆面都可收起;施洛德住宅的平面或透視都想像成一幅畫,整個畫面構成皆有清楚構思,又不同於柯布的自由平面。

1924年完工的施洛德住宅甚至比柯布更早實現了自由平面和窗戶獨立的想法。例如用鋼構撐起屋頂,以獨立柱讓牆面脫開、玻璃也全部解放,書房兩邊的窗戶都可打開。里特費爾德關注的是承重牆系統,但柯布關心的是快速組構住宅的方式,有趣的是兩人關注的焦點不同,卻先後實現了相似的結果。風格派雖然只留下這件空前絕後的作品,但確實影響了後來的立面設計,包括立面的線條構成、分割比例等,稍後我們再以其他例子說明。

實用的極簡　現代主義

與柯布大約同時期的建築師，同樣面對新材料、新技術與新的建築需求。這群後來被歸類為現代主義的建築師們，開始大量運用鋼筋混凝土、玻璃等新材料，與隨之產生的新技術。建築風格也迥異於古典主義，比起裝飾性元素，他們更在乎實用性，更嚮往純粹、簡潔的樣式；同時也更在乎建造的效率與成本，工業化的大量生產對當時的社會才是優先選項。

技巧3　標準且規律的分割——
現代設計的教育系統　包浩斯學校

其中，德國的包浩斯學校（Bauhaus）作為現代主義最重要的群體，由葛羅匹斯（Walter Gropius）創立於1919年；當時風格派的里特費爾德剛發表那張著名的紅藍椅，柯布的「新建築五點」也即將醞釀完成。落成於1926年的包浩斯校舍以鋼筋混凝土搭配大面玻璃構成的簡潔外觀，整合空間機能、增加採光面積，沒有精雕細琢的裝飾，可說體現了「形隨機能而生」的現代建築藍圖。而包浩斯學校除了建築教育，也對家具、工藝、平面設計等領域著力甚多，逐漸將現代設計的影響力推往歐洲各地，最後在葛羅匹斯等人移居美國後，在美國推動了現代主義更成熟的發展，也打破了以往歐洲與美國清楚的風格國界。

技巧4　少即是多——　密斯·凡德羅

包浩斯學校第三任校長密斯·凡德羅也是在二戰前從德國移居美國，在兩地皆留下著名的現代主義作品。例如1929年，在他主持完白院聚落的建築實驗後，隨即設計了巴塞隆納世界博覽會的德國館，長方形的平面，一片薄板屋頂、幾片薄牆、幾根柱子整個

空間就定義完成。這個案子擁有極簡的造型、強烈的實用性質，不僅讓他一舉成名，也徹底詮釋了他所主張的Less is More（少即是多）。密斯·凡德羅追求的是非常精準的東西，也有些類似蒙德里安的線條，把複雜的世界簡化到最少，說的極少，卻領悟甚多，所以他的平面非常乾淨。

密斯·凡德羅後來在伊利諾州設計了范斯沃斯住宅（Farnsworth House），8根鋼柱挑起整棟單層建築，讓量體浮在地面，建築四周都是落地玻璃，把舞台留給「透明」，室內沒有隔間，只有小面積的密閉空間。這個玻璃盒子的平面是兩個錯位的矩形，入口處先以一個平台界定玄關，再上一個平台進入半戶外空間，最後才進到室內，非常簡單卻很有層次。雖然這棟建築具體實踐了密斯·凡德羅的現代主義風格，使用上無視業主隱私與冬寒夏熱的問題，加上昂貴的造價，這些美中不足卻也讓這棟建築更加出名。

1958年的西格拉姆大廈（Seagram Building）也是現代主義的經典之作。這棟位於曼哈頓公園大道上的玻璃大樓，由密斯·凡德羅與美籍建築師菲利浦·強森（Philip Johnson）合作，樓高157m，共38層。密斯·凡德羅同樣以他最擅長的鋼骨結構與玻璃帷幕圍出火柴盒式的簡潔建築。為了維持純粹的建築形式，建築師做了許多努力，不但顛覆了過去的承重牆系統，運用了剛研發出來的染色隔熱玻璃作為帷幕牆，材料與技術都相當程度受到芝加哥學派的影響。

同時期的歐洲還以鋼筋混凝土建築為主流，但美國，尤其是芝加哥已開始發展可快速組裝的高樓系統，無論是材料或技術相應快速成長。

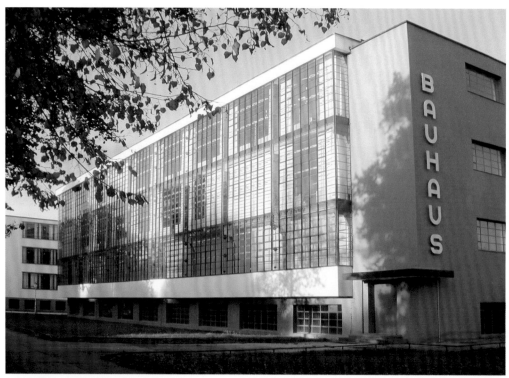

包浩斯學校　圖片提供：Pixay@Tegula

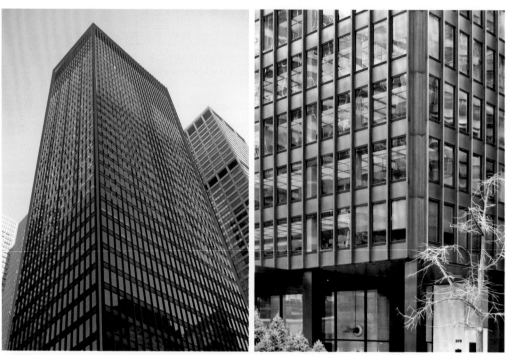

西格拉姆大廈雖然是採用新材料構成的純粹方盒子，但外觀卻是復古的三段式立面，可以看見古典主義的基座、身體和頭，可見當時雖然積極發展建築高度，對於外觀仍信心不足。
圖片提供：flicker@Timothy Brown / flickr@Gabriel de Andrade Fernandes

● ● ● 分割・比例

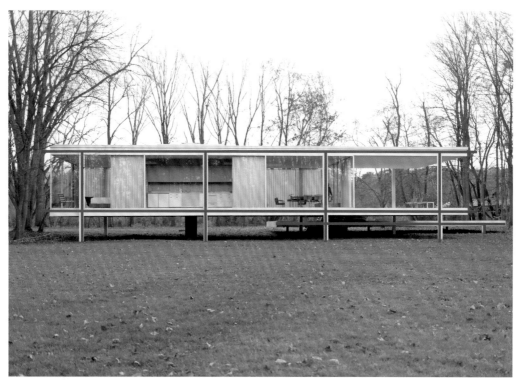

范斯沃斯住宅　設計：密斯‧凡德羅　圖片提供：Wikimedia@Victor Grigas

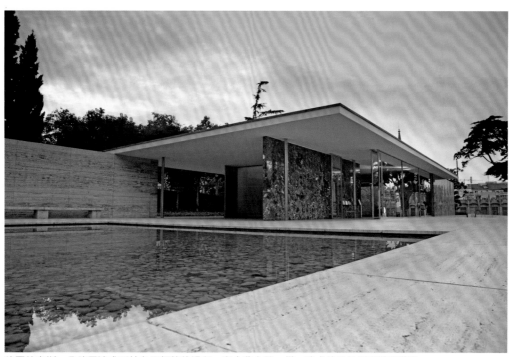

德國館密斯‧凡德羅追求更抽象更極簡的過程，和古典主義一樣，追求的是永恆不變的道理。
圖片提供：Wikimedia@Ashley Pomeroy

技巧5　精確又優雅的原型───**貝聿銘**

另一位始終貫徹現代主義的是葛羅匹斯的學生──貝聿銘。尤其他對幾何建築塊體的組合運用最為人熟知，從1978年的華盛頓美術館東館、1984年的羅浮宮擴建工程、1990年的香港中銀大廈，貝聿銘都使用三角形的堆疊手法，創造出非常精確而乾淨的立面。

尤其是曾引發巴黎市民質疑的羅浮宮擴建工程，四周都是古典建築，卻置入以鋼構支撐600多片玻璃的巨大金字塔。但貝聿銘刻意抽離繁複樣式，極致簡化成精確的原型，再加以堆砌組合，而這個原型就前面提到的古典主義而言，正是以純粹形體追求永恆不變的原則，或許對貝聿銘而言，這才是足以與周圍環境匹配的現代建築。

和密斯・凡德羅不同的是，貝聿銘除了玻璃帷幕，也有大量混凝土的作品，材料與技術的純熟，讓他的設計理念獲得更自由的實踐。例如2002年落成的蘇州美術館新館，同樣充滿幾何圖形的疊

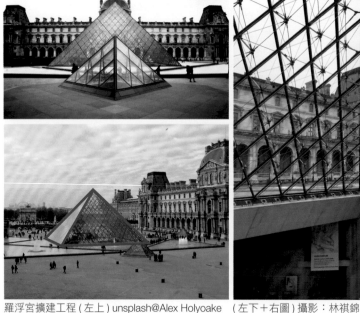
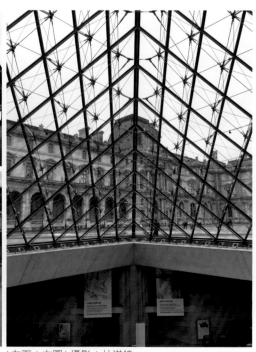

羅浮宮擴建工程 (左上) unsplash@Alex Holyoake　(左下＋右圖) 攝影：林祺錦

蘇州博物館是貝聿銘鄉愁
的現代主義表現，最重要的
抽象是倒影在水中的蘇州
園林。
（上）攝影：黃詩茹／林祺錦
（下）圖片提供：pixabay
@qiye

香港中銀大廈

蘇州博物館

砌，讓鋼構、玻璃等現代材料與中國庭園融合一景，以高低起伏
的建築造型呼應傳統城區，亦古亦新，是古典，也是現代。

古人所謂天圓地方，圓與方都代表了自然界的恆定狀態，貝聿銘
正是運用幾何圖形追求這樣的永恆性。可見現代主義建築其實也
講求古典的對稱、韻律、均勻，差別只在於他們捨棄了繁複的外
觀裝飾性元素，以更精簡、乾淨的形體追求永恆精神。

正反的辯證　後現代主義

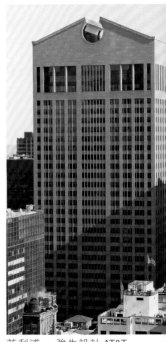

大約在1960年前後，柯布、葛羅匹斯、密斯‧凡德羅以降的現代主義似乎走到了一個轉折點。二戰結束後，社會結構與需求改變，材料與技術日新月異，在以美國為首的西方世界，哲學、繪畫、音樂、平面等領域紛紛轉向後現代，建築雖然起步稍晚，但也逐漸傾向後現代的陣營，菲利浦‧強生便是由現代轉向後現代的關鍵人物。

技巧6 三段式立面── 現代主義的轉向　菲利浦‧強生

菲利浦‧強生是最早向美國介紹現代主義的建築師之一，他和葛羅匹斯、柯布、密斯‧凡德羅都有相當的互動。尤其他早期相當推崇密斯‧凡德羅的建築風格，前面提過兩人於1958年合作的西格拉姆大廈，已是現代即將轉向後現代的時期。之後，菲利浦‧強生設計的IDS中心、水晶大教堂、威廉斯大廈都還是以玻璃盒子為主的現代樣式，直到1984年，位於曼哈頓的AT&T大樓的出現，就可視為其後現代風格的確立。

菲利浦‧強生設計 AT&T
電信總部
圖片提供：Wikimedia@
David Shankbon

這棟37層高的建築作為AT&T電信總部，立面捨棄了玻璃帷幕，選用大面積的花崗岩，尤其以三段式立面突顯了菲利浦‧強生為擺脫現代主義，向古典取材的意圖。雖然採用現代結構，但從屋頂的山牆與圓形缺口、充滿雕塑感的石材外牆，乃至基座的拱門與柱廊，宣告意味濃厚的立面確實讓這棟大樓不同於當時為數眾多的玻璃盒子。後現代主義的出現或可視為對現代主義的反動。現代主義追求的簡潔與純粹，也招來形式單一、缺乏溫度的批評，尤其在二戰結束後，建築也隨著其他領域往更多元、更個性化的方向探索。簡潔的建築住久了，變成Less is Bore，於是人們又回頭往歷史中尋找靈感，擷取古典主義的形式與元素，甚至有些戲

頭

身

基座

謔；同時向商業、通俗文化接觸更多，現代與古典的雜揉或許是
難以定義的後現代最鮮明的標誌。

技巧7 東方建築語彙重現—— 台灣的後現代建築 李祖原

就在AT&T大樓出現不久，貝聿銘的羅浮宮擴建工程即將完工的同
年，台灣也出現了一棟著名的後現代主義建築：李祖原建築師的
宏國企業總部大樓。

這棟建築至今仍是敦化北路的建築地標。中式蓮花造型是李祖原
賦予建築他所追求的「生機」，懸臂結構有傳統飛簷的效果，室
內則規劃垂直的中式庭園。同樣是類似三段式的立面，宏國大樓
的比例均勻，再加上類似斗拱的裝飾元素，從台灣長出的後現代
建築和西方建築師的作品呈現風格迥異的外型。建築師本身對東
方宗教、哲學的內化，反映在中式元素的運用，包括1987年的台
北大安國宅、1999年的高雄85大樓，以及2004年的101大樓，都
是李祖原融合中式語彙的後現代建築。

李祖原設計的宏國大樓與
台北101
圖片提供：(左) 林祺錦
(右)unsplash@Tommy

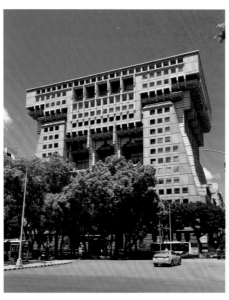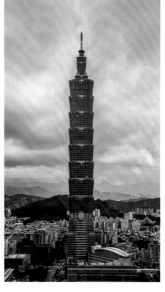

技巧8 批判的後現代——隈研吾

20世紀末，是後現代主義的發聲舞台。宏國大樓落成不久，日本的隈研吾也在東京世田谷區設計了一棟後現代建築M2。當時他剛從紐約回到日本不久，見識到還處在泡沫經濟榮景的東京，於是他利用這棟馬自達汽車展銷中心展現東京的喧囂與混沌。

隈研吾的 M2
圖片提供：Wikimedia@Wiiii

建築中央貫穿一根巨大的愛奧尼亞柱，把古典元素放大到極致，再用玻璃帷幕包覆建築，形成建築師自認又酷又時尚的箱子。這棟建築是隈研吾對於認真高呼重現歷史、主張復古主義的後現代建築的批判。可惜批判不成，M2隨即飽受批評，被視為泡沫經濟的象徵；現代主義陣營認為他濫用建築語彙，後現代陣營則認為隈研吾在諷刺他們回歸歷史。在這棟造型突出的作品後，泡沫經濟逐漸崩解，隈研吾也只能遠離東京，開始日本偏鄉的行旅。

目前又是屬於誰的時代呢？這個問題可能還沒有太具體的答案。綜觀世界建築，現代與後現代並陳，下一個新名詞尚未出現，建築師們依然在世界各地嘗試著，有人仍緊隨柯布的腳步，也有人跳脫所有的主義，嘗試走出無法定義的新路。時間還需要走得更遠，才能為這一切寫下新的註解。如果把目光拉到當代，世界建築的面貌益加豐富，建築師們身上或許不再背負某某主義的影子，得以往更自由的空間創作。以下，我們將從當代建築的作品，透過立面呈現的直觀感受，觀察建築師們如何透過立面的分割比例，以當代的美學與形式語彙回應場所精神，而這些作法也或多或少回應了前述建築美學的脈絡性發展。

！Andy 老師畫重點＿

反動一切的後現代

從菲利浦‧強生到隈研吾，後現代主義的榮景並沒有維持太久。這些現在看似風格強烈而突兀的建築，在那股風潮中卻散發著新潮、酷炫的氣息，他們擷取歷史元素是懷念，也是嘲諷，是對現代主義「形隨機能而生」的反動，爭論不休的後現代，難免被批評為矯情，於是這股風潮也迅速退場。建築與其他的藝術文化領域同樣在時間長河中持續正反合的辯證，也是這一波又一波的浪潮推動著建築持續向前。

● ● ● 分割‧比例

從規矩到變化

從現代走向後現代的轉折之一，是人們厭倦了乾淨的方盒子。經過80年代商業導向鮮明的後現代風潮後，台灣在90年代後重新親近現代主義的美學，姚仁喜是其中的重要人物。從他較早期的作品，富邦金融中心、大陸工程總部、克緹大樓，到近期的中鋼集團總部，都呈現簡潔細緻的外觀，加上材料與工法的研究，讓建築從風格語言到材料工法皆與國際接軌。

技巧9 用結構展現摩天大樓的技法——
台北 富邦金融中心與大陸工程總部

1995年完工的富邦金融中心是姚仁喜建築師與美國S.O.M.公司的合作。擅長高層建築的S.O.M.讓這棟建築也有類似三段式的立面，但表現方式更現代，最上方保留企業標誌，身體是乾淨的玻璃盒，下方基座挑高，讓一樓保有穿透性，延伸空間視野。同時運用當時最新的帷幕牆技術，以水藍色的玻璃搭配石材、鋁板，以簡潔而鮮明的外觀作為仁愛金融商圈的地標建築。

1999年落成的大陸工程總部更加結構性，以混凝土、玻璃、鋼材構成一個精密雕琢的量體。主要形體是一個玻璃方盒，加上立面8支鋼筋混凝土柱，量體的四角以外露的鋼構斜撐，不僅以建築力學突顯企業形象，也讓規矩的方盒子產生變化。結構外露的作法，讓內部沒有柱子，透過鋼筋混凝土柱與地板桁架支撐垂直動力，再加上外部斜撐解決水平系統共同抗震，讓結構成為立面的一部分。

大陸工程總部
設計：姚仁喜｜大元建築工場
攝影：（上）張銓箴
　　　（下）鄭錦銘

富邦金融中心
設計建築師：SOM 建築設計事務所（Los Angeles）
執行建築師：姚仁喜｜大元建築工場

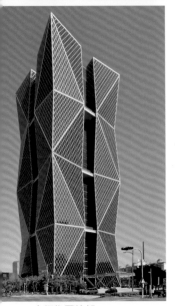

中鋼集團總部
設計：姚仁喜｜大元建築工場
攝影：鄭錦銘

技巧10　切割的玻璃體

交錯的玻璃量體　克緹辦公大樓與中鋼集團總部

位於信義計畫區的克緹辦公大樓，樓高101m，共20層。整棟建築是以一個大型的石材門型框架圍塑其中兩個看似交錯的玻璃量體。建築師同樣讓規矩的量體，透過玻璃帷幕的切割產生變化；尤其仰賴精準的分割與銜接才能讓玻璃產生又像黑水晶又像岩石的視覺效果。

2012年完工的中鋼集團總部，則是透過「扭轉」，讓乾淨的玻璃盒子產生立體的韻律起伏。四個方形量體中間夾著軸心，每八層樓扭轉12.5 度，讓鑽石形狀的玻璃帷幕形成動態的幾何形體。整個架構就像一個高塔，但和克緹辦公大樓一樣，突破了傳統帷幕牆方方正正的形象，運用純熟的帷幕牆技術讓立面產生變化。兩個作品都是建築師姚仁喜以現代主義的理性，與當代對話的人文美學，加上材料與技術的提升，讓藝術與技術達成和諧的平衡。

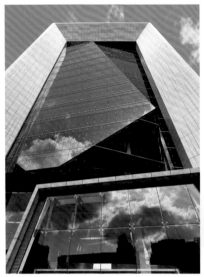

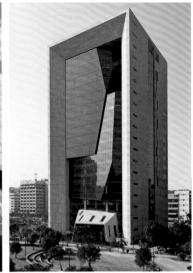

克緹辦公大樓
設計暨圖片提供：姚仁喜｜大元建築工場

技巧11 輕重實虛交互───── **嘉義 南院旅墅**

位於嘉義的南院旅墅建築外觀是由許華山建築師規劃設計的,因基地位處知名的「阿里山」下嘉義市境內,因此擷取「山」與「樹」的意象作為立面造型設計概念,在建築立面上創造如同山形的效果,運用金屬框架包覆灰色石材的方式,在立面設計出六組錐形量體,這個石塊量體以正三角錐形與倒三角錐形的布局錯置,錐形量體間正好為內部客房的開窗面,整體立面實虛變化、凹凸有致,如同面對一座大山一般,也成為旅館的重要表徵。

南院旅墅以錐形量體的布局錯置,創造出立面的凹凸與實虛變化,呼應山形意象。
設計:許華山　圖片提供:南院旅墅股份有限公司

● ● ● 分割‧比例

將立面視為畫布

立面的分割手法，回應自然的柱子的錯位設計，同時建築的皮層製造出優雅光影，以簡潔的線條浪漫回應歷史。

設計：拉菲爾·莫內歐
圖片提供：
（上）flickr@Stefano
（下）wikimedia@JCRA

一個整體=由複數的個體

雖然風格派的極簡線條與色塊組合沒有廣泛地出現在建築或室內設計中，但蒙德里安式的抽象線條與幾何形體卻成為建築師可運用的立面形式之一。立面對他們而言就是一張畫布，透過畫面的切割，讓立面既是一個整體，又存在複數的個體，極簡的水平與垂直線條讓建築充滿理性的美感。

技巧12 錯位的韻律────西班牙 穆爾西亞市政廳

西班牙建築師拉菲爾·莫內歐（Rafael Moneo）設計的穆爾西亞市政廳（Murcia Town Hall）。坐落在古城的主教座堂廣場上，比鄰教堂、鐘樓、紀念碑，文藝復興、巴洛克、洛可可、新古典風格混合併陳。這座市政廳就位於哥德式主教座堂的正對面，兩側都是商店，因此設計上最大的挑戰在於如何與十四、十五世紀的主教座堂對話，共同圍塑廣場的場所精神。拉菲爾·莫內歐運用不等距的方柱，將正立面以簡約線條分割完成，以錯位呈現和諧韻律，作為廣場的門面，回應歷史街區，甚至立面上的水平線條和兩旁的建築水平都有某種程度的呼應。

技巧13 蒙德里安式立面────台北 國揚天母

位在天母的國揚天母集合住宅則是更接近蒙德里安式的立面設計。這棟建築位於天母生活圈，東側立面正對忠誠路，正立面長達80m。朱弘楠建築師先水平界定出商業與住宅的機能，再運用白色的冰裂紋馬賽克方框將立面碎化，讓建物既維持巨大量體的地標性，又藉由分割碎化形成不同比例的正方與長方體，透過生動的立面讓量體顯得輕盈，不過於壓迫。

搭配黑色石材與鋁格柵讓量體沉下去，遠遠看去只剩下白色的框架線條；對住戶而言，白色方框滿足了遮陽的需求，而室外觀者的視線會隨著白色線條與格柵遊走，引發藝術性的視覺想像，並與周圍街道建立良性關係。

國揚天母的立面藉由分割碎化，形成不同比例的正方與長方體，生動的立面讓巨大量體顯得輕盈。
設計暨圖片提供：金以容、林弘壹、朱弘楠事務所

圖片提供：flickr@Stefano

● ● ● 分割‧比例

由單元到整體

立面的比例分割有許多不同的做法，除了讓玻璃盒產生變化、視為畫布分割，控制單元和整體的變化也是一種作法。這樣的立面可以看到最小單元的豐富細節，觀察它們如何構組成整體？單元與整體間又形成怎樣的對應關係？

技巧14 黃金比例模組——上海 種子聖殿

2010年上海世博會的英國館是由湯瑪斯‧海澤維克(Thomas Heatherwick)設計的「種子聖殿」。66,000根22英尺的透明壓克力桿，構成六層樓高的巨大量體，每根壓克力桿中間放入各色種子，向外伸展的壓克力桿彷彿由方盒子長出，會隨風輕微顫動。對設計師而言，材料是建築的主角，白天日光透過壓克力桿穿透室內，夜間照明也透過壓克力桿的反射映照建築，以簡單的材料讓建築散發整體感，讓「自然」成為建築面對未來世界的接點。

種子聖殿的最小單元是封存種子的壓克力桿，隨風顫動的效果也讓立面產生變化。
圖片提供：林祺錦

「種子聖殿」和本章一開始提到的黃金比例與模矩，都是由一個小單元發展出不同的組合，以達到比例和諧的美學，以及快速組裝的實際效益。尤其和模矩相同，「材料」加上「構築方式」，仍然是這個概念至今仍被實踐在建築設計中的關鍵要素，以下我們介紹的案例雖然造型各異，但都透過「由單元到整體」的構造方式完成獨特的立面。

技巧15　重覆與堆疊───**木構單元　隈研吾**

現在談到隈研吾，大家會先想到他出名的木造建築。在做完兩面
不討好的M2之後，隈研吾經歷「失落的十年」，完全接不到東京
的案子，於是他開始走遍日本鄉間，探究各地素材、景觀與工匠
技藝，這段時間的累積確實讓他跳脫既有形式，發掘了看待材料
的新觀點，才能創造出有別於工業化混凝土的一系列弱建築。

2010年完工的春日井市齒科博物館研究中心（GC Prostho
Museum Research）就是隈研吾在「材料本身就是結構」這個命
題下進行的嘗試，利用源於飛驒高山地區稱作千鳥（Cidori）的格
狀結構，不用釘子，單純依靠組裝的木造構築方式。這棟建築以
60mm×60mm×200cm與60mm×60mm×400cm的矩形斷面木
材形成模矩系統，構成以50cm為基本尺寸的格狀結構，利用從小
單元逐漸放大的結構撐起整棟建築，而這個立體格狀結構不僅是
構造，在內部也作為館藏的展示單元。這種構築方式的挑戰在於
細小構件放大後如何穩定支撐整個結構，當這個作品完成，隈研
吾再度實踐了人類以雙手打造建築的可能性，而且從材質到構築
方式，都可不斷修改、破壞、拆解，也是他在311之後思考，所謂
「持續死亡的建築」。

除了一根壓克力桿、一根木頭，足以構成整體的小單元還可以是
什麼？隈研吾後來設計的淺草文化觀光中心，則讓傳統日式家屋
作為單元，七個傳統木造建築向上堆疊，嘗試將淺草的界限性垂
直化、立體化。遠遠看去，不同斜率的重疊屋頂、錯落的木格柵
外觀都來自於傳統建築樣式，既能和對街的雷門景觀和諧共處，
又是一棟現代的觀光地標。

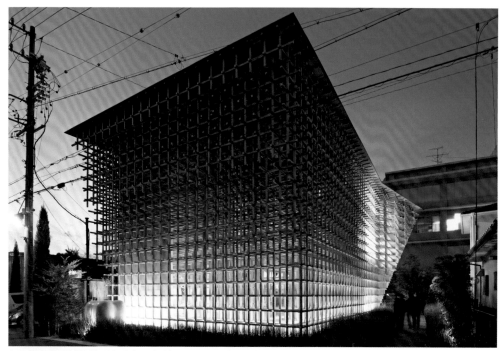

春日井市齒科博物館研究中心　設計：隈研吾　攝影：林福明

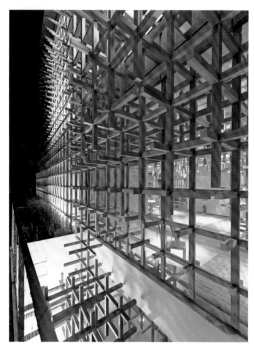

春日井市齒科博物館研究中心　攝影：林福明

淺草文化觀光中心　設計：隈研吾　攝影：林福明

技巧16 方塊層疊——House NA

同樣以房子作為單元的還有藤本壯介的東京公寓與House NA。前面介紹過的東京公寓是以「家」的形狀層層堆疊，每個單元都是透天的房間，但又需要透過戶外的樓梯彼此相連，以稍微混亂、曖昧的建築形塑與城市對話。

而2011年的House NA是位於東京高円寺的私人住宅，多個矩形單元向上堆疊，外觀像多個玻璃盒組合在一起，尤其內部的錯層設計形成高低起伏的流動地形，有時是地板，有時是桌面，有時又是平台。以很細的垂直與水平構件，形成清晰的結構系統，不同於把立面視為畫布的作法，在一個平面中多次分割，藤本壯介的建築是將「由單元到整體」的精神拉出平面，透過堆疊實踐為立體，長出一棟像樹一般的建築。

設計：藤本壯介
攝影：黃詩茹

！Andy 老師畫重點＿

最複雜也是最單純

無論是 Thomas Heatherwick 、隈研吾、藤本壯介的例子，都是從單元開啟思考，不同於傳統將建築視為整體的概念。就如藤本壯介在《建築誕生的時候》談到「部分的建築」，他試圖透過局部的秩序進行設計，讓建築含有曖昧與不完全性，同時又能與秩序共存。「所謂最複雜而曖昧的，同時也是最為單純的。」

● ● ● 分割・比例

不變的可變

與前面幾位設計師相比，更早期的伊東豐雄，到妹島和世與西澤立衛的SANAA其實也在研究單元，只是他們傾向的是比隈研吾、比藤本壯介更純粹、更乾淨的，近乎於本章一開始談到古典主義中關於「原型」的概念。古典主義以精確的方、圓、線條追求永恆不變的原則，到了現代主義的柯布或貝聿銘，還是運用準確的方形、圓形、三角形，但到了SANAA，方圓依舊是方圓，只是追求的不再是永恆不變，而是動態與消融。

技巧17 消失的邊緣──Vitra Campus物流廠

位於德國南部的Vitra Campus匯聚了多位普立茲克獎得主的作品。SANAA也在園區內設計了一間物流廠房，純淨潔白的圓形外觀，跳脫過去廠房乏味冷酷的印象。外觀看似圓形，卻不是一個完美的圓，彷彿先畫一個正圓，再刻意擾動成不那麼精準的圓，和古典主義相反，SANAA反而以這樣的不完美象徵自然。

建築師去除一切非必要的元素，只賦予最基本的建築形式，立面材料選用特殊的波浪型丙烯板，高11m、厚1.8m，以三種不同波幅組裝。白色的波浪立面賦予建築特殊的視覺效果，就像剛落下的水滴呈豐潤的圓形，微風一吹，輕微地晃動、又凝滯。繞著建築外圍行走，立面有如布幕隨風吹動的韻律動態，建築師透過立面材料營造量體邊緣的動態形體，掌握那個浮動的瞬間，進而讓巨大的量體彷彿消融。

同樣是圓形，SANAA看到的不是精準與永恆不變，而是在從前視為不可變的原型中，透過動態達到去物質化。

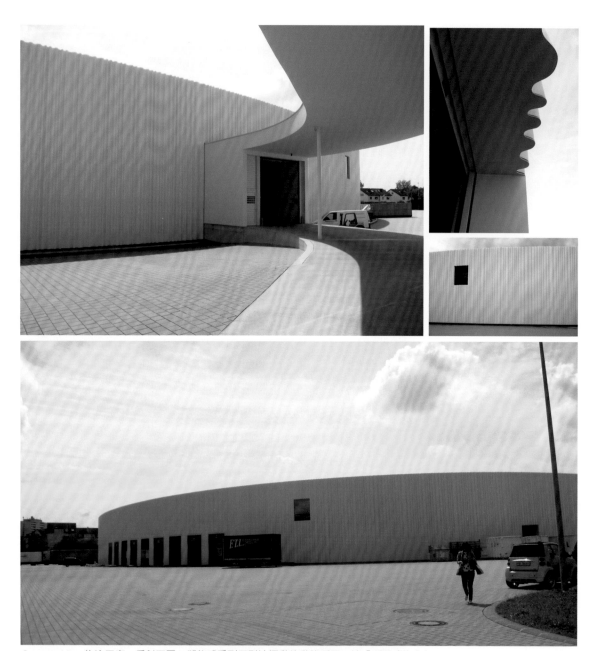

Campus Vitra 物流工廠，看似正圓，卻能感受到原型被擾動的動態瞬間，讓「瞬間成為永恆」
設計：SANAA　（左＋下＋右上）攝影：林祺錦　（右中）圖片提供：flickr@mabi 2000

把大柱子拆解成無數小柱，
無規則錯落，最終讓柱子
虛化。
設計：石上純也
攝影：林祺錦

技巧18 虛化的結構柱————
日本 神奈川工科大學KAIT工房

曾在SANAA事務所任職的石上純也，在2008年設計的神奈川工科大學KAIT工房也是在不可變的形體中，追求可變的表現。這棟建築作為學生手作創意的空間，外觀是一個玻璃盒子，內部則是沒有隔間，僅以305根、5m的細長鋼柱支撐；特別的是這些鋼柱的位置並非傳統的矩陣排列，而是刻意不規則分布，將通透的空間分作14個區塊；這些看似無規律的鋼柱其實是建築師精確計算後的結果，既是結構系統，也劃分了空間機能。

KAIT工房的平面原本是一個對稱的矩形，但建築師也刻意擾動這個方正的形體，同時細化、打散柱子的形體，讓細長的柱子漫佈於平面中，整個工房就像一座森林。不規矩的空間學生要如何使用？建築師讓從事手作創造的學生自由尋找位置，桌椅、工作臺與柱子何須對齊？自由的動線穿梭，人或群體都能找到可大可小的角落，自由的使用狀態讓整個平面充滿無限的想像。同時，建築外是一片校園中的樹林，所以工房也等於樹林的延伸，不僅疏密不一的柱間形成模糊的空間邊界，連建築與環境的邊界也顯得曖昧，這個案例展現了令人驚豔的配置操作能力，透過建築尺度表現出空間解放，詮釋了嶄新的透明性。透過微小而低密度的事物，逐漸擴大範圍，因此建築不再是遮蔽物，而是環境。

無論是SANAA或石上純也，雖然都以最純粹的原型出發，但他們追尋的已有別於古典主義永恆不變的原則，而是變動的、可消融的、更自由的空間可能。

Case
03

整建前空地
設計暨圖片提供：林祺錦建築師事務所

周圍是4-5層樓高的高級住宅區，顏色暗沉。如何產生地標般的印象，是設計者的思考。

Strategies
策略　家的童年印象運用

User
使用者　需求目標

1.基地不大，開發商要求37-38坪，提供小家庭3房的需求。

2.符合建築法規以及最大使用容積量。

3.房地產是要銷售的商品，要與競爭對手做出差異性。

提 案
與
規 劃
時 間

2013年　　　　2013年　　　　2014年

基地
勘查

設計
研究

設計
轉化

基地位在政大重劃區內，屬山坡地地形，基地前後左右皆有高低差，調查道路高低與四週環境並尋找基地所能給予的設計元素。

藉由基地勘查分析所得訊息，針對住宅之戶數、面積大小進行定位及研究，同時思考如何讓這棟建築在這個地區呈現差異化。

此基地因都市計畫規定，只能設計五層樓以下之低密度開發住宅，因此在設計之初，以家宅意象作為出發點就一直是設計的主題，希望打造如牛奶盒般造型的白色家屋。

● ● ● 分割・比例

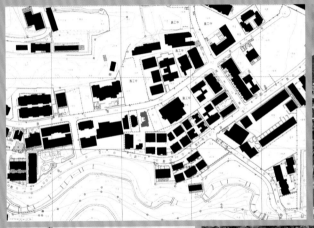
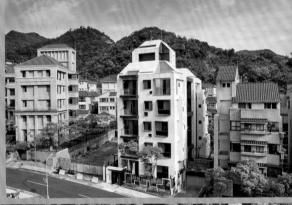
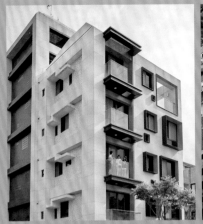

1. 政大馥中位於台北市文山區政大重劃區內,是地上五層、地下一層, 共十戶的雙併住宅。
2. 我們在環山圍繞、小溪旁流的基地,開啟「家」的想像。
3. 希望建築與周圍的綠山產生對話,同時以鮮明色彩跳脫出區域環境較 暗沈的保守色系。

2014年　　　　　2016年　　　　　2016年

設計
發展

細部
設計

設計　監督
施工　調整

透過3D及實體模型的設計工具,研究如何在如牛奶盒般的家屋上呈現材料、顏色及開窗比例上的創意與和諧。

檢視石材、面磚與金屬在建築立面上呈現的效果,繪製施工細部圖並配合模型檢查各材料間的接合效果。

施工時進行設計確認與工法工序討論,確保施工符合原始設計是建築非常重要的最後一關。

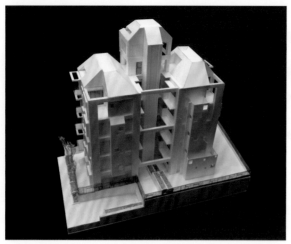

模型：政大馥中

設定主題：
立面跳動的韻律

基地環境政大重劃區位於鄰近景美溪的山坳之中，自然優美的環境就像是童謠裡的家，讓本案由「家」的意象發想。以牛奶盒造型傳遞溫暖的家屋意象，用看似輕薄的白色石材包覆量體，再依據內部需求，在立面上切挖出大小不等的窗戶與露台。亮麗的橘色開口為立面譜出跳動韻律，並襯托白色量體的輪廓與青山遠景，在區域環境中突顯家宅的自明性。

STEP 1

設計思考流程：
法規→家意象→牛奶盒造型

為了符合建築物高度不超過五層樓及17.5公尺，又必須有80%以上斜屋頂的法規限制，我們聯想到以牛奶盒的造型來詮釋家宅，有別於鄰近區域多是斜屋簷的住宅景觀。

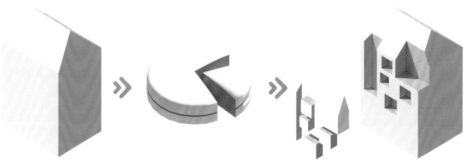

● ● ● 分割 · 比例

❶ 以暖白色石材包覆，切挖的開口處則配上鮮明的橘色材質，如同被切開的蛋糕一般，顯現出內外切挖的痕跡，在完整的家宅原型下呈現其獨特性。

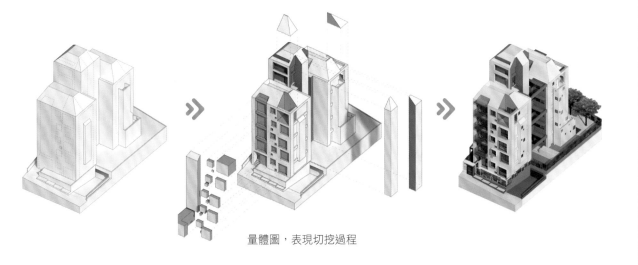

量體圖，表現切挖過程

❷ 因為基地是長方形，面寬不足，採行前後兩區，所以中段要採光，因此學習中庭的方式，將垂直通道（樓梯、電梯）放在此處。

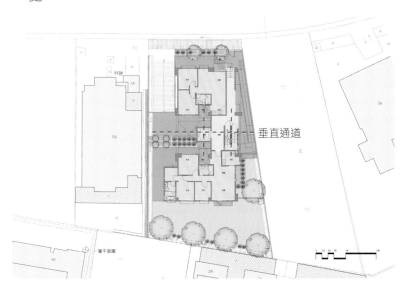

垂直通道

STEP 2 立面切挖：
窗戶與露臺→跳動與比例

量體確立後，在立面上切挖出開口，作為露臺與窗戶；大小不等的孔洞讓立面出現跳動趣味，不再規矩方正。尤其窗戶以上下左右的錯位，突顯出大中小的比例關係，錯位安排沒有制式的規則，而是在畫面中尋找和諧的韻律，讓立面產生清楚的切挖輪廓。這個手法也是「從規矩到變化」的一種操作，讓量體不再是工整的方盒子，透過立面的變化賦予建築表情。

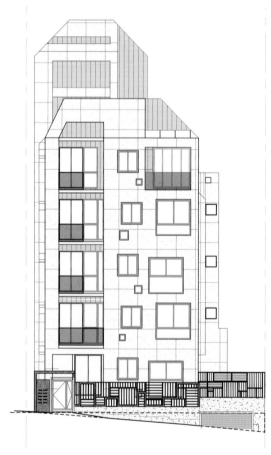

●　●　●　分割・比例

STEP 3

施工現場→
屋頂立面→材質與施工

立面材料包括石材、磁磚、鋼板與玻璃。我們希望讓白麻石材
透過整齊的分割線，在視覺上顯得輕薄，並與切挖開口形成
乾淨的對應。尤其在屋頂的部分，也希望透過石材與磁磚的關
係，讓斜屋頂呈現精準分割線，延續輕薄效果。因此，斜屋頂
的轉角處如何對縫與收邊是過程中較費時的部分。石材靠鋼架
抓住，再鎖在 RC 柱上，與結構約有 10 公分的落差；於是我
們讓側邊多收 10 公分的石材線，距離看似很寬，但以縮尺比
例模擬，這 10 公分放回建築約僅有一張紙的厚度。

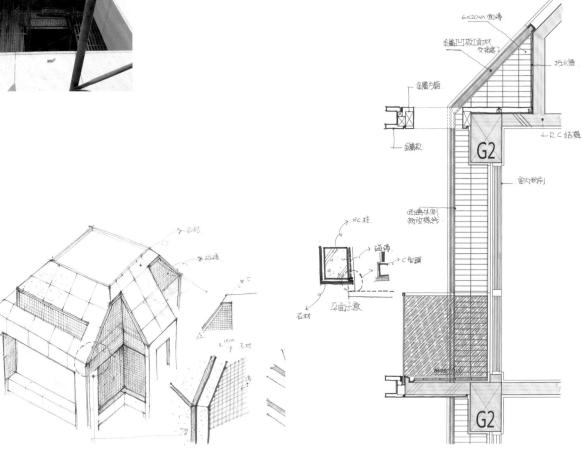

説明屋頂的石材收邊　　　　　　　　結構與材質示意

STEP 4 施工現場→
立面配色＝白是配角＋橘色是主角

在觀察基地時，顏色就是我們思考本案的選項之一，希望和周圍的綠色背景產生對話。因此，主要立面材料選擇灰白石材，露臺與雨遮則選用輕薄的黑色鋼板，以不同的深度搭配跳動的大小開口，讓凹凸的雨遮在立面上產生深淺不一的陰影，增添立面趣味；最後在露台和雨遮內部選用鮮明的橘色。

色彩配置的觀念是，讓背景的綠襯托出住宅的白與乾淨的切挖面；又讓白色與黑色突顯橘色，強化切挖開口，利用層層跳出的色彩突顯本案的自明性。

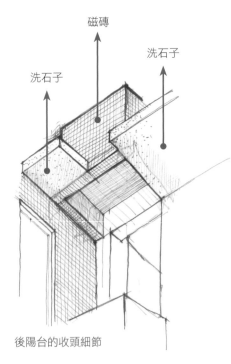

磁磚

洗石子

洗石子

後陽台的收頭細節

● ● ● 分割・比例

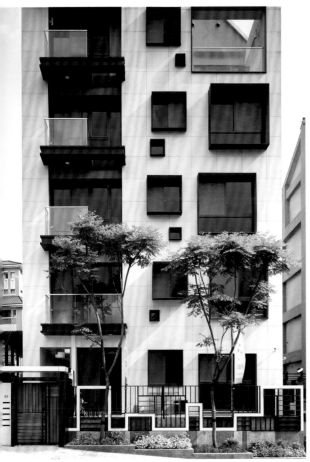

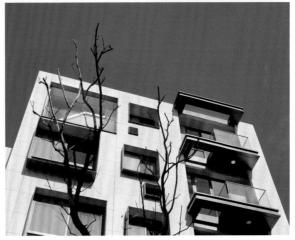

由外而內→
立面意象延伸到室內

最後,我們將牛奶盒造型與跳動的立面意象帶入室內。入口門庭的牆面是錯落有致的橘白方塊,上下起伏的立體天花也將立面的韻律延伸入內。公共梯廳的設計則將天花板往上抬升,以斜屋頂的造型與牛奶盒相呼應,由外而內圍塑家的溫暖。

色彩張力 04

回應、區別、
強化造型

大自然中充滿許多色彩,不但繽紛了世界,讓我們感受
到自然的奧妙,往往也是人們認識事物的第一印象。生
活環境中幾乎無所不在的色彩,無論食、衣、住、行、
育樂和工作,都與之產生密切關係,在建築上如同是空
間的催化劑,空間的色彩經由視覺傳達到我們的眼中,
透過色相、明度、彩度及光線的變化,讓我們感知到空
間的特殊意象與個性。

20世紀現代主義建築師柯布認為,建築設計與繪畫一
樣,形式最為重要,而色彩則是用來塑造空間與量體的
輔助作用。

在了解材質的分類與運用後,這一章我們將進入建築的
色彩,透過城市色彩、單一色系、漸層變化、明亮色彩
與彩色建築等面向分析,來學習建築師如何運用色彩?
色彩又如何影響建築外觀與視覺感受?

建築策略：
從環境活動擷取

熱情迎接旅客的鮮明地標，以設計翻轉傳統的鐵皮建築。

主題提案：
轉化風帆意象，象徵旅程啟航

經過剪裁、脫開、錯位、轉折的鋼板，構成符合機能的造型。

創意轉換：
簡化具象

作·品·資·料

作品名稱：馬公機場計程車鋼棚／業主：澎湖縣政府／設計暨圖片提供：林祺錦建築師事務所／地點：澎湖縣湖西鄉／設計時間：2010／施工時間：2010-2012

獲獎紀錄：2014 Architizer A+ Awards Special Mention交通類停車場建築類型競的特別表揚獎、2014 ADA新銳建築獎

環境考慮
舒解高溫與日曬

· 用色大膽的噴漆鋼棚。
· 三道屋面轉折引進日照，空氣流通，並阻隔東北季風與西曬。

使用與維護：
經費有限，只能簡單維護

鋼板經過氟碳烤漆與熱浸鍍鋅，抗腐蝕且不易沾黏灰塵。

城市的色彩、城市的印象

不同城市會因自然環境、生活方式、生產材質的差異而產生當地
獨特的色彩,進而形塑截然不同的城市氛圍。以下先進入幾個知
名城市的案例,從中感受環境如何影響色彩運用,而色彩又如何
形塑了城市印象,閱讀的同時,不妨想想自己居住的地方有哪些
顏色?構成什麼樣的建築圖像?

多彩的外觀VS民族文化

位於威尼斯的布拉諾島(Burano),居民利用立面色彩分辨
每一棟住戶,形成沿河岸矗立的繽紛住宅。而希臘的聖托里尼
(Santorini)以浪漫的藍白印象聞名,柔和的粉彩搭配藍頂白屋,
臨海而居的民族才能將藍用得如此極致。

色彩的旅程前進到北歐。位於丹麥哥本哈根的新港(Nyhavn)是
建於十七世紀的商業港口,這塊海濱地區結合了運河、住宅、餐
飲和娛樂場所。當時居民就將房屋立面漆上鮮豔的顏色,世界各
地的漁船聚集在此,漁夫、水手自由暢飲,也有安徒生等藝術家
居住在這裡,建築的鮮豔色彩彷彿呼應了當地的旺盛活力。

希臘聖托里尼島
圖片提供:unsplash@Ander Benz

布拉諾島　圖片提供:pixabay@Pixaline

丹麥哥本哈根的新港　圖片提供：unsplash@Javier M.

南非開普敦的波卡區　圖片提供：unsplash@Ken Treloar

色彩可以改變空間、將物體分類，
同時影響人的心理，回應人的感受。

——柯布

南非開普敦的波卡區（Bo-Kaap），在種族隔離時期，住宅不允許設置門牌，居民便將建築塗上色彩以確認住所，如今形成色彩斑斕的社區景觀。

韓戰後大量難民湧入釜山，在甘川洞依山建起簡陋住宅，後經居民整修與藝術家進駐，形成今日的文化村。

印度則有四座非常著名的彩色城市：被稱為「藍色城市」的焦特布爾（Jodhpur），過去最高種姓的婆羅門會將住宅塗成靛藍色，以突顯身分，據說也有驅蚊、降溫的效果；而賈沙梅爾（Jaisalmer）稱作「金色城市」，位於印度最大的塔爾沙漠中，賈沙梅爾城以黃色砂岩為材質，在陽光照耀下映射出金黃景致，被稱為「黃金之城」；烏代布爾（Udaipur）則是「白色城市」，從皇宮、神廟、飯店到民居，整座城市一片灰白。據說居民認為白色有庇佑城市的作用，加上夏季酷熱，白色能減弱熱力，增添涼意。最後是稱作「粉紅城市」的齋浦爾（Jaipur）的風之宮（Hawa Mahal）是當地的標誌性建築，據說是英國殖民時期，齋浦爾國王下令將整座城市塗成粉紅色，如今著名的觀光景點。

焦特布爾　攝影：林祺錦　　齋浦爾　攝影：林祺錦

賈沙梅爾　圖片提供：pixabay@DEZALB

韓國釜山甘川洞文化村　攝影：林祺錦

烏代布爾　圖片提供：pixabay@joakant

色彩塑造城市印象

從歐洲走到亞洲，許多城市都擁有令人驚豔的色彩，除了視覺上的震撼與喜悅，色彩更反映了城市的歷史、特殊的自然環境，以及人民的信仰與生活習慣。日積月累的色彩堆疊，無論是自然形成或人工造就，經過自然天候的催化、光影的作用，確實讓我們感受到特殊的空間意象，透過建築的色彩讓城市更有個性。以下將進入運用不同色系與手法的現代建築外觀設計，在欣賞這些作品時，也不妨更有意識地以宏觀的城市角度思考，或許會有不同的思維和趣味。

單一色系突顯雕塑性

單一色彩選色，通常是建築師希望建築物傳達出強烈雕塑感，至於要選擇甚麼顏色，首先和背景有關，也就是設計者希望建築物從環境中如何被「閱讀」，然後決定要採取「突顯」還是「隱藏」。

最常見黑、白、灰的運用，白色的突顯性最高，很容易從環境中跳出來；理查・邁爾(Richard Meier)曾說：「白色是一切的記憶，所有顏色的總合與基礎，也代表著不同時空所刻畫的自然、有機與改變。」灰色則是中性色，不管是在城市中還是自然中，都有一種可以與環境共融的彈性；黑色比較暗沉，會選用的建築師都是要表現建築性格或是個人信仰。至於要多深還是多淺？取決於設計者本身想創造的效果，來決定是亮眼還是暗沉，

黑	»	神秘、嚴肅、寂靜、重量
灰	»	中性、沉穩、端莊
白	»	1.可以是主角，也可以是配角 2.純淨、神聖、明快、輕巧

攝影：林祺錦

技巧1　突顯雕塑感的「白」——法國　薩伏伊別墅

前一章提過，柯布在薩伏伊別墅實踐了他在《走向新建築》中提出的「新建築五點」：底層架空、屋頂花園、自由平面、橫向長窗、自由立面，揭示了現代建築理念的基礎。按照「新建築五點」設計的住宅，充分發揮了框架結構的特點，牆體不再需要承重，因此設計出橫向長窗，賦予建築平面及立面更多的自由。建築以鋼筋混凝土為主要構造，僅以白色塗料作為外立面的主要色彩，讓「新建築五點」的本質更顯純粹，並使這棟建築如雕塑般的呈現，也讓新建築的量體產生不同以往的光影變化。

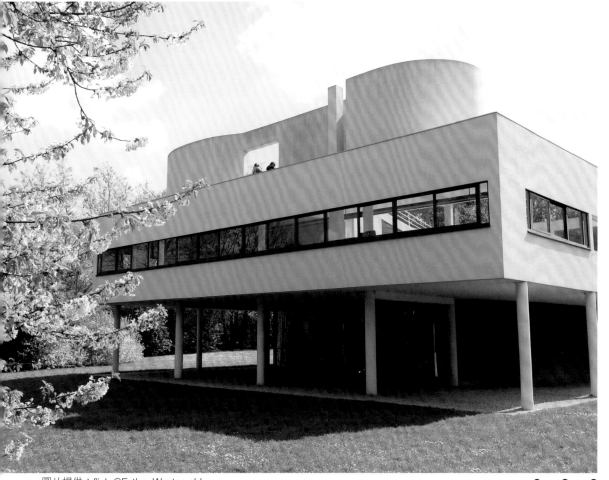

圖片提供：flickr@Esther Westerveld

技巧2 突顯立面切挖的「灰」——台中 House CK

林友寒建築師設計的House CK在設計之前,建築的主體鋼構已先完成,因此如何與既有結構共存是設計者的重要課題。由於基地有西曬與強風,設計者採用厚實的牆面,並在立面上規劃數個漏斗狀的開口。

立面選用110公分厚的木紋清水模,清水模的灰讓開口的切割線條更顯立體,遠看有鑿刻的力量與動態,近看則能感受清水模細膩的紋理。漏斗狀的開口為住戶提供隱私,搭配屋頂的風塔,也為室內創造足夠的空氣對流;而清水模的材質也為室內提供適度的保溫效果。

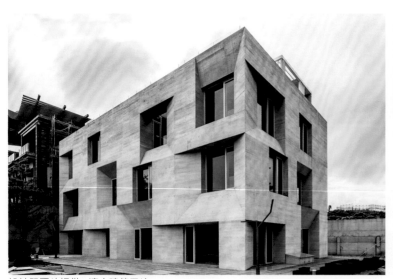
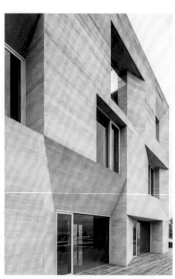

設計暨圖片提供:清水建築工坊

● ● ● 色彩張力

技巧3 有粗糙質樸的「灰」———
台中　伽耶山基金會台中養慧學苑

由姚仁喜建築師設計的養慧學苑是香光尼僧團位於台中西區的一
所佛寺，作為禮佛、講學與聚會的空間。基地為典型的店面街
屋，且三面都有既成建物。

設計者改變傳統寺院的水平進深，轉化為以中庭為中心的垂直向
度空間秩序，並將大殿規劃於三樓，打破傳統寺院的配置，打造
現代意象的都會佛寺。

由佛教的「內觀」概念出發，建物立面選用純灰色厚重的洗石
子，呈現樸素自然的灰色，以沉穩外觀阻絕外界熙攘，同時暗示
內在的豐富內涵。同時，在立面上開鑿錯落有致的玻璃鑲嵌洞
孔，為室內引進自然光，讓不同路線皆可觀賞中庭景致，讓外部
的封閉感與內部的通透性形成對比。自1998年完工後，也成為台
灣新寺院的經典案例。

技巧4 回應環境色的「黑」———宜蘭　石光點之家

位於宜蘭頭城烏石港的石光點之家是一間民宿。建築師楊秋煜敘
述這棟原名為「黑武士」的作品發想由來：「這棟建築物一開始
就決定要用黑色洗石子作為造型材料主調性，主要發想自頭城烏
石港周邊黑色礁岩的環境色，並為呼應海岸的意象，就選擇以大
大小小的泡泡作為發想，在建築開口上開滿大大小小的圓洞，除
了提供應有的通風與採光等需求外，到了夜晚，也成為如滿天星
空的夜間燈光，正如引導著旅人歸途的海上明燈。」

這建築外牆以黑色洗石子作為主要材料，黑牆上大小不一的圓洞
在白天時讓日光漫射入室內，猶如白色氣泡在室內游移，夜晚
時，室內的黃光從圓洞散出，整棟建築猶如浪花打在黑色礁石上
的泡沫一般，白天夜晚都展現了建築獨特的表情。

台中養慧學苑
肅穆的灰階色彩是台灣許多現代佛教
建築常用的顏色,可見當代的宗教建
築以現代材料呈現穩重內斂的外觀詮
釋現代宗教精神與信仰情感。
設計:姚仁喜|大元建築工場
攝影:游宏祥

● ● ● 色彩張力

石光點之家
海浪的鹹味、烏黑油亮的沙灘、龜山島，是我們對這裡的第一個印象，建築師把對這片浪花拍打在礁石上的泡沫意象轉化成民宿建築的空間設計元素。
設計暨圖片提供：上滕聯合建築事務所

技巧5 紅————台中 合院之家

不同於薩伏伊別墅以白色塗料呼應量體造型的表現手法，羅曜辰建築師設計的合院之家則採用源自於土地顏色的紅土色塗料，讓建築物宛如由土地長出來一般。透過立面材質，讓建築紮根土地，甚至讓內、外產生質地上的連續，直接讓人、建築與環境更直接地發生連結。

設計者藉由三合院的轉化，結合藝廊、住家與臥室三個量體，不斷推敲合院的ㄇ字形如何轉折，處理住家從開放到私密、從暗到亮的過渡，從室內到戶外產生材質上的連接，最後呈現適合住家與藝廊共存的住宅樣貌。

設計暨圖片提供：哈塔阿沃建築設計事務所

漸層色彩　賦予表情變化

單一色系的堆疊，就會產生漸層色彩的變化，例如白色、灰色、黑色，可説是漸層色中最簡單明瞭的例子，簡約的配色，卻在建築上被廣泛運用。

技巧6　同色系韻律────　新竹　枝光院

竹北市的枝光院，是由沈庭增建築師設計的透天連棟住宅，樓層四樓半，共七戶。外觀採用灰黑色花崗岩，二樓以上選用清水混凝土與塗料，整體色系以黑、灰及淺灰，三種色彩漸層搭配，由下而上、由深而淺，配合樓層高度呈現塊體堆疊的韻律。每戶間隔出距離，讓量體呈現凹凸運動，各戶獨立，卻仍保有建築的連續感。同時，不同樓層皆配置庭院、陽台、露臺與天井，將這些元素與室內空間串聯，製造每戶多層次的連續水平深度與垂直關係。

技巧7　與環境融合────　宜蘭　安永心食館

位於蘇澳的安永心食館是崇越科技的食品觀光工廠，由沈中怡建築師設計。由於基地背山，且鄰近漁港，附近沒有其他房子，為了不讓巨大量體在山林間感到突兀，設計者模擬變色龍的偽裝，透過立面的設計，讓建築低調回應環境。

建築立面的藍綠色彩選定是從天空擷取，運用數位設計細化成顏色像素pixel，再烤在幾何穿孔金屬面板系統，並將多種尺寸的孔隙重新排列，形成圍繞鋼框架結構的大片外部隔熱皮層。漸層的藍綠色，搭配有大有小的穿孔板孔隙，讓面板系統根據天候光影，產生不同的視覺變化，在立面上顯現不同的特徵與表情，尤其晴天時，建築與湛藍天空特別呼應。

枝光院以黑色花崗岩、灰色混凝土與白色耐塗料定義外部兩層量體關係。
設計：沈庭增建築師事務所　圖片提供：有木建設

安心永會館藍綠色的外觀，讓人直接連結到海洋意象，也連結到案主的企業精神與漁產食品。
設計：沈中怡　攝影：林祺錦

● ● ● 色彩張力

明亮色彩　製造視覺亮點

建築立面該如何運用明亮、醒目的色彩？關鍵在於配色與比例。直接選用對比色，容易有過於直接、衝突的感覺，但透過適當的比例搭配，就能讓立面更有焦點、展現活力。要有明亮感的配色，和漸層色的方式剛好相反，也就是不要使用相近色，也不要使用50：50的各等分。以下是容易運用的法則，當然也會和造型量體有關，只要把握原則，就能運用自如。

色彩比例與視覺的關係

白色是突顯色

黑色是突顯色

沉穩中突顯

冷暖色區分

組合1： 基礎組合

| 黑30% | + | 白10% | + | 灰60% | » | 白色就是突顯色 |

| 黑10% | + | 白50% | + | 灰40% | » | 黑色就是突顯色 |

組合2：穩重感

| 黑80% | + | 其他色20% | » | 其他色可以選暖色調or高彩度的顏色 |

組合3：冷、暖色區分最理想

| 冷色調50% | + | 暖色調50% | » | 例如：橘色是黃色與紅色的混合色，傳遞溫暖、明亮、親切的感覺，點綴在以白、灰為主的立面，尤其能發揮聚焦、提亮的視覺效果。 |

技巧8 以橘色分冷暖———台北　政大馥中

政大二期重劃區附近的住宅多為灰階或磚紅色系，色彩同質性高。我們首先以牛奶盒的造型賦予住家意象，再將外觀以白色石材包覆，讓建築成為街區中清新的亮點。接著在量體中切挖出不對稱的開口，並搭配鮮明的橘色，窗框邊緣則以黑色金屬框架收整。純淨的白色量體與暖色系的橘色開口相互映襯，陽光照耀下，有亮麗的視覺效果卻又保有柔和氛圍，呼應了本案強調的「家」的甜蜜、溫暖意象。

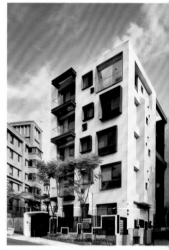

看似不易駕馭的顏色，只要配色與比例掌握得宜，都能製造出意想不到的效果。
設計暨圖片提供：林祺錦建築事務所

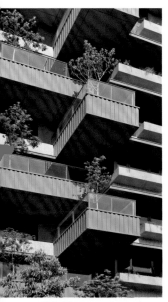

陸江聚
設計暨圖片提供：金以容、
林弘壹、朱弘楠建築師事
務所

技巧9 冷色系+橘 穩重中有跳動感———— 新北 陸江聚

位於新北市蘆洲的陸江聚，基地座落在生活感擁擠的住宅區，身
處混亂而性格不明的都市紋理。建築立面以磁磚、抿石子花台的
黑白灰色系為主，每戶的橘色大尺度陽台在建築外殼上交錯堆
疊，打破垂直集居的單調與重複，也成為建築立面重要的風景。

建築師希望塑造出獨特卻不排外的應對姿態，同時回應垂直城市
中的家庭關係，整棟建築垂直上下隔鄰戶的陽台是可以互相被欣
賞的，就如一個垂直的立體院落，有寬闊的空中庭園，同時擁有
私領域與公共生活。

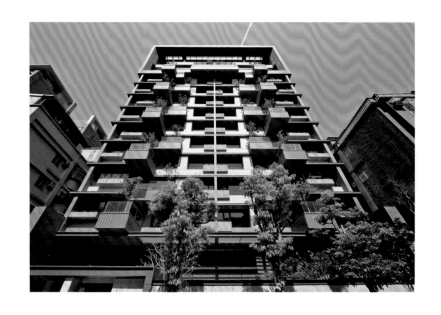

技巧10　冷色調+暖色調　有提亮效果————
宜蘭　冬山鄉立圖書館

冬山鄉立圖書館，是由落腳宜蘭，長期參與宜蘭公共事務的常式建築所設計。張匡逸、張正瑜建築師希望賦予地方圖書館兼具機能、型態與地方意象的新形象，因此結合在地的「遊、活、學」，建築造型轉化自農村時期的穀倉。

選用白牆、紅磚、黑瓦，皆是簡潔而易於辨識的材料。尤其紅磚牆以樸實的姿態喚起過去在地的生活印象，讓這棟小而精巧的建築更親民可及，成為地方藝文的發聲器、傳遞知識的地方庄頭廟，讓地方圖書館成為地方文化的表徵，並串接起冬山市街的新脈絡。

運用紅磚、黑瓦等親民材料，展現在地紋理。
設計暨圖片提供：常式建築師事務所

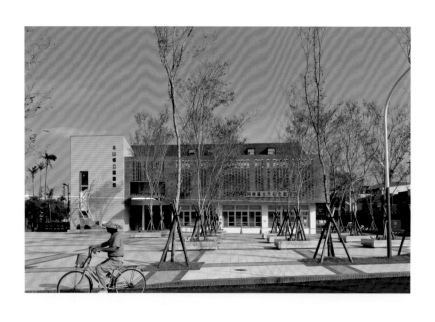

色彩張力

多彩用色的繽紛建築

環顧我們的居住環境，可以發現建築的色彩同質性相當高，而且多以低調的白、灰色為主。除了前面提過，建築師希望建築物如雕塑般純粹，因此選用最少的色彩之外，或許也和我們對於色彩的敏感度、文化中對色彩的接受度，以至於不敢大膽用色的心態有關。至今，彩色的建築往往存在於公共空間，運用到一般住宅的接受度較低。最後，我們挑選了一些大膽用色的建築案例，透過單棟建築與色彩的關係，不妨再次回想本章一開始提到的城市的色彩，建築構成了我們居住的城市，想要擁有美觀又具有活力的城市，也得先由建築著手。

技巧11　風格派用色的建築實現———
荷蘭　施洛德住宅（Schröder House）

20世紀初，荷蘭興起風格派運動，蒙德里安、里特費爾德等人，將複雜的形體簡化為純粹抽象的幾何線條，並多以紅、黃、藍等原色的線條與矩形表現。里特費爾德設計的紅藍椅與施洛德住宅，揭示風格派的經典。

施洛德住宅完成於1924年，是里特費爾德第一間完整設計的建築。灰白色的建築主體，搭配黑色玻璃窗和門框，陽台旁錯落著紅、黃、黑色的支架，強化立面的可塑性；這樣的設計讓每個構件都擁有獨特的形式、位置與色彩。

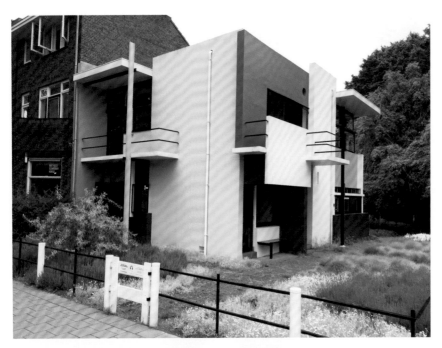

施洛德住宅
這棟建築在形式、功能，甚至概念都突破傳統建築框架，為後來的建築師開創新路，影響建築史深遠。
攝影：林祺錦

技巧12　自由搭配的顏色鍵盤──柯布的建築色彩體系

柯布在1920至60年代，試圖建立一套建築色彩體系，他以畫家調製顏色的傳統方法，以礦物顏料粉末為原料，調和出43種顏色。之後四十年間，他的建築與繪畫作品將這套色彩體系真正實踐出來。

不同於風格派的紅黃藍三原色，柯布挑選的顏色是他認為長期影響人類的色彩，能透過視覺連結到潛意識中的特定事物，例如藍色之於大海與天空。其次，他將這些顏色分為三類：色調顏色、活躍顏色與過渡顏色。

❶ **色調顏色**：能有力地構成並掌握畫面，可較大篇幅地使用。
❷ **活躍顏色**：可使物體呈現跳躍感，時而浮現在畫面前，時而沉澱於畫面之後。
❸ **過渡顏色**：參雜其中，雖不產生主要作用，但可與前兩色相互搭配使用。

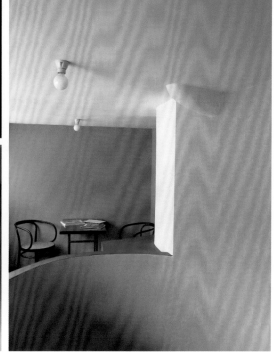

柯布 白院社區室內色彩體系　攝影：林祺錦

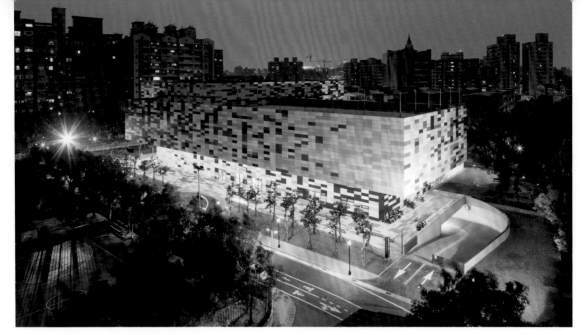

土城國民運動中心，由三個獨立的量體組成，藍色、紅色、灰色三種立面色彩，分別對應泳池、籃球場、冰宮三種功能場地。
設計：Q-LAB 曾永信建築師事務所　圖片提供：亮點攝影 /HIGHLITE IMAGE

技巧13　色彩組成動態感───　新北　土城國民運動中心

曾柏庭建築師設計的土城國民運動中心，以紅、藍、灰分別對應
三種功能空間。

考量結構載重，設計上將藍色量體放在最下層，紅色量體與灰色
量體置於同一層，並以90°相互配置，各自往藍色量體外懸挑九
米。挑出的設計讓三個量體的形狀更清晰，也創造出地面層的半
戶外空間。透過量體的相互堆疊，以合理的結構、互動的視覺與
流暢的動線，打造屬於市民的公共建築。

為維持量體的完整性，設計者與施作廠商共同研發出結合鋁沖孔
複合板、玻璃、隔熱棉與輕隔間牆的綜合性外牆系統。深淺不一
的藍、紅、灰色經過外牆耗能分析，易受熱處選用淺色，不易受
熱處選用深色。這套邏輯也延伸至室內天花與樓板，最終形成一
棟造型簡潔、機能完整、色彩豐富、內外一致、尺寸精確的運動
中心。

● ● ● 色彩張力

以不同角度的視覺效果呈現顏色變化，充分展現藝術家善用幾何圖形與繽紛色彩的特色，成功翻轉大眾對於傳統市場的印象，讓這棟建築成為公館新地標。
設計：亞科夫‧亞剛
圖片提供：台北市文化局

台北花卉批發市場，包括切花批發與市民活動空間；右側則是盆花區域的小基地，提供盆花零售、批發，與國際貿易展覽使用。
設計：闕河彬
圖片提供：闕河彬建築師事務所

技巧14 色彩隱喻水波—— 台北 水源市場

位於公館商圈的水源市場落成於1980年，原本掛滿冷氣、招牌、管線外露的老舊建築，透過外牆拉皮，結合公共藝術後脫胎換骨。藍色的建築外觀結合法籍以色列裔藝術家亞科夫‧亞剛（Yaacov Agam）創作的《水源之心》大型公共藝術，讓整棟建築呈現獨特的藝術感。

藝術家在立面運用177種色彩，以塗料在建物上重新作畫。底層為藍白相間的線條，隱喻海洋，也呼應鄰近的自來水廠。正立面的中央選用凸出的垂直三角形折板，並在兩側塗上不同顏色呈現兩種畫面；建築右立面則以漸層色彩比喻城市的多元文化。整件作品呼應水源市場的「水源」意涵，展現藝術家善用幾何圖形與繽紛色彩的特色，也翻轉大眾對於傳統市場的印象。

技巧14 色彩指標性—— 台北 花卉批發市場

由於基地周圍多為大型量販空間，因此闕河彬建築師在量體規劃上採物流與行人分流，壓低建築量體以減少壓迫感，並將室內空間抬高，創造出花市的物流空間。

同時，為使台北花卉批發市場在都市中擁有鮮明意象，立面色彩轉化自花卉意象，將沿著街面的頂層以金屬烤漆鋁板構築出一條繽紛彩帶。無論是由高架道路系統或人行步道接近花卉市場，都能清楚看到這棟指標建物，使花卉批發市場呈現獨特的自明性。

Case
04

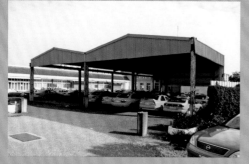

整建前的鋼棚

計程車鋼棚位於馬公機場候機室的東北角，供機場排班計程車使用，機能單純，因年久失修，屋頂被颱風吹翻了，因而必須重新整修。在此之前，鐵皮屋棚兩側還加裝鐵皮板牆想要擋西曬與東北季風，結果反而因為不通風，夏天時整個鐵棚變成一座超級三溫暖

Strategies
策略　素面材質的拼組美學

User
使用者　需求目標

1.夏天為了擋西曬。
2.冬天擋寒冷強烈的東北季風。
3.停車位最大化。

提　案
與
規　劃
時　間

2010年

颱風
損毀

屋頂損壞，無法避風雨與陽光

2010年

基地
調查

基地調查與使用者調查。
▶ 現場訪問司機30人，發現「太熱」和「不透風」是最大的問題。

2010年

設計
發展

位於機場旁的重要位置，除了停車棚外，還能衍生其他功能嗎?
▶ 地標式建築的想法因而產生。

色彩張力

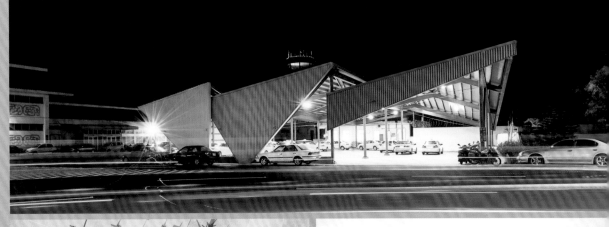

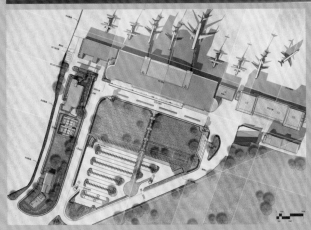

1. 藉由風帆意象的轉化，讓旅客一走出機場，就能感受到澎湖的碧海藍天與沙灘，醞釀啟程觀光的熱情。

2. 透過鋼板的轉折操作，因應當地的西曬與東北季風，並維持光線與空氣流通，以設計翻轉傳統的鋼棚建築，小巧的停車棚變身出入澎湖時的視覺亮點，讓車棚不再只是車棚。

2010年 2010年 2012年

初步設計

轉化海洋上的活動為造型。
▶ 將風帆意象形塑成鋼棚的主要造型以成為機場旁一個重要地標。
▶ 旅遊連結：讓停車棚更是觸發愉悅心情的媒介。

細部設計

為了將風帆意象與通風採光及遮陽等功能融入設計，研究了屋頂的結構，將屋頂脫開，使光線進來，熱空氣散出去，讓結構成為特殊的構法與室內空間經驗，真正傳達出形隨機能而生的涵義。

設計施工 監督調整

施工過程的監督與設計調整。
現場噴漆的顏色控制與比對，讓施工結果能符合設計要求。

手稿：風帆意象

設定主題：
造型發想 + 高彩度色彩設定

重新思考基地位置後，我們希望讓鋼棚成為旅客進出機場時都會注意到的地標型建築；量體雖然不大，卻以造型與色彩作為宣示，讓建築呼應旅客踏上旅程的雀躍心情。因此，以動感的風帆造型連結澎湖的陽光、沙灘與海浪，色彩則選用明亮的黃、橘、紅色，與區域環境的灰白主色做出區隔。

公部門預算有限，加上材料運費高昂，如何在還是最簡單的「鐵皮屋」的棚頂概念下，先滿足需求、再創造新的視覺效果是前後要達成的任務。

● ● ● ● 色彩張力

設計思考流程：
從基地面積 + 法規面積拉開思考

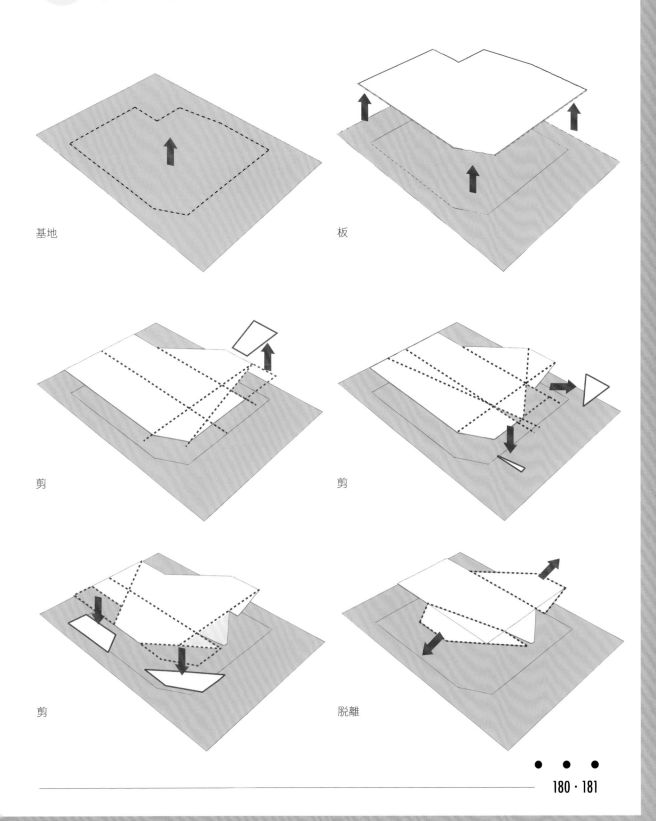

基地

板

剪

剪

剪

脫離

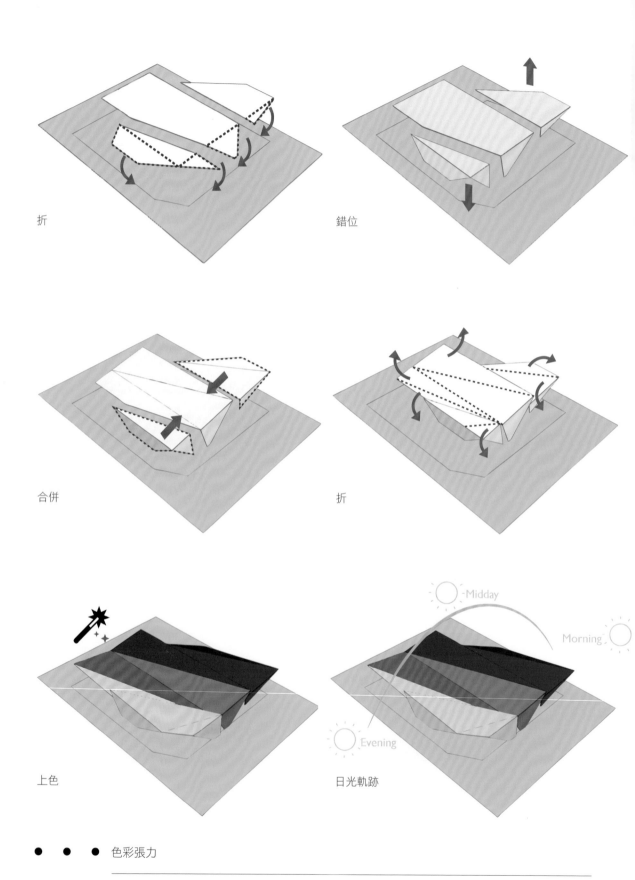

折

錯位

合併

折

上色

日光軌跡

● ● ● 色彩張力

屋頂透視圖（可以看到三道
屋面的轉折）

滿足使用者需求：鋼板轉折塑型→
克服西曬、通風與停車位

當一整面的屋頂經過裁剪，分成三個屋面，相互脫開
並前後錯位，中間形成兩道縫隙，就是熱氣可以上下
流通的「管道間」。

其次，模擬出日照軌跡，讓西面與南面的鋼板向下轉
折，形成四道落地的三角牆面，遮蔽主要的日曬；最
後，三道屋面的屋頂再各自轉折，整個型塑鋼板的過
程，讓造型符合機能需求，從上方與側邊引入空氣與
光線。

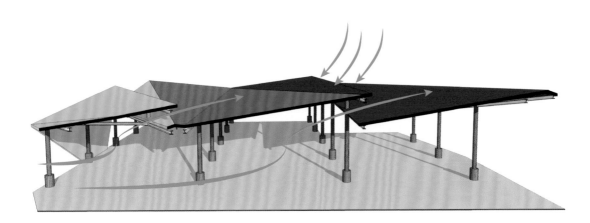

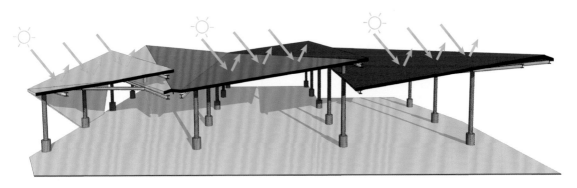

STEP 3 施工現場→ 鋼構 + 噴漆

由於澎湖沒有鋼構廠，鋼構件須由本島運送至當地安裝，
因此現場放樣與設計的精準度在施工圖階段就相當重要。
我們選擇厚度較高的波浪鋼板，表面經過氟碳烤漆與熱浸
鍍鋅處理，表面密度高，有亮度、抗腐蝕且不易沾黏灰塵。
再以鮮明的黃、橘、紅色噴漆，明亮的色彩更帶動風帆的
動態，在陽光與藍天映照下更顯張力。

爆炸分解／ Explasion

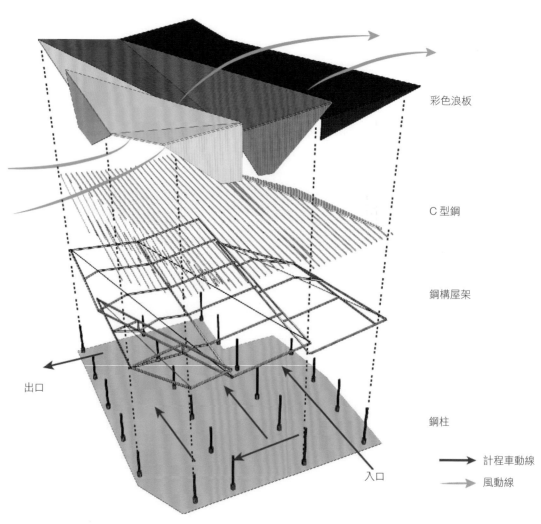

彩色浪板

C 型鋼

鋼構屋架

鋼柱

出口

入口

→ 計程車動線
→ 風動線

● ● ● 色彩張力

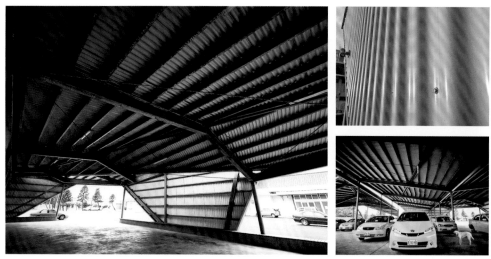

在小巧的基地上形成一個亮點，同時符合澎湖美麗的海景、悠閒的觀光氛圍，並適應當地的氣候變化。

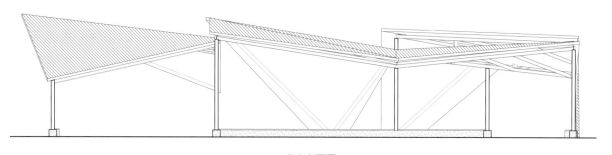

北向立面圖

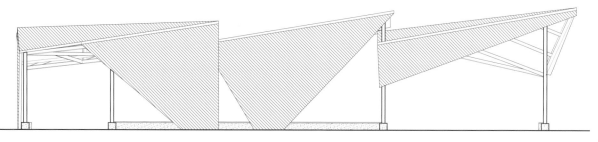

南向立面圖

光與影 05

光影，
建築感官的儀式

斯里蘭卡的坎達拉瑪遺產飯店（Heritance Kandalama Hotel）是Geoffrey Bawa建築師著名作品，極為低調的五星級旅宿，也是Bawa建築的朝聖地。前往飯店的路途，僅有一條顛簸起伏的紅土路，整座飯店隱沒在山中。進入飯店前，得先經過一條走廊，右邊是蜿蜒白牆，左邊是巨大原岩，前方不見終點，彷彿有光，映照著牆上晃動的人影，懷著揣想的心情向前，通過走道後別有洞天。幾步路的時間，建築師就用光影說完一個故事。

構思一棟建築時，建築師運用材質、搭配色彩，也處理了立面的切割比例，這棟建築還不算完整，他還需要光，為建築注入靈魂。如果建築是一件雕刻作品，光影能賦予它靈活的生命。我們可以欣賞建築的造型，伸手觸摸材質，用身體體驗空間尺度，唯有光，摸不透又瞬息萬變，只能「感受」。

建築策略：
延續生態的建築

主題提案：
模仿自然

大仙人掌筆直生長的意象。
簡化後像攀附立面。

環境考慮：
基地位在舊有營舍旁

砌石牆面的高度接近人體尺
度，並呼應基地原有的大榕
樹。

創意轉換：
細的具象物件→ 簡化線條
→抽象表現
· 砌石牆面接續柚木格柵，再讓砌石
 的拼接語彙轉上屋頂。
· 屋頂以深淺玻璃交錯排列，讓幾何
 光影在室內游移。

使用與維護：
溫控與通風，以及減少耗費人力的保
養問題
· 柚木格柵可遮陽擋風
· 以護木油保養便能維持溫潤木色。

 光與影

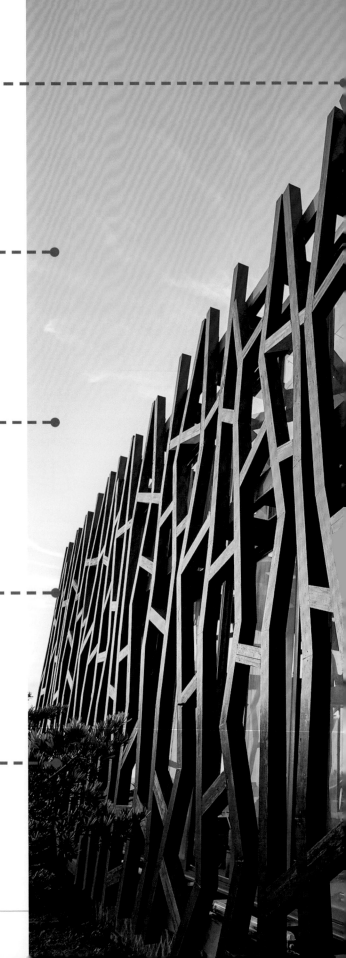

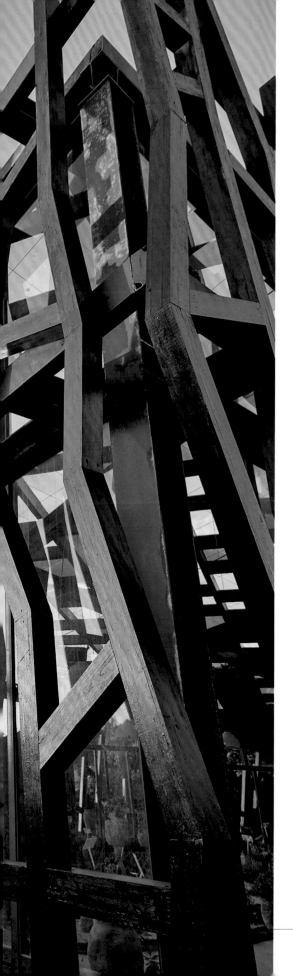

作・品・資・料

作品名稱：大仙人掌花房／業主：澎湖縣政府／設計暨圖片設計：林祺錦建築師事務所／地點：澎湖縣馬公市／設計時間：2009-2011／施工時間：2010-2015

獲獎紀錄：2017美國建築獎（2017 THE AMERICAN ARCHITECTURE PRIZE）

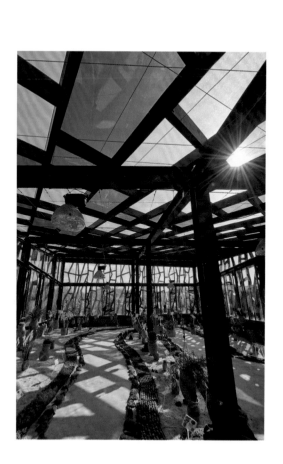

光的編排與 6 大應用

BAWA 坎達拉瑪遺產飯店（Heritance Kandalama Hotel），遠端光引，通過走道後別有洞天。
攝影：林祺錦

幾乎所有的經典建築都善用光影，如何擷光取影，使之與空間對話，這些細微表現都來自於建築師對光的理解與安排。而「光」的編排是可以產生儀式感的，感受建築的光影變化，試著理解建築師如何透過光影賦予空間靈魂，光又是如何賦予生活豐富感受。

類型A.集中		
1.光束	»	清楚而強烈。
2.開口	»	特定的開口尺寸小（但比漫射的開口尺寸大）。
3.路徑	»	光直接進來，有穩定感，設計是傳達「堅定」的力量。

類型B.滲透		
1.路徑	»	透過厚度很高的物件，光慢慢進入。
2.氣氛	»	開口不會大，會產生氣氛。
3.動態感	»	由於太陽隨時間移動的角度會產生動態性，讓人感受到時間的流逝。

類型C.漫射		
1.路徑	»	光透過某物反射進來。
2.光感	»	光質不強烈，看不見光從哪裡來的。
3.場景	»	有擴散感，對展示空間有利。

類型D.直光 »

| 1.設計方式 » | 一般開口。 |
| 2.光感 » | 肉眼看到大量的光。 |

類型E.投影 »

| 1.設計方式 » | 一般開口。 |
| 2.畫面 » | 投射的形象也通常比較具體。 |

類型F.隱喻 »

1.規劃方式 »	必須用建築配置回應場景的光，產生永恆質感。
2.表現結果 »	隱喻其他精神性。
3.視線 »	眼睛無法直觀。

物質是發出來的光。山陵、大地、小溪、空氣，
以至於我們都是發出來的光。

—路易斯·康

神聖的光

日光移動是大自然最規律的節奏，建築的開口，都像配合太陽進行呼吸。光，讓物體得以被看見而存在，光，也是大自然的象徵，白晝是生命與希望，黑夜則是晦暗與終結。想像黎明與黃昏的風景，光循軌跡移動，時刻都在變化，所以設計光，也是設計建築的時間。

技巧1 集中—— 義大利 萬神殿

走進萬神殿圓廳中，抬頭仰望巨大的穹頂，光線從穹頂中央灑下，隨著日照的角度緩緩移動。在這樣的空間中，即使遊客雜沓，空氣中還是瀰漫著莊嚴神聖的氛圍。這座穹頂直徑約43.5m，唯一的採光點是頂部8.8m的圓洞直徑。穹頂內部的五層方形藻井由下而上層層縮小，讓混凝土澆灌而成的穹頂如天體般巨大。

萬神殿的結構簡潔，平面向心性強烈，隨著太陽移動，流洩而下的光線在穹頂中挪移，讓觀者產生梭巡天體的視覺感受，彷彿也透過那束光，與自然或神合而為一，這樣的建築構式與光影讓人相形渺小，崇敬的虔誠心理油然而生，成就了宗教建築的本質。

進入萬神殿前，必須先經過一段空間稍微壓縮、光線稍暗的門廊；走進圓廳後，那束光，自然指引人仰望穹頂，就像仰望神，既是親近神的領域，同時也強化了聖俗之別。

（右圖）直光如果經過有建築細節的路徑，變化會更多，Sen Village 社區中心就是運用這樣的方式。

（下圖）萬神殿是建築史上的經典，而以穹頂引光的手法就是「集中法」，也出現在後來許多建築作品中。
攝影：林祺錦

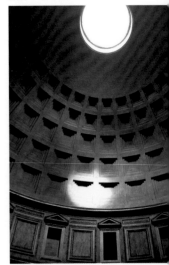

萬神殿

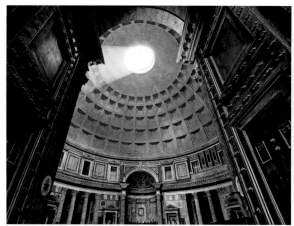
萬神殿　圖片提供：unsplash@Evan Qu

設計：VTN 武仲義事務所
攝影：林祺錦

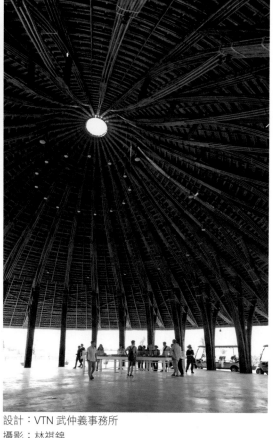
設計：VTN 武仲義事務所
攝影：林祺錦

　　越南建築師武仲義在新安市的Sen Village社區活動中心，整座建築
採用竹構造，並利用類似萬神殿的作法，打造一座竹穹頂。直徑
22公尺的巨大穹頂，由28組向上延伸的竹構架支撐，空間內部可
見竹子結構的清楚肌理，屋頂再覆蓋茅草，產生一種神聖性，就
是社區最重要的重心。竹穹頂的中央以圓形開口注入日光，而旁
邊的池塘帶來涼風和水氣，熱氣也從屋頂的開口散出，這個做法
不僅讓內部採光充足，也能保持涼爽舒適。

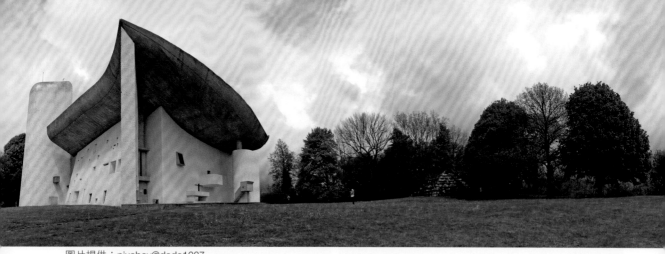

技巧2 滲透與浸染——**法國　廊香教堂**

同樣是神聖場域，柯布設計的廊香教堂在光影上採取截然不同的做法。當時的柯布已逐漸超越對機械美學的嚮往，興趣轉向歷史與自然環境，也才會與戰後的羅馬天主教會意氣相投，完成這棟造型特殊的教堂建築。

前往廊香教堂前，得先走上基地所在的山頂，隨著腳步逐漸親近教堂，醞釀一股朝聖的氛圍。終於看見船型的屋頂、傾斜的白色牆面，東向立面是戶外祭壇，南向立面是教堂的主要入口，牆上分佈大小不一的方形開口。走進教堂，彷彿進入以混凝土製成的厚實容器，柔和的光線由牆上大小不一的方窗灑落，帶有戲劇效果地注滿空間。

廊香教堂的牆十分厚重，但與船型屋頂相互脫開，只用幾根細柱支撐，創造出輕重反差，並讓光線由細縫瀉入室內。來自不同方位的光在內部交織，讓教堂像一個注滿光的容器。鑲上彩繪玻璃的窗戶，帶入彩色光線，一方一方的光束穿越厚牆，在室內滲透、擴散，營造出迷人的明暗層次，同時暗示了室內外的空間感受。柯布在充滿寓意的教堂造型內，以光引喻人與自然的融合，讓人從中體驗神性，不同於萬神殿明確的意向性，卻仍彰顯了宗教建築的聖潔與神祕。

（上）滲透的光是經過窄小、但很厚的開口，慢慢「浸入」室內，而且光會隨太陽移動的變化，感受到時間性。

（下）來自不同方位的光在內部交織，讓教堂像一個注滿光的容器，鑲上彩繪玻璃的窗戶，帶入彩色光芒。

設計：柯布
（右）攝影：林祺錦

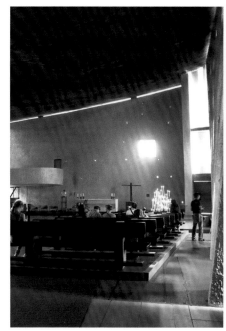

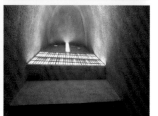

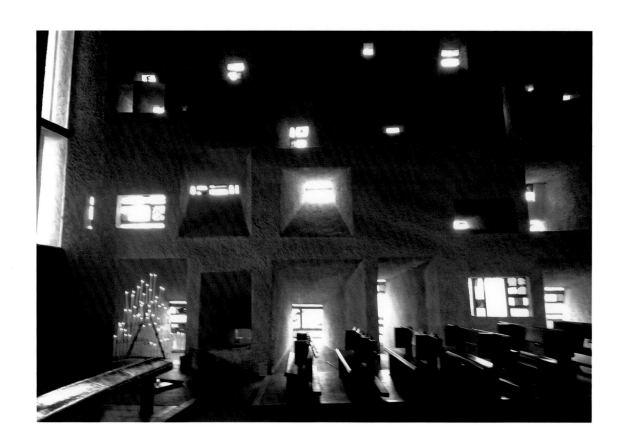

技巧3 直光的光圈——瑞士 葉子教堂

瑞士建築師彼得・卒姆托（Peter Zumthor）的葉子教堂（Saint Benedict Chapel），坐落在阿爾卑斯山麓一個小村莊的陡坡上。教堂以全木構造打造，外觀粗獷的木瓦留下歲月與氣候的痕跡，搭配紅銅色的金屬板屋頂，以樸實的外觀融入環境。

葉子形狀的建築以圓弧側面向山谷，尖端為入口處。屋頂與牆面脫開，形成環狀的水平高窗，光圈順勢穿入室內，抬頭可見葉脈般的屋頂結構，下方是沿著牆板環繞四周的37根細長木柱，以有秩序的畫面隱喻教堂四周的森林，中央則是聖壇與木頭座椅，空間迷你，細節簡潔而精準。

環繞四周的光圈引入天光，也帶入天空的一景，溫和的光線提升了室內的亮度，讓僅能容納二十多人的教堂更顯寬敞。低調的光卻讓內部的建築結構更清晰，也讓人們產生聚集而靜謐的感受，相較於萬神殿以巨大穹頂象徵不可觸及的萬神，葉子教堂的空間尺度更接近人，而最低限度的樸實材質是對自然、對宗教的謙遜態度，保有神聖性卻更加親和，以親密的空間圍塑山間村落的信仰。

直光的方式就是人的眼睛會直接看到光線，類似開窗的意思，但因為葉子教堂希望祈禱者不受到干擾，因此將牆拉高，讓開口位在非常高的屋頂邊緣，並彰顯葉子的形狀。
設計：彼得・卒姆托

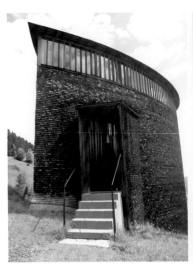
攝影：林祺錦

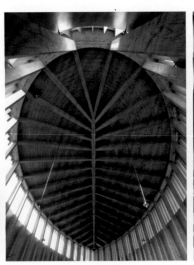
圖片提供：flickr@fcamusd

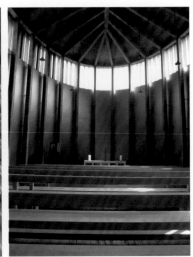
攝影：林祺錦

● ● ● 光與影

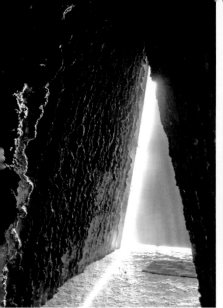

技巧4　集中的光束——　德國　克勞斯弟兄田中教堂

彼得‧卒姆托在德國科隆近郊的麥田中完成了另一件動人的作品：克勞斯弟兄田中教堂（Bruder Klaus Chapel）。從村落前往教堂沒有交通工具代步，必須步行半小時，遊客像朝聖隊伍般經過一望無際的麥田。這座教堂是由村民自籌興建，彼得‧卒姆托集合村民先以112根原木堆成帳篷狀的內空間模板，用夯固混凝土的工法每天澆灌約30cm的外牆厚度，歷經7年陸續完成了7m高的建築，最後點火將原木燃燒殆盡，模板消失，形體顯露。火的痕跡讓室內留下焦黑又凹凸的粗糙肌理，天光從上方開口灑下，站在深邃的暗處，讓人不自覺地想仰望天光。壁面上預留的孔洞塞入一顆顆玻璃珠，如繁星閃爍的奇幻光芒，引入最小程度的次光源，推開三角形的鉛門，光線的幾何線條隱約可見，人們得彎著腰才能進入這個神祕空間。

遠遠望去，小小的混凝土方盒子佇立在田中，不到兩坪的空間，建築師和村民卻花了將近七年的時間合力打造。內部的光採光束強烈的集中感，傳達對信仰穩定堅定的力量。
設計：彼得‧卒姆托
圖片提供：
fflickr@seier+seier

下雨時，雨水從上方灑落，在地面形成一個心型水坑，建築師藏了許多細節，與朝聖者的心靈對話。雖然不是華麗的教堂，卻同樣驅動了人們的虔敬心理，走進教堂，有人想起早期基督教徒的地窖或洞穴，有人想起過去先民的火耕農作，建築師又一次在極小的空間，透過建築與材料，串聯歷史、信仰與記憶，展現深厚的人文精神與精緻的工藝技術。

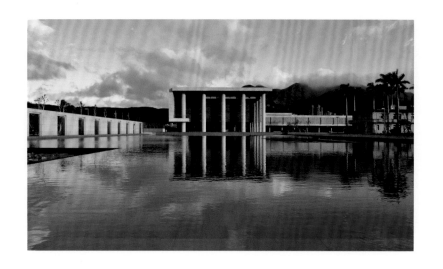

不同於西方宗教建築追求神性的永恆，水月道場成了光影下的雕塑品，透過光，以具象文字呈現虛幻光景，提示禪宗的真義。

整棟建築只使用混凝土與木、石，減少傳統寺廟的華麗裝飾，試圖以「景觀道場」的形式達到「境教」的功能。戶外，風動水動，收攝人心。
設計：姚仁喜｜大元建築工場
攝影：鄭錦銘

技巧5　具象投影────　台北　法鼓山農禪寺水月道場

姚仁喜建築師設計的水月道場位處關渡平原，遠眺大屯山。大殿前是長80m的開闊荷花池，建築在水的另一端，巨大的方盒子就像漂浮於水上，讓具象建築看似虛幻，以呈現「水中月，空中花」的概念。

整棟建築只使用混凝土與木、石，減少傳統寺廟的華麗裝飾。大殿二樓西側的木牆上是鏤空雕刻的心經，建築師以具象的鏤空文字取代方正開口，隨太陽移動，經文映照在東側牆上，反向的光影讓文字如浮在空中或映照在巨大石柱上，以特殊的空間體驗，呈現轉經意象。

❶ Andy 老師畫重點＿

神聖性是光的特質

從上述宗教建築的例子，我們可以看到光是空間不可或缺的要素，有了光，空間才具有神聖性。面對光，人們感受到的不僅明與暗，更是從光影變化中體會時間、感知宇宙；因此即使跳脫宗教建築的範疇，建築師在其他機能空間中仍常透過光影，追尋空間的神聖性。

技巧6 隱喻的光───── **美國 沙特生物研究中心**

路易斯‧康（Louis Isadore Kahn）於1965年完成的沙特生物研究中心（Salk Institute for Biological Studies），座落在聖地雅哥的海邊，面對開闊的太平洋。擅長由古典建築中提取抽象元素，融入東西方的哲學思想，尤其空間與光的組合，讓路易斯‧康的作品充滿哲思。對稱配置的實驗大樓，中央是面海的開闊中庭，地面有一條細長水道，每年的春秋分，這條水道會正對著落日，是建築的精神所在。建築師將週圍景觀納入空間，成為建築的一部分，或者説，他是將建築輕巧地放在自然中。自然的光，就是建築的光；自然的風，就是建築的風。

暖灰色的清水混凝土讓建築彷彿是歷史遺跡，水道與海平面在遠處接合，隱喻科學研究在無法定義的自然中積極探索。路易斯‧康的建築有深厚的古典底蘊，形式嚴謹而現代，但光影的運用卻有如觀看古典建築的感受，因此走進他的建築能感受到空間中深刻的詩性與靈性。

技巧7 漫射+隱喻──────
美國 菲利浦艾克斯特中學圖書館

菲利浦艾克斯特中學圖書館（The Phillips Exeter Academy Library）的外觀是樸實的紅磚建築，開著規律方窗，內部結構卻非常精采。沿著對稱的弧形樓梯走上二樓，挑高中庭四面巨大的圓形混凝土結構，天光從屋頂的十字結構灑下，圖書館像沐浴天光的聖堂，人們拿著書，走向光，在沉靜氛圍中進入知識殿堂。

相較於古典的外觀，內部是現代的鋼筋混凝土結構，藏書區、閱讀區、電梯、廁所安置在空間四周，長12m的中庭成為知識交會的核心。屋頂與壁面間設有高側窗，光線沿著十字樑流瀉而下，有深有淺，創造理性又戲劇化的層次。四周閱讀區有立面窗戶的充分採光，光影變化映照在混凝土，讓這棟現代建築和諧地融入十八世紀的古典校園。

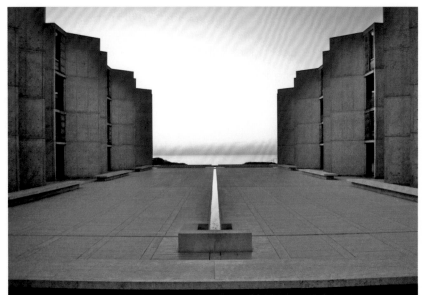

圖片提供：flickr@Alfred

沙特生物研究中心「隱喻」的光感，大多是運用建築配置來創造場景的神秘性；兩旁暖灰色的清水混凝土彷彿是歷史遺跡，遠方海天一色，有時寧靜無聲，有時風雲瞬息萬變。道路與海平面在遠處接合，隱喻著科學研究在無法定義的自然中積極探索。

路易斯‧康擅長空間與光線的組合，形式嚴謹而現代，但光影的運用卻有如觀看古典建築的感受，讓他的作品充滿詩性與哲思的魅力。

設計：路易斯‧康

圖片提供：flickr@Jason Tasllious

圖片提供：flickr@Jason Taellious

● ● ● ● 光與影

菲利浦艾克斯特中學圖書館
開闊的挑高中庭，四面巨大的圓形混凝土結構是從古典元素中提煉的
幾何原型，天光從十字結構的屋頂灑下。
設計：路易斯・康
圖片提供：flickr@Gunnar Klack

圖片提供：flickr@Kathia shieh

圖片提供：flickr@Walker Carpenter

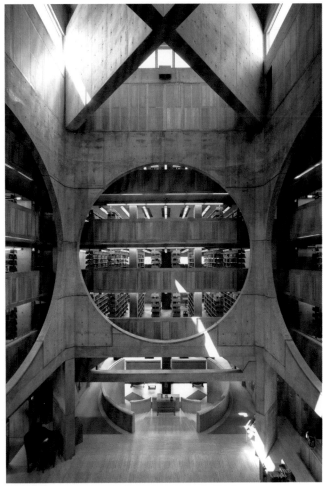

圖片提供：flickr@Naquib Hossain

技巧8 直光+漫射—— 義大利 布里昂家族墓園

義大利建築師卡洛‧斯卡帕（Carlo Scarpa）接受Onorina Tomasi Brion的委託，在威尼斯附近設計了布里昂家族墓園（Brion Family Cemetery）。這座私人墓園是一塊不規則的L型基地，以水池、安置棺木的拱橋、家族祭壇三個空間組成。走進墓園是開闊的睡蓮池，池中有一座小亭，水的另一頭是一座拱橋，下方是主人夫妻的兩座石棺，最後才會進入家族祭壇的建築內，這一路的梭巡會讓人想起中國園林。

墓園內的建築幾乎都是混凝土，但加上建築師擅長的工藝細節，許多角落都是精緻的裝飾，甚至為肅穆的灰塗上色彩、貼上馬賽克。卡洛‧斯卡帕雖然運用現代的材料與結構，但仍遵循古典比例產生的空間氛圍，同時融入精細的手工藝，有時是簡化的幾何線條，有時又充滿繁複而自成一格的細節，完全體現了建築師對美的挑剔與精確的追求。

走進位於水池上的家族祭壇，光線從牆上的圓洞、長窗映入，四方交織的光線凝聚在祭壇四周，神聖性不言可喻。祭壇上方屋頂留有開口，天光從混凝土的框形結構層層灑落，這個做法和萬神殿異曲同工，只是穹頂轉換成層層向上內縮的方格，這個樣式是卡洛‧斯卡帕賦予墓園的主題之一，在墓園中隨處可見，無限迴圈的幾何樣式讓光影更顯深邃，凝聚了祭壇的神聖中心。

細節，成為建築師向生命致意的方式。這座墓園，似乎不以死亡為終點，而是透過建築與光影呈現歷史的深度，同時作為建築師理解生死的方式。例如園中大面積的水池，巧妙地運用生命之源的意象，波光粼粼，十分詩意。圓洞、拱橋都在流水包圍隱喻循環不已的生命韻律。理性的建築融入了西方的文化根源與東方的哲思情懷，而光影提示了工藝與材料不容錯過的細節，更揭露了永恆的生死主題。

卡洛‧斯卡帕深受東方美學，尤其是日本文化的影響，常以光影述說神秘。因此他的作品也常見月洞門、雙錢等造型。
設計：卡洛‧斯卡帕
攝影：林祺錦

打破圓形、改以方形開口，光便會在壁面上產生不同的幾何造型。加上把細節做繁複，光進來就有一層一層的明暗變化。

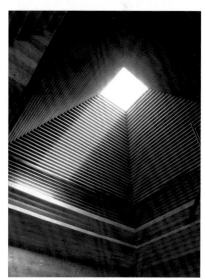

技巧9 隱喻的光——瑞士 瓦爾斯溫泉浴場

彼得·卒姆托在阿爾卑斯山的峽谷中打造了一座瓦爾斯溫泉浴場（The Therme Vals，現名Hotel 7132）。春夏時，建築隱沒在綠草如茵的山景中，冬天則沒入漫山白雪，沒有與山對峙的高聳建物，地面上不見任何出入口，片麻岩構成的灰色量體安靜地嵌入陡峭山坡。遊客必須從飯店的地下通道進入由15個虛實空間構成的巨大浴場。

他曾提到，溫泉浴場的設計是從超越歷史的層面，重新喚起古羅馬和土耳其澡堂沐浴的歡樂。確實，在這座浴場，可以明顯感受到建築師對環境、歷史、靈性的細膩詮釋，設計簡潔洗練，水霧、蒸氣、山嵐與雪景，讓人透過沐浴獲得理性與感性的深刻洗滌。

彼得·卒姆托安排的光影常有某種隱喻性，這次他把舞台讓給深邃與幽暗，經過黑暗的長廊，前方隱約有光，黑暗中的行走是沐浴前的儀式。浴池安排在地下，水池有大有小，最小的水池只有2m見方，彎身低頭進入後，空間突然拉高，彷彿進入私人禮拜堂，細長光線從屋頂水平脫開的縫隙間灑入，隨著水波映照出豐富的光影表情。

天花是極簡的清水混凝土，壁面以當地的片麻岩堆砌，石頭紋理清晰可見，加深了光影的明暗層次；沐浴在低調神秘的空間氛圍中，沐浴成為獨處沉思、與空間對話的時光。

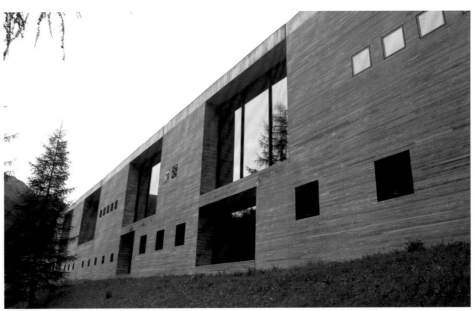

透過結構、材質、動線與精彩的光影規畫，建築師精心安排了一場必須以五感投入的神聖儀式，讓人透過沐浴獲得理性與感性的深刻洗滌。

設計：彼得·卒姆托　攝影：林祺錦

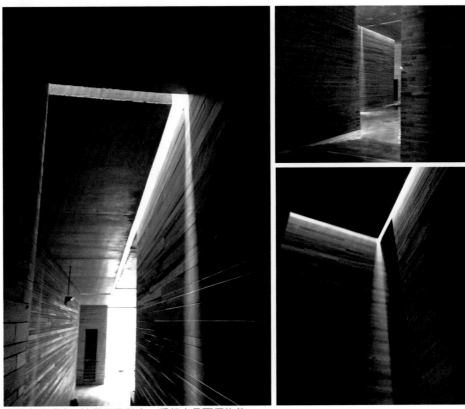

滲透光的手法，讓屋頂飛起來，看起來是兩個物件。

設計：彼得·卒姆托　攝影：林祺錦

藝術的光

宗教建築的光，是奉獻給神的，讓人感受至高無上的存在，即使是路易斯・康的圖書館或彼得・卒姆托的浴池，透過光塑造的神聖感，無論空間尺度是大或小，身處其中的人皆能感覺到自身渺小或人以外的某種存在。如果神聖的光有明顯的意向性，美術館、博物館等藝術建築的光影又是如何呢？

技巧10 均質的漫射——— 美國 金貝爾美術館

位於德州的金貝爾美術館（Kimbell Art Museum）也是路易斯・康的作品。六個拱形量體排成一列，清水混凝土的結構肌理清晰可見，羅馬灰華石的牆面，色調肅穆卻不失溫潤，外觀嚴謹、對稱，依然是路易斯・康欣賞的古典美學。

館內的遊客會不自覺地抬頭，望向拱形屋頂，建築師讓屋頂與牆面脫開，留出一道拱型縫隙，並在屋頂中央開了一道長形的玻璃天窗，光線透過天窗下方的翼型鋁沖孔反射板投射在拱頂再進入室內，這道程序揀選了柔和的光線，讓室內採光充足卻不刺眼。清水混凝土成了光影變化的最佳舞台，甚至會出現銀色光芒，簡潔洗練卻層次豐富，欣賞藝術時也能隱約感受光影節奏。

路易斯・康採用的手法也類似萬神殿的穹頂，從頂部引入天光，但透過反射作用呈現適合藝術鑑賞的情境，呈現了「光就是主題」的概念。讓藝術品呈現在自然光中，透過理性設計鋪陳感性氛圍。

橫過建築圓頂的開口光經過導板，形成漫射光，圓頂邊緣則是「旁寬中窄」的脫開屋頂與牆壁，產生滲透光的效果。
設計：路易斯・康
圖片提供：蘇琨峰

龍美術館西岸館相當程度
的跳脫傳統美術館的展示
經驗,選用灰色而非白色
牆面,而開闊卻不易陳列
藏品的過大空間,對策展
與觀展都是挑戰。
設計:柳亦春
圖片提供:王雅君

技巧11 錯位的韻律——**上海 龍美術館西岸館**

柳亦春建築師設計的龍美術館西岸館,坐落於黃浦江邊。過去運
煤的北票碼頭,留下一座煤漏斗,工業氣息濃厚的遺跡讓建築師
決定保留這座斗橋,貫穿整座美術館,明確定位入口。

清水混凝土的「傘拱」懸挑結構塑造了空間形體,也作為美術館
的展牆。不同的傘體垂直或平行相交,形成大面積覆蓋的拱型空
間,除了賦予包覆感,空間也更顯通透,讓人與建築的尺度產生
鮮明反差。這樣的作法也打破一般美術館展間各自獨立的觀看動
線,以無隔牆的靈活布局讓參觀者穿梭移動,呼應當代藝術的自
由精神。

傘拱發展至屋頂,以平行結構相互脫開,形成十字交錯的光帶,
和大面落地窗引進的自然光成為室內主要光源;重重傘拱圍構出
光影層次,讓混凝土呈現不同層次的灰,以光影豐富空間表情。
最高的傘拱結構跨越兩層樓,共12.8m,由於一次澆灌高度為
4m,因此混凝土逐次銜接的細膩度成為決定空間質感的關鍵。建
築師以「造物」的方式讓新建築由工業遺跡中長出,同時保留更
多的開放空間與基地環境對話,為私人美術館賦予公共藝術場域
的性質。

技巧12 滲透漸成漫射光───── 德國 科倫巴美術館

彼得‧卒姆托設計的科倫巴美術館（Kolumba Art Museum）位於
科隆市中心。外觀是幾個灰白色方盒子堆疊成的三層樓建築，建
築師以古蹟修護的方式構築，下方的舊結構是被戰火摧毀的大主
教教區博物館，幾世紀前的材料如今與現代建築和諧共存。

層疊的歷史遺跡成為科倫巴美術館的精彩立面，下方是斑駁的紅
磚灰石，上方是淺灰色磚牆，新舊各有肌理。上方的磚牆透過鏤
空磚砌，滲透光線、空氣流動，如一層衣膜包覆歷史的寶藏，這
層低調的磚牆是建築師圍塑場所精神的要素，真正的效果要走進
室內才讓人恍然大悟。

一樓的考古挖掘區與聖器室以14根混凝土圓柱撐起空間，自然
光穿越磚牆孔洞穿入室內，在屋頂映照出水波般的光影，光塵混
沌，襯托眼前的遺跡與落柱，效果極具張力，低調的立面在內部
呈現如此精彩的光影，成為感受歷史的最佳場域。

將簡單的方盒子構築在原建物上，讓歷史層累的痕跡坦露於外，
共同形成包覆時間與記憶的容器，以謙卑而自信的態度面對過
去，讓這棟建築有深厚的歷史重量，同時讓後人站在前人的肩膀
上繼續前進，是值得借鏡的作法。

科倫巴美術館是古蹟活化
的成功案例，也展現彼
得‧卒姆托面對歷史的態
度。
設計：彼得‧卒姆托
圖片提供：
(左)flickr@Timothy
(右)flickr@fcamsd

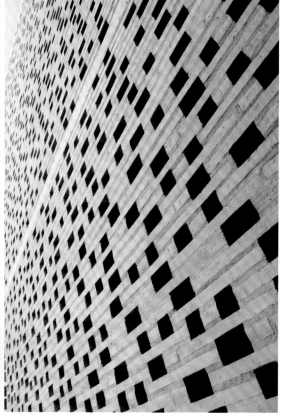

科倫巴美術館

很密的滲透光，融合成漫射光。襯托出眼前的遺跡與現代化落柱，光影效果極具張力，才會明白低調的立面在內部呈現如此精彩的光影，成為人們感受歷史的最佳場域。

圖片提供：(左上)flickr@Kenta Mabuchi

　　　　　(右上)flickr@Sasha Cisar

　　　　　(左下)flickr@fcamusd

　　　　　(右下)flickr@Kerry O'Connor

技巧13 直光—— 德國 礦業同盟設計與管理學院

SANAA在歐洲的第一件作品，也是由魯爾工業遺址轉型的礦業同盟設計與管理學院（Zollverein School of Management and Design）。方正的灰色盒子，立面上隨機分佈134個大小不等的正方開口，讓看似厚重的量體顯得輕盈。外觀看不出樓層數，實際上這是一棟五層樓的建築，樓層高低不均，根據空間機能分配；每層都是開放平面，隨使用者自由布局，沒有隔牆，只有兩根細落柱，可見跳動的立面也負擔建築的結構承重。

立面的開窗是連結室內外的精巧安排，除了回應樓層高低變化、反映空間機能，也讓自然納入為建築的一部分。每一方開口都像一幅畫框，框住窗外的藍天或綠景，同時引進大面採光，反射在清水混凝土牆面，室內只需最低限度的照明就顯得明亮。

SANAA採取簡潔的手法，透過立面的跳動韻律讓建築在工業區中呈現明快的亮點。四面灑落的光影也軟化了建築介面，讓內外消融在光影之間，實踐了SANAA一直探索的流動性，以理性包覆感性的建築詩意。

從四面灑落的光影軟化了建築的介面，讓內與外的分野消融在光影之間，實踐了 SANAA 一直探索的流動性。高低錯落的大小開窗隱喻了礦區輝煌的空間歷史，擷取光，也擷取風景。

圖片提供：
（上）flickr@brandbook.de
（左下）flickr@Marcus Pink
（右下）flickr@James Thorp

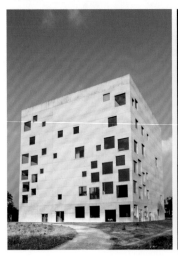

● ● ● 光與影

日本　西澤立衛的美術館：十和田╳千住博╳豐島

SANAA雙人組之一的西澤立衛，近十年在日本各地陸續完成了青森縣的十和田美術館、瀨戶內海的豐島美術館與輕井澤的千住博美術館。在「藝術的光」的最後，我們透過西澤立衛的作品，跳脫傳統博物館與美術館的光影設計，用不同的角度思考建築與藝術、與自然的關係。

❶ 散落的「美術館塊」

西澤立衛設計的十和田美術館位於青森，座落在生活感濃郁的市區街道上，肩負起「創造藝術街道」的任務。建築師打破傳統美術館單一巨大量體的建築方式，將不同機能空間打散成16個大小不等的方白量體，既是複數，又構成一個整體，藉此排列出連續性，形成藝術地景。

16個空間像是獨立的「藝術之家」，以透明玻璃構成的弧面走廊相互串連，遊客可自由穿梭其中，就像遊走在街道上；尤其不同的盒子朝向不同方位，將大開口外部環境接納進來，欣賞藝術品時，同時也會看到外部風景，加強了藝術、建築、環境之間的互動關係。美術館內外皆布置藝術品，建築師也在每個展廳的沿街面留下一片落地玻璃牆，讓路過的行人也能欣賞。日光從不同方位灑入館內，有時通透明亮，有時在量體間形成陰影，藝術如光影自由穿透，雖然是美術館，卻沒有明確的內外分別，建築也徹底融入環境，充分回應創造藝術街道的初衷。

十和田美術館
圖片提供
flickr@Sorasi photograph

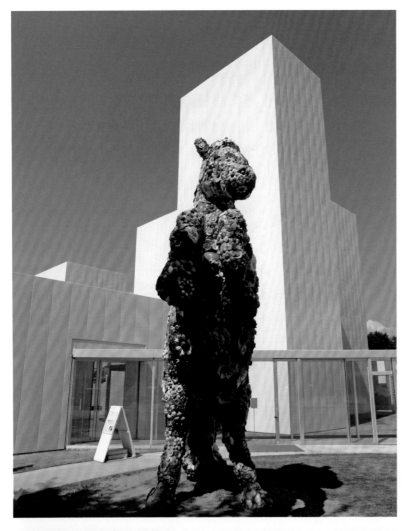

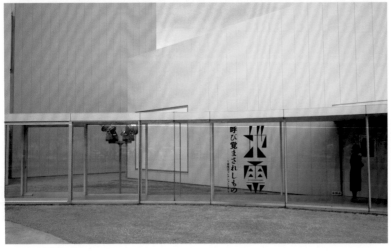

十和田美術館
圖片提供：
(上)flickr@Sorasi photograph
(下)flickr@chinnian

●　●　●　光與影

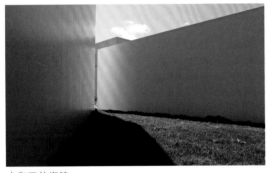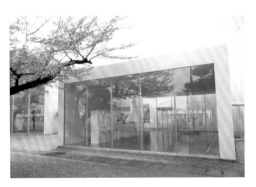

十和田美術館

圖片提供：(左上)flickr@Sorasi photograph

(右上)flickr@chinnian

(下)flickr@chinnian

❷ 曲線貼合地面的美術館

也是西澤立衛設計的千住博美術館，只收藏千住博的畫作，因此他筆下的壯觀瀑布與宏偉山川幾乎是館內的核心主題，是設計者無可迴避的要素。設計之初，建築師就確定這會是一間明亮開放的美術館，讓訪客在輕井澤的自然環境中輕鬆造訪。

建築順應基地的傾斜幅度，同時符合輕井澤景觀規範的斜屋頂與深出簷，在這些條件下讓不同尺寸的展場空間覆蓋在一片波浪曲面屋頂下，整個屋頂切出三個圓形與一個葫蘆形的中庭花園，流線型玻璃牆外是一片植栽綠景。

館內幾乎沒有任何垂直或水平的線條，只有柔和的曲線，懸掛畫作的獨立牆同時具有支撐屋頂的結構作用。室內通透明亮，觀畫也觀景，眼前是千住博的自然，近處是庭園綠意，遠處則是輕井澤的樹林，藝術與自然都是這座美術館的主題。為了不讓採光影響觀畫視覺，四周安裝防UV玻璃及可移動的遮陽裝置，讓室內維持柔和光線，建築與光影呈現出西澤立衛追求的穿透性與流動感，完成地景與建築交融，空間與藝術契合的美術館。

攝影：林祺錦

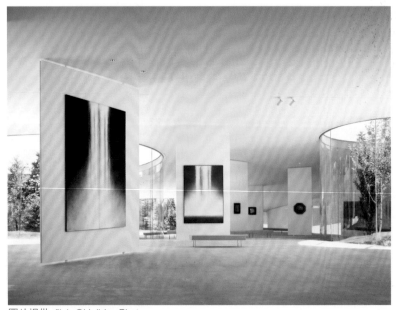

圖片提供：flickr@Holiday Photos

千住博美術館
訪客由流線型的玻璃牆面望去，是陽光灑落綠意植栽的寧靜景緻。

● ● ● 光與影

❸ 集中光

位於瀨戶內海的唐櫃山丘上，被綠地與梯田包圍的豐島美術館，是西澤立衛與藝術家內藤禮的合作。白色貝殼的流線外觀，最高僅有4.5m，進入館內必須脫下鞋子，赤腳踩在略顯柔軟的地板，寬闊而深邃的美術館空無一物，沒有隔牆，也沒有藝術品，只有風和光。內部沒有任何支柱，混凝土的薄殼屋頂開了兩個洞，一個仰望藍天，一個遠眺樹林。建築形體的包覆感讓人在寂靜中傾聽自然的聲響，看著在屋頂開口懸吊的絲線，隨風晃動，成為靜定中唯一的動態。同時，地板的特殊孔洞不時滲出小水珠，水珠在空氣中微微顫動，映著天光，隨地板的角度緩緩流竄、匯聚。

豐島美術館徹底實踐了透明、流動、去物質化的建築語彙。靜態建築成為有機的動態存在，浮雲、雨水、空氣、光影與時間的聚散都凝結在那一滴水珠中，就像美術館凝結在天地之中。豐島美術館詮釋了空無的美學，建築就是藝術，光影就是藏品；西澤立衛透過建築採光的方式，讓自然與感官相連，重新定義了美術館的觀看經驗。

！Andy 老師畫重點＿

建築是展示自然的存在

雖然十和田美術館與千住博美術館都在某種程度上消融了建築內外的介面，透過結構、光影與動線的安排，讓建築物融入地景，讓自然與藝術相互交融；但豐島美術館更徹底實踐了西澤立衛的建築語彙：透明、流動、去物質化。讓靜態的建築成為有機的動態存在，浮雲、雨水、空氣、光影與時間的聚散都凝結在那一滴水珠中，也凝結在天地間的美術館中。

不同於打造「街道藝術的十和田美術館」，也不同於「呼應山水創作的千住博美術館」，豐島美術館詮釋了空無的美學，建築就是藝術，光影就是藏品；不同於傳統美術館，光影是為了襯托藝術品，西澤立衛透過建築，讓自然與感官相連，重新定義了美術館的觀看經驗。

豊島美術館　攝影：林福明

● ● ● 　光與影

生活的光

碧波飛社區
基地造成內部開窗面對中庭，成為家人生活的場景。
設計暨圖片提供：元根建築工房

我們的居家環境需要什麼樣的光影？建築的尺度縮小了，對外希望有良好景觀同時保有隱私，對內的動線與空間更注重機能與便利，同時又希望促進家人交流。在「生活」的前提之下，光影設計的對象是每天生活在其中的人，光影不再追求神聖或可欣賞性，生活感才是居家光影的重點，而以下二種是建築師們可以活用的方式。

❶ 天井：在住宅中的主要功能在於通風與採光，天井的空間通常不會太大，如設有天窗，光線在特定時間（如中午）會比較集中，其餘時間日光雖較少，但也可使用漫射或折射方式將光引入室內，創造光在空間中的氛圍。

❷ 中庭：指在住宅空間中留設出較大的戶外庭院空間，通常留設在建築的中央，成為住宅中央的開放活動空間，使用上較為隱私。中庭的設置可使室內空間的採光面增加並引入較多的自然光，成為住宅生活安全又私密的生活之光。

技巧15 直接光—— 台南 碧波飛社區

都市住宅時常有棟距過近、街道吵雜、景觀不佳、西曬等問題，無法兼顧採光、景觀與通風，當這些需求無法由立面開口滿足時，在基地條件許可的情況下，創造一個有中庭的生活空間是另一個可以考慮的選項。

位於台南安平的碧波飛社區，看似封閉的虛實量體組成的連棟透天住宅社區。設計者捨棄傳統透天宅的長型分割，以中庭為核心，讓長寬與進深接近的方形空間圍繞著中庭，呈現品字型的九宮格配置，以低調又具私密性的立面圍塑環繞內聚的中庭之家。

一樓是家人群聚的客餐廳，面向中庭的空間不用顧慮隱私，可以設計大面落地窗，目光所及是中庭的開闊與綠意；二樓量體退縮，車庫上方是露臺，起居空間外以格柵圍出景觀露臺，拉大棟距並保有私密空間；三樓的臥室也擁有中庭採光與獨享的天空景致。透過中庭的配置，形成類似傳統三合院的舒適度，也因中庭的內聚性，讓垂直發展的三層空間得以串連，並以封閉立面阻擋海風。

碧波飛社區的作法突破一般透天住宅的想像，透過平面的鬆綁，置入中庭與露臺，讓光影由上而下貫穿居家環境。若因基地條件的限制，立面必須作封閉設計時，就可嘗試這樣的內部造景，讓室內與中庭一體化，向內光影設計。

碧波飛社區
設計暨圖片提供：元根建築工房

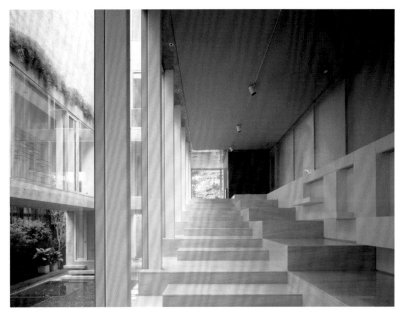

Haus Flora
設計暨圖片提供：清水建築工坊

技巧16　中庭光廊────台中　Haus Flora

前面介紹過的Haus Flora，前後兩棟建築以迴廊相連，包圍中庭形成回字型的空間；迴廊成為屋主展示藝術品的光廊，也解決了西曬的問題。中庭是都市中難得的留白，讓狹長基地的四面都享有天光，化解一般透天住宅難有充分採光的問題。

清水模的沉穩、玻璃的通透，讓建築呈現低調簡約的氣質，這座作品正可呼應前面提過的藝術光影，如果住家就是一座私人美術館，光影設計如何兼顧生活與收藏？Haus Flora就是一個參考，設計者讓藝術品依照主題分布在適當空間，中庭兩側通往二樓的廊道陳列雕塑收藏，讓光線襯托作品的立體感，屋主上下樓梯時也賞心悅目。迴廊兩側除了中庭的採光，光線也從二樓立面的窗戶沿樓梯灑下，垂直動線的光影也經過精密的設計。

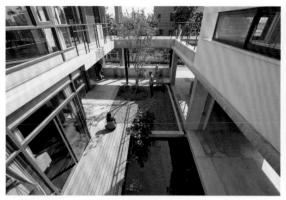 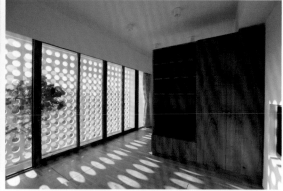

技巧17 中庭+投影的內聚性——嘉義 李宅

相較於都市住宅，鄉間的獨棟住宅更有可能實踐中庭之家的想像。位於嘉義朴子的李宅原來是一棟屋齡二十多年的二層建築，前方是嘉南大圳，周圍是稻田與甘蔗田，後方還有地方廟宇。黃介二建築師選擇在開闊的基地上採用「加法」設計，在原建物的前後增加三個白色量體，圍塑出一個內聚的中庭與半戶外空間，將外部植入室內，打造出有光有風，水影流動的小聚落。

中庭除了植栽，還有回收雨水的景觀池，夏季可降低南風溫度，冬天則可抵擋冷冽北風。基地條件允許時，不妨讓中庭成為家空間的核心，即使立面與外部隔絕，內部也保有親密感，不僅讓室內採光充足，也創造出不太需要空調的宜人環境。同時，正立面的一樓紅磚牆砌出方孔，光線從孔洞穿入中庭，也以半戶外空間強化了與外部環境隔而不離的效果。

圓形的空心磚有遮陽效果，並有投影效果。
設計暨圖片提供：和光接物環境建築設計

技巧18 投影————台南　空心磚計畫

前面介紹過的空心磚計畫則是利用樓板錯層，中央以樓梯的垂直動線整合，讓每層樓的室內都有充足光線、新鮮空氣，克服了狹長街屋的採光不足，更透過兩道皮層的設計產生豐富的光影變化。

建築的正面設置陽台，透過皮層與落地玻璃窗的包覆，保留內部隱私，又和外部環境維持一定的互動，敞開落地窗就是半戶外空間；建築背面的量體則逐層退縮，設置植栽露臺，讓每一層樓都享有綠意。錯層的設計促進了各個內部空間的交流，結合立面的兩道皮層，讓日光穿透空心磚不規則的脈絡進入室內，遮擋了基地的西曬，又藉由光線讓室內有滲透感。夜晚的建築，則透過皮層向外散發柔和光影，錯層的設置對內、對外都為傳統街屋提出新的可能。

設計暨圖片提供：
楓川秀雅建築室內研究室

位於林口的垂直森林是四層樓的大宅,北向正立面以橄欖綠花崗岩作為垂直牆體,水平面則是白色鋼琴烤漆。因鄰近棟距過近、景觀不佳,設計者選擇將立面封閉,但又需要讓室內坐擁風景,這時天井與露臺就是為空間加分的選項。

西向立面的棟距較充裕,在隱私無虞的前提下選擇正面採光,一樓設置庭園,量體逐漸退縮,在二至四樓設計五個露臺。同時,在客廳、樓梯、臥室與衛浴旁設置四座天井,均勻分布在建築的四個方位,透過垂直方向掌握光源,讓天井成為量體的核心,既呼應空間動線,室內也能均勻採光。天井不僅為室內汲取光線,也成為園藝造景的空間,讓每個空間望出去都是一幅框景。

但四座天井的錯落配置也讓正立面的垂直牆面無法整合在同一條水平線上,因此設計師李智翔採用三道皮層夾合天井,讓結構產生層次,進而產生正立面看似封閉,卻有三道進退的造型,對外讓線條俐落的造型產生挺拔的雕塑感,對內則讓空間化身容器,利用天井注入日光。

以天井創造空間層次。
設計暨圖片提供:水相設計

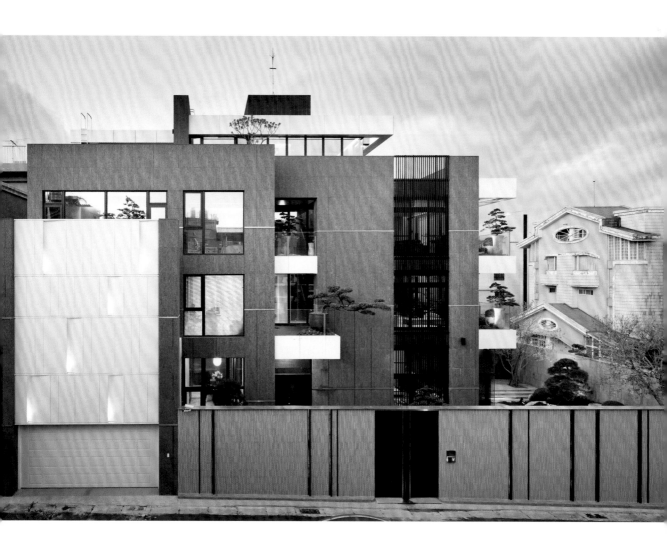

Case
05

整建前空地
圖片提供：林祺錦建築師事務所

基地原為廢棄營區，營舍旁並有一棵大榕樹，四周佈滿澎湖原生仙人掌，瓊麻與銀合歡，現況荒蕪雜草叢生

Strategies
策略 以皮層手法設計仿生建築

User
使用者 需求目標

1. 活化舊有廢棄軍營。

2. 臨海建築防範侵蝕，日照充足注意遮陽

3. 需要溫控與通風。

4. 保留現場老榕樹並與原有營舍做銜接。

提 案
與
規 劃
時 間

2009年

2010年

田野調查

至建築基地進行實地測量、拍照探查，尋找設計的可能性。

2009年

案例研究

前往歷史悠久的日本伊豆仙人掌公園考察，並擷取仙人掌形態做造型轉換。

設計研究

進行溫室花房機能使用與仙人掌外觀設計轉化研究。

花房需要大量的日照又需控制室內溫度，轉化仙人掌生長意象成為花房外觀，正好提供了適當的遮陽又創造了室內獨特的光影變化。

● ● ● 光與影

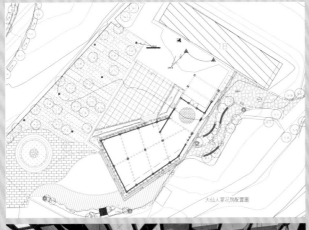

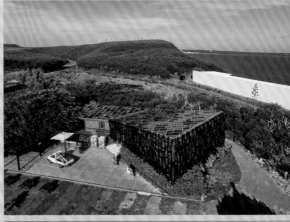

1. 大仙人掌花房將筆直向上生長的大仙人掌轉化為立面。外觀結合玄武岩的砌石牆面,融入澎湖當地的人文景緻,並以柚木拼接包覆玻璃量體,以疏密錯立的外觀與海天對話。

2. 將砌石的排列方式轉上玻璃屋頂,在室內製造出不規則的光影游移,內層設有大面開窗,讓遊客在澎湖的炎暑中享受微風吹拂的舒暢感。

2011年	2011年	2016年
初步設計	細部設計	施工監督 設計調整
將仙人掌形式抽象化,嘗試使用集成柚木成為外觀的主要材料,曲折向上的木格柵象徵仙人掌生長意象。	研究石塊、鋼構、玻璃與木格柵等不同材質在本案上的接合與協調。	施工過程的監督與調整期待施工結果能符合設計原意。

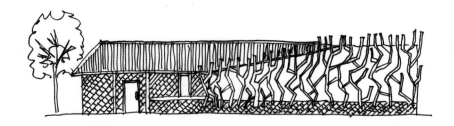

設定主題：
非封閉式 + 影像投影

樹枝和仙人掌呼應，如同燈籠一般，白天室內亮，晚上內部燈光
令皮層變黑，變成剪影效果。

STEP 1
設計思考流程：
基地觀察→ 呼應空間序列

大仙人掌花房的基地原有一棵大榕樹，我們希望花房
能與之產生關係，因此讓建築由榕樹的位置發展。高
度以接近人體的尺度延伸向前，之後量體方向轉折，
圍塑出澎湖傳統合院的氛圍，屋頂斜面隨之提升高
度，緩緩向上拉升。最後讓大仙人掌花房朝向金琥仙
人掌花房，完整串聯園區建築的空間序列。

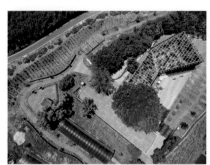

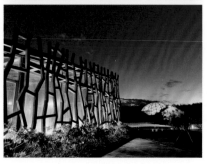

STEP 2 使用者需求：
立面造型與材質配置

接近榕樹的花房立面選用菱格砌石墻，量體方向轉折之後則選用玻璃，外面包覆膠合集成柚木。砌石是澎湖當地常見的景色，透過轉折的動力，讓建築轉化為一座被植物包覆的溫室，賦予花房充滿生機的氣息。拼接的柚木如木格柵包覆在玻璃盒子外，兩者相隔約80公分，打開窗戶便形成空氣層，讓立面既是造型，深度也可遮陽擋風。

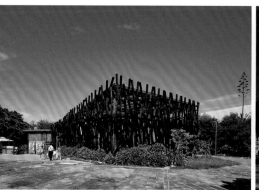
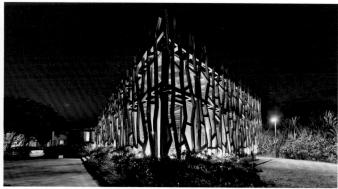

大仙人掌花房北向立面圖

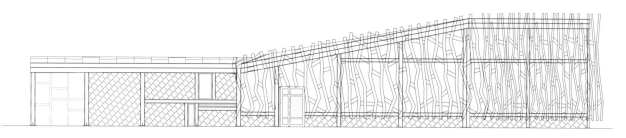

大仙人掌花房西向立面圖

材質→
運用形狀與差異，一種光有三種影像

❶ 屋頂的玻璃也隨量體方位發展出兩種走向：呈現方式也模擬砌石拼貼，讓立面語彙轉上屋頂。我們選用大小不等的淺色透明玻璃與深色灰玻，組構最上層的採光構架，再覆蓋於下層的主體樑鋼架，這樣的安排讓地板映照出兩種顏色的幾何光影。

❷ 膠合框架有機框架：模仿燈籠的效果，晚上變成反過來的效果。光影反映了建築結構，有鋼架的線條，也有玻璃的塊面，室內的光影變化更顯豐富，夜晚的燈光從格柵間隙透出，立面線條更顯清晰。光影的表情除了與植物互動，也和砌石牆產生對應關係，讓不同材質彼此對話。

結構與材質配置

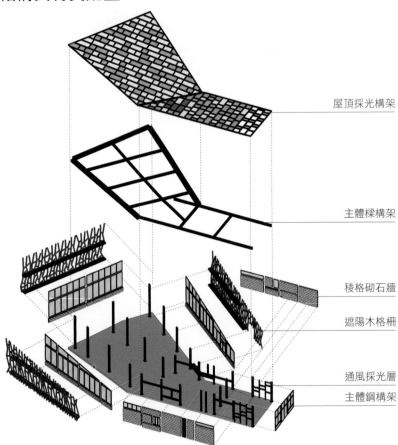

屋頂採光構架

主體樑構架

稜格砌石牆

遮陽木格柵

通風採光層
主體鋼構架

● ● ● 光與影

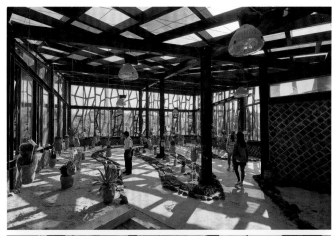

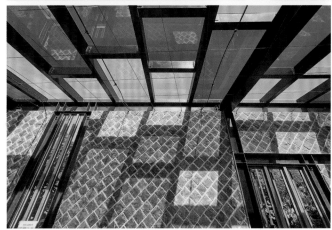

3D 立體架構圖

緑化立面 **06**

植綠
是建築的答案

從上一章「光與影」的討論就可以發現，雖然隨著建築
技術與材質的更新，現代的建築越來越「高」，但舒
適與自然仍然是生活中必然的嚮往。即使在高樓層的室
內，人們也希望與外部環境有所連結，感受風、感受
綠，就能感受到日夜與四季的變化。

近年國內外的建築也陸續回應了使用者對自然的渴望。
尤其是綠化立面的出現，即使居住在人口密度高的都市
也能實現綠意圍繞的生活空間，而且不只是視覺上的享
受，也有調節溫度的作用。

包括台北市立圖書館北投分館與花博夢想館，都是台灣
近年以「綠」聞名的公共建築。最後一章，我們將談談
綠化立面在近年發展的過程以及幾種不同的表現方式。

建築策略：
從企業產品發想

滿足業主嚮往的清水模建築，並符合廠房的空間機能與企業形象表徵。

環境考慮：
考慮天候的影響

依綠化空間條件不同，與景觀設計合作挑選耐強風、耐蔭的植物。
戶外樓梯用綠色金屬管維持穩定立面，以爬藤植物作垂直綠化。

主題提案：
綠意平衡建物

思考企業生產性質（羽絨）與基地處在充滿綠意的位置，希望在建築上也能充滿綠意，大開中庭、開口。

● ● ● 綠化立面

作・品・資・料

作品名稱：光隆實業

物流、研發中心／業主：光隆實業／設計暨圖片提供：

林祺錦建築師事務所／地點：桃園市中壢區過嶺路／設計時間：2014-2015／

施工時間：2016-2018

靈感轉換：
從企業精神聯想，以量體的「重」對比立面的「輕」

建築外觀的概念轉換上，以清水混凝土的「重」來代表企業的重量，而以清水混凝土牆上弧線的開口來表現「輕」的羽絨，讓輕與重同時呈現在建築物的立面上，並讓內部的綠化平台露出，也成為立面的一部分。

維護考慮：
自動植物照護

平面皆留有澆灌系統，可由員工後續自行養護。

用植物作畫，建築穿上綠色大衣

法國建築師尚‧努維勒（Jean Nouvel）將立體綠化帶入建築中，掀起後來的綠牆建築風潮。立體綠化的技術是讓建築和玻璃脫開，利用中間的厚度放入植栽槽，再埋入澆灌系統，這個作法讓建築穿上一件綠色大衣。不同於傳統立面的設計賦予建築莊嚴、穩重的形象，綠立面的建築多了一股活力與變化。

一般立面完成後，基本上就固定了，但綠立面會隨著植物生長、季節更迭不斷變化。簡單來説，傳統作法是以混凝土、磁磚、塗料為立面材質，綠化立面只是將材質換成了「綠」。

綠化立面有三種作法：
❶ **外皮層式**：帶有附土層。
❷ **退縮式**：凹進來的方式，類似中庭與天井，建築在前，景觀在後。
❸ **外掛式**：外凸的植栽層，利用陽台和雨遮，作高層堆疊，立面量體是植物的外皮。

> **每**次設計建築，我都不止是設計一個建築，而是在設計一個保有多樣性和差異性的世界，走向一條重返自然的道路。
>
> —王澍

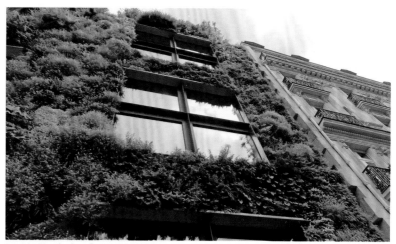

圖片提供 :pixabay@naramfigueiredo

技巧1 平面轉立面—— 法國 布朗利河岸博物館

位於巴黎艾菲爾鐵塔旁的布朗利河岸博物館（Musée du quai Branly），是尚·努維勒完成於2006年的作品。沿著塞納河的正立面，是一整面的帷幕框架，最後接續到博物館的綠牆，還沒進入館內就先感受到內部如森林般的綠意與流水。

帷幕的透明介面雖有內外虛實，視覺卻是通透的，這個作法讓大面積的立面透過線條與高度，串連了街景與周圍建物的連續性。尊重街廓景觀的設計，讓鄰近河岸的街道立面維持銜接關係，同時讓平面植栽「轉」上立面，延續綠的視覺，這件作品打破了建築綠化的既有思維，開啟新的想像。

回應館內原始、非西方文明的收藏，尚·努維勒的綠化立面也與「物質」產生對話，透過軟化空間的綠，型塑一處神聖、詩意的巴黎花園，甚至讓博物館的門面若隱若現。相較於後來發展的綠化立面，布朗利河岸博物館的表現方式較偏向裝飾性，建築立面成了植栽畫布，外觀的綠與內部使用者沒有直接互動，但透過平面綠化轉為立體綠化的實踐，綠扮演了深化空間公共性的角色。

透明帷幕銜接植栽綠牆，讓博物館與周圍的街道立面和諧延續。
設計：尚·努維勒
攝影：林祺錦

Patrick Blanc的垂直花園

尚・努維勒的綠化立面，有一位不可或缺的靈魂人物：創造垂直花園（vertical garden）的法國植物學家派翠克・布朗克。

1988年左右，他在巴黎科技博物館完成第一個垂直花園，從此如畫布般的標誌性綠牆開始遍布全球，包括倫敦The Athenaeum Hotel的立面、台灣國家表演藝術中心與東京GINZA SIX的室內植生牆都是他的作品。

Patrick Blanc掌握植物不一定需要土壤才能存活的特性，研發出無土栽培系統，將植物種在牆面的不織布上，並搭配不同品種、顏色深淺讓畫面呈現豐富層次，再透過澆灌系統傳輸水分與養分，這個作法可避免植物根部破壞牆面。垂直花園的作法讓都市居民也能接觸自然，並透過建築立面改善街道與城市景觀。

東京 GINZA SIX 的室內植生牆
攝影：黃詩茹

The Athenaeum Hotel 的綠立面
圖片提供：Geograph Britain and
Ireland@Des Blenkinsopp

台灣國家表演藝術中心的室內植生牆
攝影：賴建甫

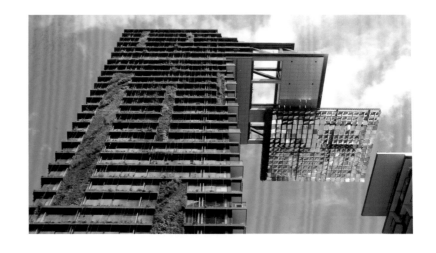

垂直花園透過日照反射系統與無土栽培兩項技術的結合，讓植物獲得更好的生長環境，住宅的室內外設有露臺，頂樓與懸臂結構都設有空中花園，即使是高層住戶也能享有接觸自然的戶外活動空間。

設計：尚・努維勒

圖片提供：

flickr@Rob Deutscher

技巧2　日照反射技術─── 雪梨　垂直花園

尚・努維勒和派翠克・布朗克合作的另一件作品是2014年完工，位於雪梨的One Central Park。兩棟建築物分別為16層與33層，中間以平台相連，下層是公共設施，上方為住宅。外觀最突出的設計是由29層樓向外延伸的懸臂結構，延長42公尺的結構支撐著日照反射系統，讓光線能在白天向下反射到建築各區域；夜晚則成為LED照明的燈光藝術。同時，在東向與北向立面栽種植栽，由Patrick Blanc打造出目前全球面積最大1100平方公尺、高度最高116公尺的垂直花園，讓植物隨時間生長逐漸增加遮蔽面積，綠景由建築立面延伸至基地四周的公園綠帶，讓城市生活擁有豐富的綠意視覺。

設計：Stefano Boeri

圖片提供：

pixabay@mika_irene

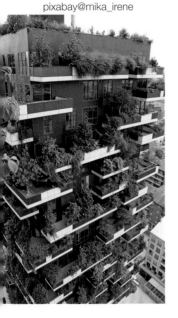

技巧3　錯層技術─── 米蘭　垂直森林

2014年完工的垂直森林（Bosco Verticale）位於米蘭市中心，由義大利建築師Stefano Boeri設計。以「都市森林化」的概念讓大樹、植栽由建築立面長出，綠化密度頗為壯觀。

建築分別是110公尺與80公尺、26與18層的雙塔高樓，運用垂直綠化的作法，在立面設置錯層陽台，讓各層各戶都有充足的開放空間。過去如果要享受自然景觀，不可能住得太高，但錯層陽台

的技術讓植栽能放上高樓，且內外都能欣賞；加上植栽技術由過去的灌木發展為喬木，讓上下層住戶共享一棵大樹，下層享受綠意遮蔭，擁有庭院的感受；上層欣賞樹冠，彼此都保有私密的陽台空間，這樣的高度也讓用戶能自行維護。

垂直森林使用了近千棵高度不等的樹木、4000棵灌木及上萬株花卉、藤與多年生植物，構造出豐富的森林景觀，綠色視覺從立面一路延伸到基地四周的公園。綠化立面在夏季能抵擋日照，冬季落葉後則讓陽光灑進屋內。垂直森林的出現讓高層建築也擁有觸手可及的綠景，帶動後來更多運用錯層陽台結合喬木

技巧4 共享綠化平台—— 新加坡 Newton Suites

地狹人稠的島國，建築沒有太多橫向發展的空間，高密度且向上發展成了不得不的選項，也讓WOHA發展出獨道的建築思維。2007年完工的Newton Suites是一棟36層的建築，垂直的綠化立面及突出的大陽台是最鮮明的特色。

過去住宅可能是四樓或五樓，WOHA保留了這樣的空間經驗，但將這個單位向上堆疊，讓建築向上發展。藤蔓隨之爬上100公尺高的立面，形成美觀的立面裝飾，隔絕日照反射，達到為壁面遮蔭的效果，同時，讓四層樓共享一個陽台的樹木植栽，各層欣賞不同的綠景，多種類的植栽共創造110%的綠覆率。立面上也揉合了東南亞傳統的斜屋頂，轉化為兩側水平延伸的金屬網，覆蓋在窗戶上，多孔洞的特性既可遮蔭，又不破壞景觀視覺。

WOHA 選擇將建築模組化，相互堆疊向天空發展，形成空中社區，社區間由花園和街道相連，綠和空間都被分配出去，活動空間就不會只有一樓或屋頂。
設計：WOHA
攝影：林祺錦

新加坡　Parkroyal Hotels & Resorts

三棟線條簡潔、藍綠色的玻璃帷幕高樓，塔樓之間相互以流線型的綠化平台串聯，鄰近克拉碼頭的Parkroyal，以突出的造型矗立在新加坡市中心。走近飯店門廳，建築物被細柱撐起，水平線條如梯田紋理層層堆疊，呈現峽谷溪壑般的戲劇效果。塔樓的俐落造型融入周圍的商業街道景觀，而綠化平台與公共空間的流線型輪廓試圖將自然大量地引進室內，並呼應鄰近的碼頭河景與對面芳林公園的綠地。

在這個作品，WOHA同樣讓建築向上發展，並讓中間挑空、量體退縮，在四層樓之間安置一個大型的綠化平台，除了豐富的熱帶植栽，還有游泳池、烤肉區、健身房等設施，整個佈局就像讓建築長在樹上，跳脫了以綠化點綴建築的做法。因此，這些綠化平台自然形成了建築立面，與其說WOHA在設計立面，不如說他們設計了公園，超越露天陽台或立體綠化的思維，將生活與自然融合的概念實踐的更極致。

塔樓雖然是俐落的四方體，公共設施的部分卻都是流線，反映自然界中自由多變的線條。平面格局的內外都創造出最大化的綠色景觀，從一樓門廳一路延伸到室內，都有水景與翁鬱植栽，在公共設施中休憩，就像身處熱帶的自然，即使身處室內也沒有被建築隔離的封閉感受，能充分感受光線與空氣的流動。

WOHA的設計呈現出東南亞風格的綠思考，不同於歐式花園或東方庭園，他們將東南亞原本就豐富存在的自然感受放回建築。試圖消融建築與景觀的僵硬界線，把自然放回生活空間；以在地的東南亞意象出發，立面上透過斷層，讓綠帶出現，建築與人都能吐納自然氣息，特殊的建築造型也順應而生，

不同於以綠化點綴建築的做法。Parkroyal 讓綠化平台成為建築立面,將自然放回建築中。
設計:WOHA
攝影:林祺錦

● ● ● 綠化立面

圖片提供：unsplash@ 貝莉兒 NG

圖片提供：pixabay@Engin_Akyurt

攝影：林祺錦

技巧5　量體切挖+擴張網植栽——
新加坡　Oasia Hotel Downtown

去年完工的Oasia Hotel位處新加坡的商業中心，大膽的紅色外觀十分醒目。玻璃帷幕外包覆著紅色的擴張網，立面上切挖出兩個約八層樓的大洞，形成大型的平台空間，放進泳池、草地、植栽；紅色高塔被開放的公共空間劃開，擴張網與立面上的巨大開口讓整棟建築即使身處密集的商業地帶，也顯得開放、流通。同時，綠色植物攀附擴張網生長，立面就像土壤，構成紅綠交織、有生命力的立面。

WOHA讓飯店、辦公室、俱樂部等不同功能的樓層都擁有獨立的空中花園，在建築內部製造出舒適的空間與景觀。一般的封閉建築需要消耗很多能量才能營造出舒適感，但WOHA設計的巨大開口為熱帶的居住空間帶來流通的空氣，加上有光、有水、有綠，自然就很舒適。植栽不僅是室內外的景觀，也成為立面的材料，隨著藤蔓的生長，不僅軟化了建築，也將蟲鳥帶回城市，彌補了鄰近地區缺乏綠地的問題。WOHA的設計讓建築不再只是被動的節能，而是將自然迎回城市。

立面切挖的大型平台作為公共空間，立面再以擴張網讓植栽攀附，形成紅與綠的鮮明對比。
設計：WOHA
攝影：林祺錦

● ● ● 　綠化立面

生猛的綠意從立面開口冒出，從立面、半戶外到室內都是滿滿的綠。
設計：VTN 武仲義事務所
攝影：林祺錦

VTN的越南經驗

越南同樣面對城市快速開發，導致居住空間與自然脫離的問題。於是武仲義發展出樹木之家（House for Tree）的建築系列，位於胡志明市的Binh House就是其中之一。外觀是簡約的清水混凝土，生猛的植栽從不同的立面開口冒出，甚至將樹直接種在室內，內外都是滿滿的綠。

Binh House樓高三層，利用外立面的兩道牆形成板結構承重，內部樓層運用樓板將平面穿插錯開，將庭院抬上來。同時運用大量的綠來錯層，每個空間運用玻璃滑門區隔，因此上下都能欣賞到綠景，且不影響三代之家的互動，甚至客餐廳之間挑高三層樓的高度，直接將棕櫚樹種在室內，日照、雨水都能從上方灑下，但錯層又能適當地阻隔雨水，只保留舒適的水氣；而屋頂花園除了植栽、觀景，還可種植蔬菜。

Binh House的立面選用隔熱的厚石材，搭配建築的多個開口讓空氣流通，即使身處熱帶，也不太需要空調。不同於一般公寓較固定的綠化方式，Binh House的作法更加自由，家裡就有宜人的微氣候，甚至沒有蚊蟲困擾，越南經驗也值得我們參考。

新加坡 南洋理工大學藝術設計媒體學院

新加坡南洋理工大學校內的設計與媒體學院，像一座山谷中的藝術品。在佔地200公頃的南洋理工大學校園的總體規劃中該基地原是一個樹木繁茂的山谷，然而，建築師丹下健三在山谷裡採取了一個新的做法，並不只是蓋上建築物，他們讓景觀在建築物造型中成為關鍵表現，並允許原始的綠化蔓延並在建築上延續生長。

這座五層樓高的建築以雙臂擁抱之姿留出中庭空間，屋頂鋪上壯觀的青翠草皮屋頂，與地面輪廓融為一體，彷彿從地面長出來一般。建築物的立面則採用玻璃幕牆和清水混凝土材料，建築師試圖運用玻璃帷幕反射天空讓建築形體消失，只留下緩慢延伸的綠坡屋頂。除了視覺效果外，草坪屋頂景觀還有助於降低屋頂溫度和周圍區域，也成為一個風景秀麗的戶外空間。建築的外部玻璃幕牆可以欣賞到外面的全景，提供室內與建築物周圍鬱鬱蔥蔥景觀的視覺連接。

沿著建築物緩緩而上的綠化屋頂，提供師生們一處猶如登上山丘的空間經驗，也讓四周的綠意隨著綠化屋頂覆蓋建築物，從遠處望向這棟建築，猶如隱藏在綠意風景之中。
在配置上，三個建築量體有機地互相交織在一起，圍繞著一個下沉的庭院和獨特的互通和流動。
設計：丹下健三
攝影：林祺錦

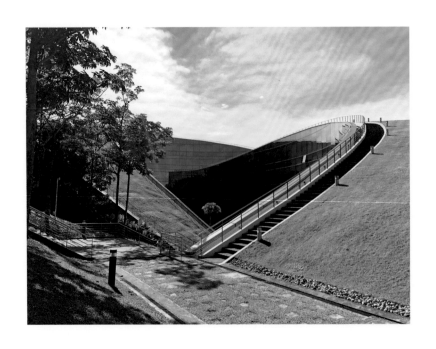

● ● ● 綠化立面

設計：半畝塘　攝影：林祺錦

設計：半畝塘　攝影：林祺錦

技巧7　碎化量體+綠帶貫穿——**新竹　若山**

位在新竹的半畝塘若山也是台灣近年突出的綠建築。設計上碎化完整量體，前方的公共區域降低，後方才是20層樓高的住宅，每層平面共三戶。由於基地沒有公園綠帶，若山的入口退縮三十米，種植樹木形成緩衝，向鄰近的行道樹連結，也向上串聯錯層陽台的植栽，讓住戶回家時沿路都有綠景與水景。

刻意打散公設，分布在量體之間，並利用小徑串連；三樓以上的東西南側立面皆種植樹木，有陽台的地方幾乎都有綠覆，水平與垂直的綠帶都不中斷，達到將近150%的綠覆率。除了錯層陽台，若山也利用降板技術，覆土可以更深，讓每戶的陽台都種植喬木，樓下的住戶乘涼，樓上欣賞樹梢。

植栽部分適應新竹的強風，選擇能抗風的落葉品種，從一樓廣場的櫸木，到二樓的梅樹林、三樓的野樹林，北向的迎風面則種植朴樹林。各樓的錯層陽台則種植新竹原生的九芎與櫸木，隨季節變化產生不同的氣候景觀；有綠就有了歲時感，茂盛的草木也帶動出微氣候，讓蟲鳥又回到都市，與人共同生息。

讓建築消失的綠化立面

這一章的最後，我們再回到BAWA的坎達拉瑪遺產飯店。這棟飯店距離斯里蘭卡著名的獅子岩遺址車程不到一小時。當初業者有意建在獅子岩旁的土地，BAWA卻捨棄會破壞遺址的地點，選了現今依傍坎達拉瑪湖的位置。從通往飯店的道路，到洞穴般的門廳入口，皆是低調而近乎原始的設計。

整座飯店背山面湖，依照陡峭的岩壁而建，不規矩的線條順著山勢向兩側延伸。房間外的走道沒有外牆，任風雨自然穿透，猴子、鳥類都能自由穿越，混凝土框架上攀附濃密的藤蔓植物，恣意生長、垂掛的綠構成所謂的立面，讓整座飯店隱身在山林中。

在綠建築、永續建築興起討論之前，BAWA早已徹底實踐了他對於建築融合自然的理念，這樣的設計方式也影響了後來許多峇厘島的飯店建築。看似遮蔽的綠化立面，為內部的使用者營造出自然的身體與視覺感受，同時保留了向外延伸的開闊視野、水景與綠意。不同於前面幾件作品，BAWA的設計反而意圖讓建築消失，視覺上不干擾原有的自然風貌，二十年後這座飯店也確實隱形在山林之中。

 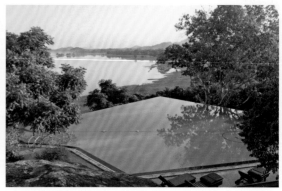

● ● ● 綠化立面

混凝土框架上攀附茂盛
植，讓順著山勢向兩側延
伸的飯店建築幾乎隱身在
山林中。
設計：WOHA
攝影：林祺錦

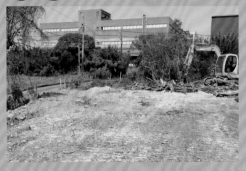

光隆實業是全球知名的羽絨企業，藉由新建廠房的契機，想要傳達整個企業形象的思考。設計之初，業主就希望這是一座清水模建築，而且是風格純淨的日式清水模。於是我們開始思考乾淨的清水模如何操作在工廠建築？同時讓勢必巨大的量體有別於一般工廠的沉重印象。

Strategies
策略　企業產品聯想

User
使用者　需求目標

1.倉儲及物流中心。
2.辦公空間與研發中心。
3.一樓倉儲需要能多元使用可定期舉辦特賣會。
4.外觀以清水混凝土表現。
5.需為綠建築設計。

提案
與　規劃
時間

2014年　　　　　2015年　　　　　2015年

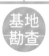
基地
勘查

設計
研究

初步
設計

至建築基地進行實地測量——拍照探查，並參觀現有工廠及倉儲流程，尋找設計的可能性。

案例參考與設計提案，因企業原本的廠辦外觀皆為紅色鐵皮浪板，重新思考企業改變的力量，研究輕與重在外觀上表現的的可行性。

模擬清水混凝土牆與弧線開口的比例關係，並加入每層退縮綠化平台與屋頂花園所呈現出來的外觀效果。

● ● ● ● 綠化立面

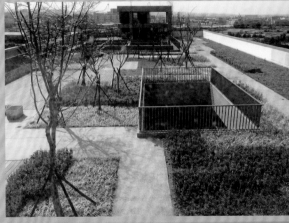

1. 希望是一個充滿綠意的倉儲辦公空間，每層及屋頂需有綠化。
2. 希望綠能從四周空地一路延伸至建築的室內及屋頂。

2016年
細部設計

2017年
施工階段

2018年
綠化植栽

嘗試透過模型與3D模擬研究清水混凝土與弧線開口帷幕玻璃的施工細部，並與景觀建築師研究討論立面綠化技術。

清水混凝土施工掌控不易，於施工階段的監督更不容小覷，確保模板的平整與混凝土工作度與確實搗實成為每回工地檢查的必要項目。

結構體大致完成後，就該植栽進場了，施工中已先行挑選適合的樹種植栽，等待運送現場依照設計位置種植，以完成預想中的綠化樣貌。

設定主題：
業主期待量體的重 + 產品的輕

我們試圖透過立面討論輕重對比的關係，以大型工廠的「重」隱喻企業實力，並對比於溫暖羽絨的「輕」。在滿足廠房的倉儲、辦公、研發、展售等空間需求的同時，透過綠化平台、戶外樓梯與屋頂花園等空間進行立體綠化，營造出感受怡然的工作環境，賦予現代廠房清新意象。

構想圖／ Elevation

- 太陽能光電板區
- 立體綠化區
- 水池區
- 通風口

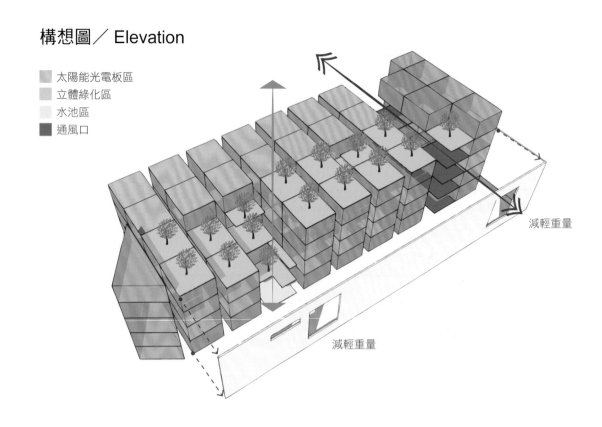

減輕重量

減輕重量

● ● ● 綠化立面

剖面圖／Sectional view

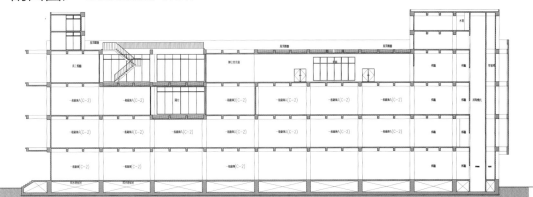

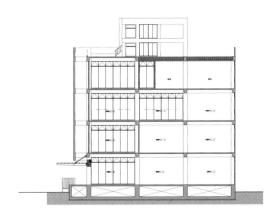

STEP **1** 設計啟發：
建築量體的重，如何減輕？

首先要處理的就是量體的「重」。工廠單層面積約1800平方公尺，共四層樓。主要為倉儲、卸貨、展售、加工、研發與辦公空間，以倉儲為主要功能，實際在內的員工並不多，機能相對單純。

於是我們一開始就把動線往左右兩側拉，以垂直動線留出一個穿堂風的空間，讓建築外觀形成左右拉長的巨大量體，再將量體往上抬，讓看似沉重的清水模塊體看似懸浮在二樓。二樓以上的立面包覆清水模，一樓內部則選用磁磚，也是透過材質細節製造視覺差異。

STEP 2 施工現場：
立面的輕

確認了量體的「重」，接著希望將羽絨的紋路質感與清水模立面結合，營造出立面的「輕」。與業主討論過幾種作法後，最後選擇在乾淨的清水模懸挑牆上修潤出數道線條，讓這些弧線劃開巨大的混凝土量體，中間嵌入玻璃，藉此呈現量體的虛，帶出輕重關係的討論，傳遞全球頂尖的「企業形象」與帶給世界溫暖的「產品特色」。

立面的板模技術並不複雜，這個皮層也滿足了倉儲空間需要隔熱與通風的需求，並為室內製造出流線的光影變化。

STEP 3 施工現場：
中庭──層層退縮的綠化平台

主要立面確立後，我們在正立面的左側規劃了向上層層退縮的綠化平台，在立面上形成清晰的方洞。

從一樓的水池出發，往二、三、四樓逐層挑空，希望向上帶動水與風的微氣候變化；水池中設有植栽槽，同時由景觀設計負責規劃植物，在二、三樓的平台打造綠化平台，讓辦公區域能欣賞中庭的草木，工廠不再只是單純的倉儲空間，工作人員擁有充足的公共活動場域。

● ● ● 綠化立面

STEP
4

施工現場：
戶外樓梯的爬藤植物

待植物穩定成長後，會由植物填滿視覺上的凹洞，讓綠成為立面的一部分，這樣的作法既不會破壞清水模乾淨的質感，又能軟化較封閉的立面設計。

❶ 我們讓建築東南角的戶外樓梯也作為綠立面。
❷ 植栽槽則設在內側，墩上設置散熱快的細金屬環，爬藤植物未來向上生長，將與綠色金屬管交織出活潑的綠立面。

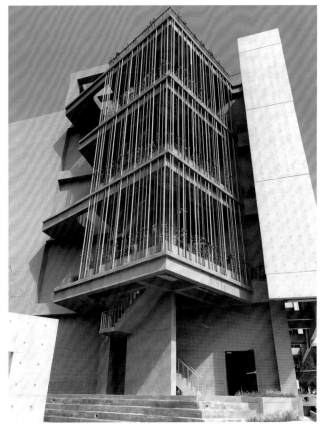

希望植物完成面可以控制在固定的形狀。

首先將樓梯轉一個角度，拉長立面，讓牆面內縮為結構的一部分，撐起樓梯和樓板，樓梯虛化，但又有一個可供植物向上攀爬的垂直綠化立面。讓植物往上爬的材料通常是綠色鐵絲網或塑膠網，但前者除了擔心施工後形成凹凸不夠平整，也擔心對植物過燙，而後者除了美觀的問題，也擔心塑膠網的效果不符我們對立面的控制。

於是，我們利用內外兩個層次，外側在雨遮板的厚度中架設金屬管，搭配三種深淺綠色，左右疏密不等，同時前後交錯，以乾淨的綠色直線條創造出穩定又有層次的立面。

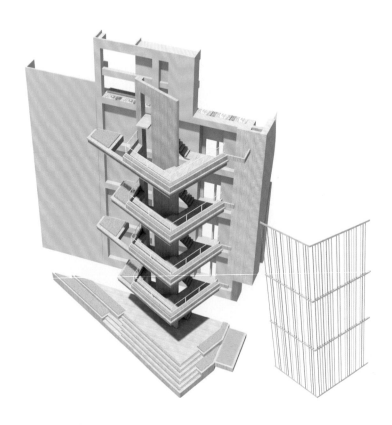

● ● ● 綠化立面

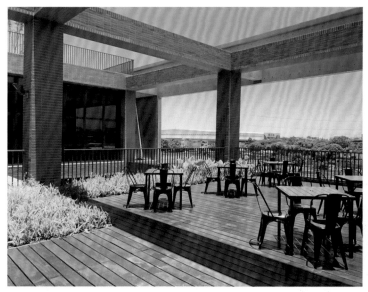

施工現場：
屋頂花園與合院中庭

由於基地四周空曠，常颳起強風，屋頂選擇多種耐風植物，以喬木、棋盤草皮、木平台規劃出景觀豐富的活動空間。

另外，也在四樓研究室外規劃一個合院型的植栽中庭，種植耐蔭的筆筒樹，下方則以交錯的三角造型植栽呈現高低變化。這裡利用向心性的空間圍出一個「綠族箱」，由於上方採光充足、沒有強風，未來植物會越顯茂盛野性，空間雖然不大，卻能讓研究人員享受滿滿的綠視覺。

附錄：材質的表情

屬 性	材 質	案 例
冷	清水模 金屬板	
暖	木材 紅磚	
透明	玻璃 PC版	
光滑	金屬 玻璃	
穩重	石材 洗石子	

● ● ● 材質表情

屬 性	材 質		案 例
輕巧	金屬		
	玻璃		
亮麗	浪板		
	金屬板		
豪華	石材		
	金屬		
低調	石材		
	清水模		
情感連結	紅磚		
	洗石子		

特別感謝

本書非常感謝所有參與國內的建築界朋友們，因為有各位的大方分享案例，讓我們可以整理成給未來建築人最實用的參考書，編輯部在此向各位致上最深的謝意。(以下依案例提供者姓名筆畫順序排列)

王雅君小姐

王柏仁建築師 + 柏林聯合室內裝修+建築師事務所

元根建築工房

方瑋建築師 + 都市山葵設計工作室

台北市政府文化局

沈庭增建築師 + 有木建設股份有限公司

沈中怡建築師 + 中怡設計事業有限公司

李智翔設計師 + 水相設計

吳聲明建築師 + 十禾設計

林柏陽建築師 + 境衍設計有限公司

林友寒建築師 + 清水建築工坊

金以容/林弘壹/朱弘楠建築師事務所

忠泰集團

林福明攝影師

林其瑾小姐

姚仁喜建築師 + 大元建築工場

洪育成建築師 + 台灣森科 / 裕在有限公司

南院旅墅股份有限公司

展曜建設股份有限公司

徐忠瑋建築師+方禾設計

許華山建築師+許華山建築師事務所

郭旭原建築師 + 大尺建築設計

黃介二建築師 + 和光接物環境建築設計

黃詩茹小姐

曾柏庭建築師 + Q-LAB曾永信建築師事務所+亮點攝影工作室HighliteImages

張匡逸建築師、張正瑜建築師 + 常式建築師事務所

楊秋煜建築師 + 上滕聯合建築事務所

高雅楓+楊秀川建築師+楓川秀雅建築室內研究室

劉嘉驊建築師 + 前置建築

劉克峰老師+謙漢設計有限公司/林幸長+黃馨慧建築師+鄭宇能建築師事務所

賴建甫先生

闕河彬建築師+闕河彬建築師事務所

羅曜辰建築師 + 哈塔阿沃建築設計事務所

蘇琨峰先生

國家圖書館出版品預行編目(CIP)資料

看得懂的建築表情：建築外觀設計關鍵/林祺錦著.
-- 初版. -- 臺北市：風和文創, 2018.09
　　面；19*26公分
　ISBN　978-986-96475-2-6（平裝）

1. 建築美術設計　2.施工管理　3.建築旅行

921　　　　　　　　　　　　　　　107012049

看得懂的建築表情

建築外觀設計關鍵

作　者	林祺錦	版型設計	何仙玲
總經理	李亦榛	內頁編排	何瑞雯
特助	鄭澤琪	出版公司	風和文創事業有限公司
主編	張艾湘	公司地址	台北市大安區光復南路 692 巷 24 號 1 樓
企劃	黃詩茹	電話	02-27550888
封面設計	比比司設計工作室	傳真	02-27007373
		EMAIL	sh240@sweethometw.com

台灣版 SH 美化家庭出版授權方

IESG

凌速姊妹（集團）有限公司
In Express-Sisters Group Limited

公司地址	香港九龍荔枝角長沙灣道 883 號 億利工業中心 3 樓 12-15 室	
董事總經理	梁中本	
EMAIL	cp.leung@iesg.com.hk	
網址	www.iesg.com.hk	

總經銷	聯合發行股份有限公司	製版	彩峰造藝印像股份有限公司
地址	新北市新店區寶橋路 235 巷 6 弄 6 號 2 樓	印刷	勁詠印刷股份有限公司
電話	02-29178022		

定價 新台幣 480 元
出版日期 2021 年 1 月四刷